手作的人

二十處 扎根土地的手作工坊

目次

本書獻給

仍然堅持用雙手創造美好事物的人們

真切地，
讓文化走入生活

國立臺灣工藝研究發展中心／許耿修主任

工藝來自於我們共有的生活經驗、宗教信仰及傳統習俗等，富藏著文化與情感意義。隨著社會變遷，即使部分民眾逐漸意識到文化保存、發展在地化的重要性，但是近幾年，仍不時有臺灣文化、手工藝、傳統習俗消失的案例。

工藝中心秉持「工藝是民族文化的表徵，工藝家是臺灣文化延續的載體」之理念，長年致力於工藝文化推動與工藝產業扶植；而提升工藝美學意識、推廣生活工藝體驗學習，更是持續不斷的重點工作項目。因此，拉近生活與工藝的距離，便是這本書出版的初衷，我們希望透過這本書，把人們帶到工藝的現場，透過體驗、透過感官的認知，進而親近工藝、凝聚工藝能量，落實「工

藝生活化、生活工藝化」之精神。

本書以工藝體驗為主軸，並以「手作的人」為題，蒐集記錄了全臺二十間工藝體驗工坊，內容包含創立背景、工坊職人的經營理念與生命故事，並用深入淺出、圖文並茂的手法，呈現親身體驗實作的工序及心得，不僅鋪陳出臺灣工藝的體驗地圖，也塑造工藝文化的新樣貌。

我們誠摯的期待，透過本書的引領，工藝能與人們產生更為深刻的連結和情感，達到追求生活品質與文化傳承的目標。同時，也期望匯集與分享在地的手作工坊，讓大家看見臺灣工藝產業的活力，以及臺灣工藝文化的瑰麗之處。

編輯導讀

不知道你還記不記得——上一次好好地坐下來，用雙手慢慢且仔細地做出東西是何時呢？

在執行《手作的人》採訪計畫中，我們的腦海裡常常浮現這樣的念頭：彷彿回到小學的美勞課。師傅的引導，有時候是很詳盡的步驟解說，有時候則是只給你一塊土、一碗水，要你自己與土培養感情。在不同的工坊中，或拍打、或編織、或縫補、或打磨，聽著一個又一個有時曲折、有時平凡的人生故事。尚未親身體驗時，「工藝」這二字聽來好像與日常生活距離遙遠，然而當實際參與後，你會感覺到，其實工藝本身就是生活的一部份。

工藝發展起於人們以雙手創造出生活所需，某些工藝品因應時代潮流，有機會發展成產業，大量製造、外銷，創造出紅極一時的榮景，然而時代可以將你捧起，也可能拋下你往前走。無人繼承、工業化商品的取代，或是現代消費習慣的改變，都是造成文化工藝沒落的原因。面對這樣的難題，我們認為，保存文化最好的方式，是讓那些逐漸被時代洪流淹沒的傳統，以創新的姿態重回大眾生活。透過推廣地方工藝，挖掘出地方獨有的故事，將其內容梳理成導覽、宣傳素材，讓手作體驗成為外來遊客認識當地的一個切入點，也讓地方工藝成為在地人引以為傲、形塑地方認同的媒介。如此這般，體驗將不僅只是體驗，更是發展與保存地方工藝的契機。

基於此概念，在規劃上，《手作的人》內容分成「老工坊的新未來」、「找回在地的記憶」與「人人都可以是手作人」三個章節，希望作為體

驗地方工藝的入口，帶領讀者一起認識不同的工藝文化。

「老工坊的新未來」記錄了臺灣早期曾經創造輝煌歷史的藝品工廠，因環境變遷，工廠轉型成體驗工坊，成立博物館或研發中心，不斷創新，努力跟上時代的腳步，其用心讓人感動不已；

「找回在地的記憶」則採訪了七個不同的單位，他們都在這塊土地上，盡全力地尋回曾經消失，或快要消失的技藝，透過工藝、記憶當地，不但讓文化永續，更開啟地方創生的可能性；最後，「人人都可以是手作人」則是自由工藝的開拓，在現代，每個人都有機會透過指導、自學，體會手作的樂趣，甚至為其投注畢生熱愛，這對於文化的發展與傳承，無疑是絕佳的養分。

三大主題共收錄了二十家手作工坊，內容講述了手作人的生平故事、技藝與體驗工序的介紹，並且特別規劃了「小編體驗心得」與「手作體

驗步驟」，分享第一手的工坊體驗資訊。除了以文字、圖像分享編輯團隊實際體驗的過程與感想外，掃描 QR code 還可以聽到職人手作的聲音。

最後搜集呈現各地的「在地推薦」，希望讓讀者有機會造訪當地時，能有更多行程上的選擇，從工藝體驗、旅遊景點認識當地，對「在地」留下更深刻的印象。而在本書最後，則邀請到小日子商号社長劉冠吟及蚯蚓文化與風尚旅行總經理游智維，分享地方工藝如何跟生活結合與傳承，希望讓讀者更深刻地理解「工藝生活化、生活工藝化」的理念。

在地方工藝的發展中，體驗工坊或許可以是一個途徑——這些手作工坊，不再只是關起門來向下深掘，而是敞開大門，讓更多人有機會體驗浸在創作的專注心流，以及最後看見成品的純粹喜悅，除了帶動周邊觀光收入，更能讓人們在手作的過程中，對工藝產生情感，甚至投注心血、為其奉獻。

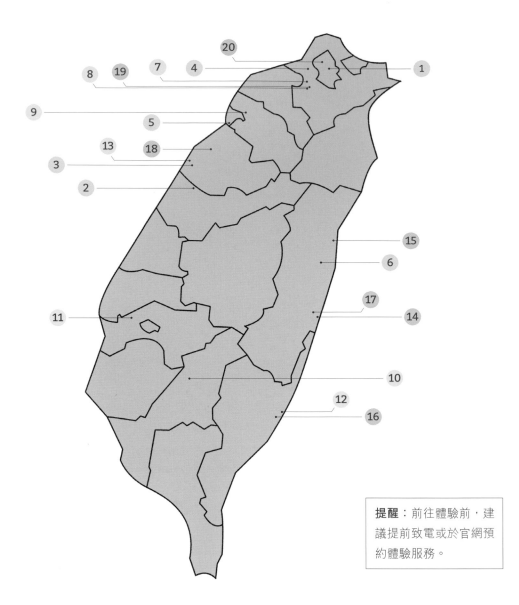

提醒：前往體驗前，建議提前致電或於官網預約體驗服務。

1 樹火紀念紙博物館 ／陳瑞惠 P.16

地址　臺北市中山區長安東路 2 段 68 號
電話　02-2507-5535
手作體驗項目　手抄紙；花草葉紙；紙涼扇；線裝手工書
可容納體驗人數　散客；開放團體 20 至 40 人預約

2 木匠兄妹木工房 ／周信宏 P.28

地址　臺中市后里區舊圳路 4-12 號
電話　04-2559-0689
手作體驗項目　檜木筷；湯匙；餐盤；原木檯燈；書架；木製機關玩具
可容納體驗人數　散客；開放團體 10 人以上預約

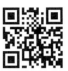

15 月桃戲 ／黃芳琪

P.188

地址　花蓮縣花蓮市博愛街 159 巷 2 號
電話　0919-187-684
手作體驗項目　小夜燈；手提籃；置物籃；燈罩
可容納體驗人數　散客

16 都蘭・Hana's Box ／哈拿・葛琉

P.200

地址　都蘭糖廠對面藍色鐵皮屋（無詳細地址，請定位於都蘭糖廠）
電話　0933-693-513
手作體驗項目　手搖飲料提袋；編織後背包；編織遮陽帽
可容納體驗人數　散客

17 那さ哩岸木雕工作室 ／了嘎・里外

P.212

地址　花蓮縣豐濱鄉豐濱村立德 73-1 號（臺 11 線 58 公里處）
電話　0988-234-442
手作體驗項目　飯匙；鑰匙圈；置物碟／盒；木盤
可容納體驗人數　散客　　　　　　　　如需預約，請洽海浪 cafe 粉絲專頁

18 一間兩手工作室 ／楊宜娟

P.224

地址　苗栗縣苗栗市水源里水流娘 8-2 號（楊宜娟為目前進駐苗栗工藝園區的工藝師之一）
電話　0952-005-321
手作體驗項目　柴燒陶杯
可容納體驗人數　散客

19 玩皮小孩皮革工坊 ／邱芳珍

P.236

地址　新北市三峽區中山路 13 巷（合習聚落）
電話　0910-145-233
手作體驗項目　卡片夾；三角零錢包；皮夾；筆袋
可容納體驗人數　散客

20 旅人革製 Drifter Leather ／許騏

P.248

地址　臺北市大同區南京西路 25 巷 18-6 號
電話　02-2507-5535
手作體驗項目　名片夾；筆記本套；圓筒包；書包；後背包；公事包
可容納體驗人數　散客

#老工坊
#創新

在早期的臺灣，曾經創造輝煌歷史的藝品工坊，不論規模大小，都在環境變遷下有所創新。從工廠轉變成體驗工坊的形式，成立博物館、研發中心，甚至是開拓新道路與國際接軌，都能看見一個個堅毅身影，努力地跟上時代的腳步。

14

老工坊的新未來

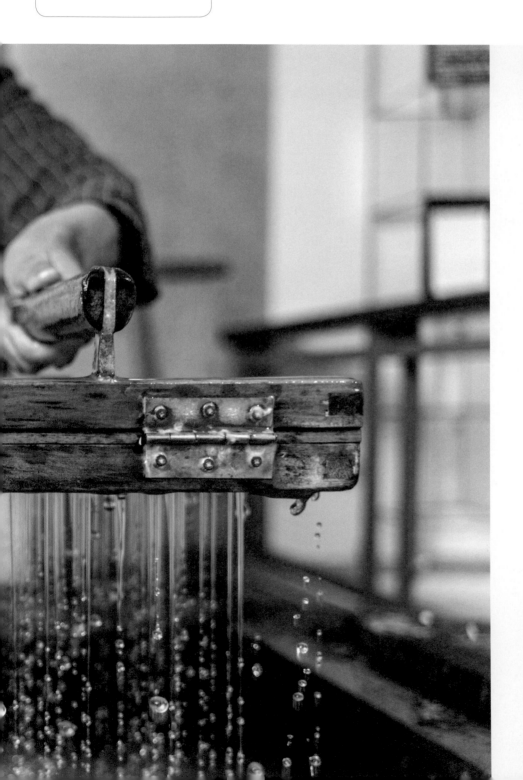

樹火紀念紙博物館 [1]

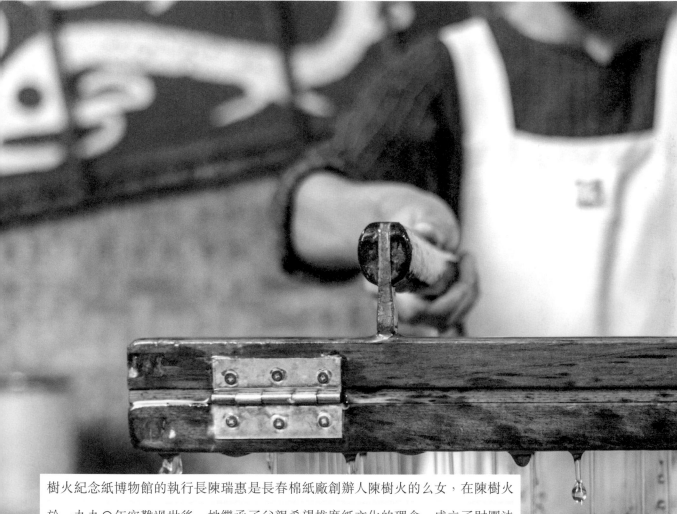

樹火紀念紙博物館的執行長陳瑞惠是長春棉紙廠創辦人陳樹火的么女,在陳樹火於一九九〇年空難過世後,她繼承了父親希望推廣紙文化的理念,成立了財團法人樹火紀念紙文化基金會與博物館。位於臺北市中山區的展示與體驗空間,歡迎個人或團體、大人或小孩,在這裡體驗手作紙、享受製紙的樂趣;期許透過體驗,讓大眾對於紙有更多認識。在推行電腦無紙的現代化過程,樹火紀念紙博物館告訴我們並不需要拋棄傳統,而是為傳統找到一條新的道路。

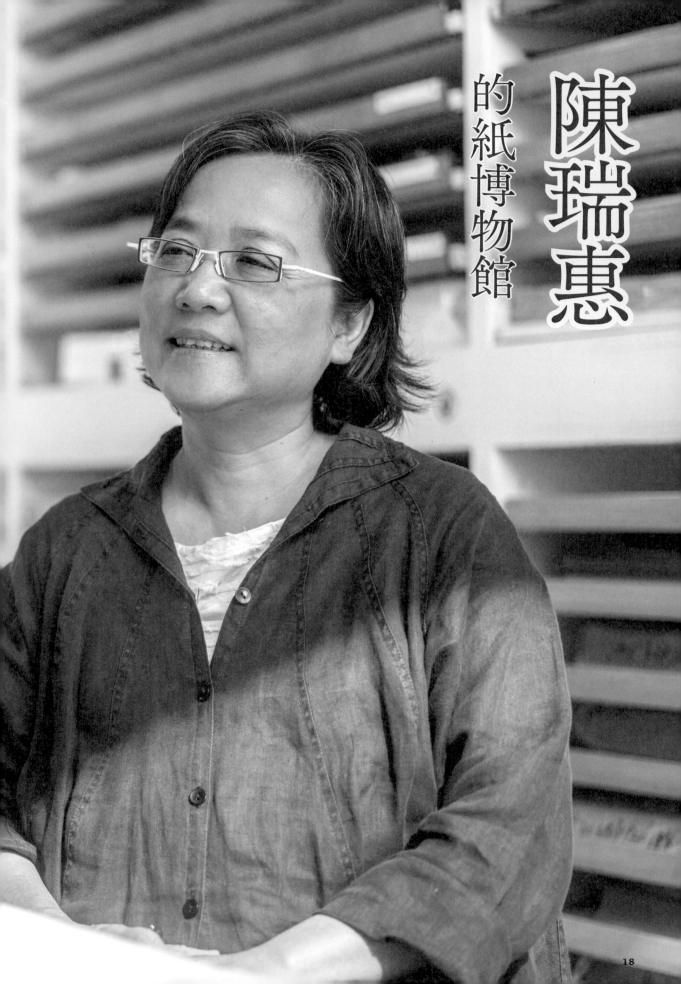

陳瑞惠

的紙博物館

位於臺北市中山區的樹火紀念紙博物館，由創辦人陳樹火先生的私宅改建而成，這種狹長型的街屋形式，在早期社會常常以「前店後住」的複合模式來使用。四層樓共一百六十坪的空間，以展覽場館來說相當迷你，但原本細長型的街屋經過李瑋珉與林洲民兩位設計師的改造之後，通透的天井貫穿樓層，再以「內部化街道」的概念設計參觀動線，形成連續且具有開闊感與流動性的內部空間，讓傳統街屋搖身一變，成為適合體驗與互動的展示場所。

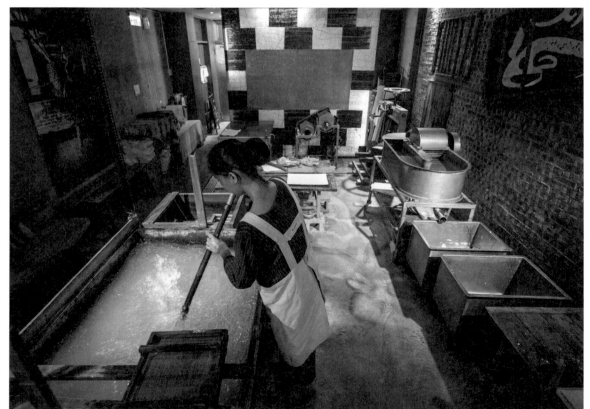

「想要延續對紙的熱愛，就必須有傻勁去做一點別人覺得沒有經濟效益，但能確實影響世代的事。」樹火紀念紙博物館，在傳承者的堅定傳承下，孵育出對於未來的嶄新想像，而樹火紀念紙博物館現任執行長陳瑞惠的這段話，為手作精神下了最好的註解。

「對新的一代來說，『玩』可以當成開始認識工藝的啟蒙方式，但是必須一直秉持深入

博物館內部重現造紙工廠的工作機臺與環境。

扎根的決心、態度，並且進行技術的琢磨，才能當之無愧地稱為工藝職人。」在樹火紀念紙博物館，人們談論的不只是工藝製作，而是產業的發揚與傳承。來到這裡，親眼看見紙的歷史，親手觸摸紙的觸感，進而親自體驗紙的誕生，對於現代人而言，習以為常的紙，其實蘊含、承載著千年流傳的知識與故事。

陳瑞惠談到自己曾因為頑皮，在紙廠遊玩被母親責罵的經驗，母親嚴肅地對她說：「妳知道妳是靠什麼吃飯的嗎？怎麼能這樣對待這些紙張？」經過這件事之後，陳瑞惠對紙的情感與母親的形象，就此深深地連結起來，母親珍貴的言教與身教，為陳家的下一代塑造了堅韌和積極的性格，直至今日。

人稱陳姐的樹火紀念紙博物館創辦人陳瑞惠出生那年，恰巧是父親轉換跑道進入紙業的時間，所以她的一生可以說完全與紙為伴；父母創業初期的堅忍深深影響了她，尤其是母親賴鳳嬌女士對她的影響更是深遠。

在父親陳樹火投入手工造紙第七年時，有先見之明的他，認為手工紙的產業終究不能長久，於是決定隻身前往日本，參訪當時的機械造紙公司「廣瀨製紙株式會社」，合作創辦了現在的「中日特種紙廠」。父親早在五十多年前就立定目

無論是開發手工紙商品還是研發新紙，創新是樹火紀念紙博物館的內建基因。

標，希望不斷突破紙的技術和機能，來創造新的價值。

然而轉型之路並非一帆風順，在機械設備進駐之初，也曾發生烘紙設備爆裂的意外，所有投入的資金付諸流水。陳瑞惠提到，當時年紀才二十歲的姐姐，甚至哭著跟父親提出要求，請父親把自己賣掉，換取東山再起的機會，父親的回答是「再怎麼苦，我都不可能把女兒賣掉。」不停尋找創新技術與設備、努力向前衝的陳樹火，與扎實進行管理工作的賴鳳嬌相輔相成，才成就了後來的長春棉紙廠。

一九五八年成立的長春棉紙廠，迎上了臺灣戰後文化、民

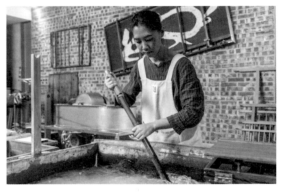

來到樹火紀念紙博物館，民眾可透過館員示範更加了解造紙過程，亦可親自體驗造紙的樂趣。

生及工業用紙的需求高峰，也一路走過市場的衰退。現在位於埔里的造紙工廠與其說是工坊，更像是實驗室，涵蓋了顧問、研發、生產等工作。例如配料比例或纖維分析工作，會先交由研發人員執行，再由造紙師傅進行精準的手工製作，完成指定厚度的手工紙，以科學的方式協助造紙師傅掌握紙張的品質。不僅如此，紙廠亦會協助客戶完成各式各樣的挑戰，秉持對紙張的專業理解，從科技、工業到藝術設計，為各領域客戶提供獨到的見解、多樣的解方。例如雲門舞集製作《狂草》舞劇時，希望能藉由紙材，創作出讓舞者與緩慢渲染的墨水互動對話的紙製布景。其後，紙廠歷經了漫長的研發過程，才製作出符合需求的紙張——舞紙，讓紙材在舞臺上完美呈現。

而在所有作品中，陳瑞惠認為最具有代表性的，則是前中興大學張豐吉教授研發、訂製的「鳳髓宣」手工書畫紙。鳳髓宣因使用鳳梨葉纖維得名，包括以竹纖維和鳳梨葉混合的鳳髓一號，還有稻草纖維與鳳梨葉製成的鳳髓二號。鳳髓宣擁有能多次渲染卻不易破損的強韌紙質，也能中和酸性的特性，在修復紙類文物時有卓越的效果。

陳瑞惠提到，現代的美學文化較少關注傳統書畫，所以書畫用紙的用量大幅減少，手抄紙的產業隨之衰退，而她的因應對策，就是承襲父親精神，拓展更多的發展機會。未來，樹火紀念紙博物館也將繼續以紙作為最初的起點，致力於打造本世代最動人的書寫載體。✦

凝結季節與回憶的手抄紙製作

體驗難易度 ☆ ☆ ★

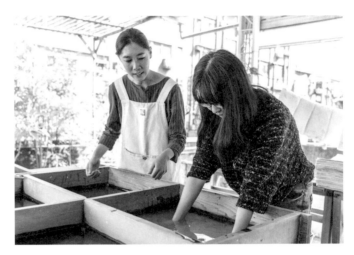

樹火紀念紙博物館的四樓樓頂,是民眾體驗手抄紙的主要場地。博物館雖然處在高度都市化的臺北市內,但是在頂樓半露天的空間中,仍打造了與自然共鳴共生的和諧場景,為的就是要時時提醒來到這裡的人們,不要忘記自己與土地的連結。

博物館內,每天開放多達四個時段的手抄紙體驗課程,就算是路過於此、臨時起意,也可以踏進博物館,享受一個下午的手抄紙製作時光。對於較少機會接觸傳統工藝的都市居民來說,可以說是親近工藝的絕佳起點!

開始製作手抄紙前,導覽講師會先向大家介紹紙漿纖維的特色,配合館內其他的展覽或專案活動,用來製作手抄紙的素材也可能會不同,充滿不可預期的趣味。館內於每個季節都會提供不同的紙質體驗,本次特別體驗了製作材質與技法特殊的櫻花紙製作,看著櫻花在水槽中溶化,如同粉色雲霧般迷濛、浪漫;經過一道又一道程序所製成的手抄紙成品,粉嫩雅緻的紙面上點綴著片片花瓣,就像是在自製的紙張上凝結了季節與回憶。

手抄紙體驗因為步驟簡單、器材安全性高,所以大、小朋友們都能輕鬆地進行,即使兩歲左右的幼兒,也能由大人帶領一起進行體驗。體驗全套造紙流程只需要不到三十分鐘的時間,推薦全家大小、情侶一起參加,一邊吹著自然風,一邊了解紙與親近紙的過程!

手抄紙製作的體驗步驟

●紙漿纖維：主要原料。　●抄網：取紙工具，由木材與紗網製成。
●烘紙機：烘乾紙張用。　●吸水紙、抹布：將抄起的紙水分吸乾用。

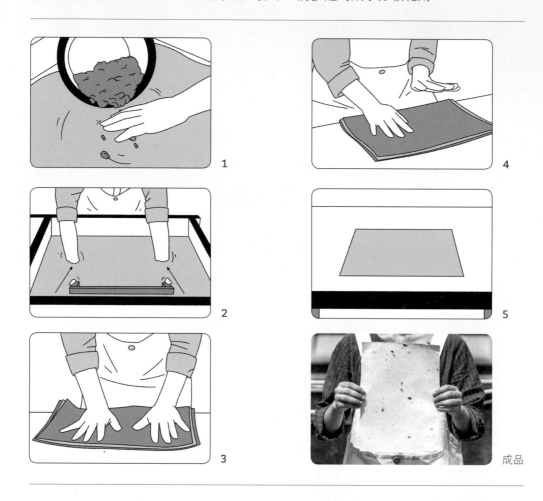

Step 1　—　先將紙漿放入水槽中溶解，並攪動沉澱在水底的紙漿，使水中的紙漿分布均勻，做出來的紙張才會更平整。

Step 2　—　將抄網斜放入紙漿中，放至水深處再轉平，於水中平行繞圈，等到抄網佈滿纖維後，將抄網從水面提起。（註：以前使用「竹簾」，現今改為「抄網」）

Step 3　—　將抄網移到平臺上吸水。先將抄網上方的木框拿起，鋪上吸水紙輕輕按壓，吸走手抄紙上方的水分，接著翻面，用抹布按壓吸去更多水分。

Step 4　—　正、反面都吸水完成後，移除抄網，重新墊上兩張乾的吸水紙，在紙面上多次拍打，讓纖維的結構更密合。

Step 5　—　將成品放置在烘板上進行烘乾，約十到十五分鐘後，手抄紙成品就完成了。

必須一直秉持深入扎根的決心、態度，技術的琢磨，並且進行，才能當之無愧地稱為工藝職人。

——陳瑞惠

文字——黃思齊
攝影——張家瑋

掃描 QRcode，聽聽製紙過程中的種種聲音。

在地推薦

袖珍博物館：亞洲第一座專門收藏當代袖珍藝術品的博物館，可以欣賞精緻小巧的藝術品。

長春四面佛：長春路上著名的神像，不少信眾購買鮮花前來供佛。

四平陽光商圈：販售小吃、服飾的徒步商街，多數商家可用英、日語溝通。

臺北啤酒工廠：一座以啤酒為主題，結合餐飲、觀光等元素的文化園區。

華山 1914 文化創意產業園區：臺灣知名文創園區，園區內結合影院、藝廊、咖啡廳、餐廳與各式質感選物店。

圖片提供：樹火紀念紙博物館

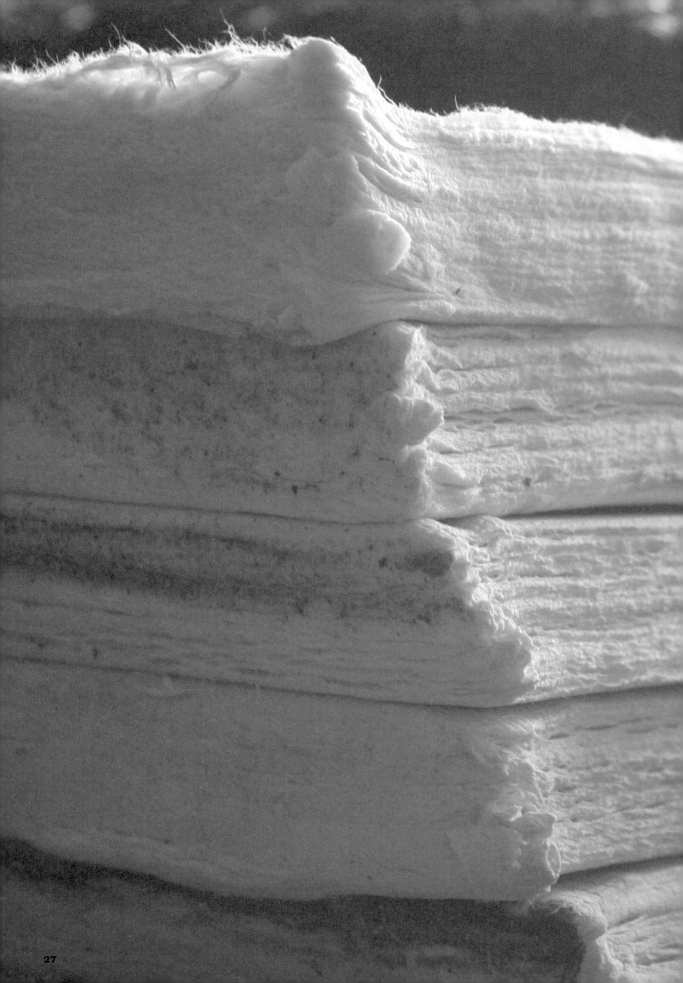

木匠兄妹木工房 [2]

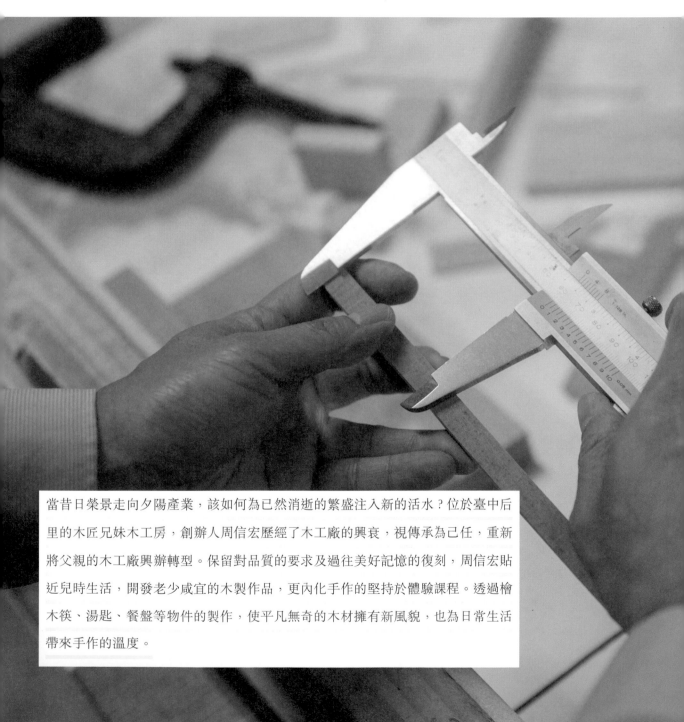

當昔日榮景走向夕陽產業，該如何為已然消逝的繁盛注入新的活水？位於臺中后里的木匠兄妹木工房，創辦人周信宏歷經了木工廠的興衰，視傳承為己任，重新將父親的木工廠興辦轉型。保留對品質的要求及過往美好記憶的復刻，周信宏貼近兒時生活，開發老少咸宜的木製作品，更內化手作的堅持於體驗課程。透過檜木筷、湯匙、餐盤等物件的製作，使平凡無奇的木材擁有新風貌，也為日常生活帶來手作的溫度。

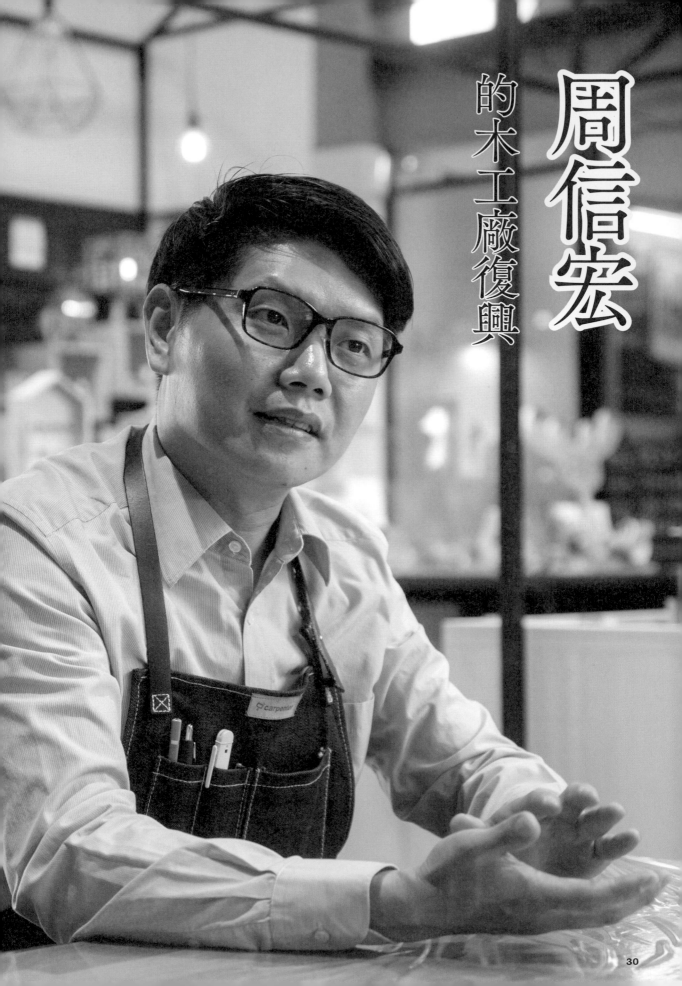

周信宏

的木工廠復興

研發適合闔家大小體驗的課程，不論有無基礎，都能在這裡找到動手做的樂趣。

來到木匠兄妹木工房，簡約的灰白色調打底，繽紛的色彩點綴其中，依循告示牌拐進小路，木匠兄妹木工房以低調而充滿童趣的門面迎接。門口的木作擺飾十分吸睛，木製翹翹板是孩童們的最愛，一旁的長椅也充滿手作感，尚未踏入便受木匠兄妹所營造的氛圍感染，心思跟著童稚了起來。入門後，迎面而來的是時空隧道，牆面上記載著木匠兄妹一路走來的點點滴滴，望著牆面的照片記載，彷彿也跟著品牌的歷史前行。

木匠兄妹木工房在臺灣設有多點門市，如今更拓展海外市場，而追溯這一切的起點，是從后里的鄉間小路開始。周信宏傳承父親的事業，將從前的木工廠改造成臺中體驗工房，他看見DIY的樂趣與商機，並創新結合木工的種種特質，創辦了木匠兄妹木工房，研發適合闔家大小體驗的課

踏入工坊，便能感受到體驗與商品販售空間新穎時尚的設計。

當時的臺灣正值經濟起飛，是製造業最發達的時代。中部地區為各式木工產業集合的產業聚落，木工加工廠、木材機械廠等，皆於此興盛、繁榮。

在這樣的大環境中，周信宏的父親周燕明開辦了木工廠。

年幼的他，時常幫忙掃木屑、搬搬木材；國中後便開始跟隨父親、工廠師傅學習木工的技術。

不同於同時期的其他加工廠，周燕明並非以木家具或餐桌椅生產為主，而是製作典雅的日式建材「組子欄間」。組子欄間常用於日式建築中的氣窗、室內裝潢，主要外銷日本，因需求量極大，小小的木工廠中，有著三十幾位師傅同時作業，當年的榮景可想而知。

然而好景不常，臺灣的人力成本優勢逐漸消失，產業外移成為趨勢，原本木工廠的日本訂單也逐漸轉往中國，更有客戶慫恿廠中的重要師傅，帶領他們前往中國設廠，不僅是帶走了訂單、技術，更帶走了人才，這對於木工廠而言，無疑是重大的打擊，也成為了壓垮周燕明的最後一根稻草，隨後工廠在極短的時間內便宣告結束運作。

周信宏在充滿木材的環境下成長，耳濡目染中，也在心底播了一顆喜愛木材的種子，關廠的當年，周信宏時值大學畢業，對未來頓時迷失了方

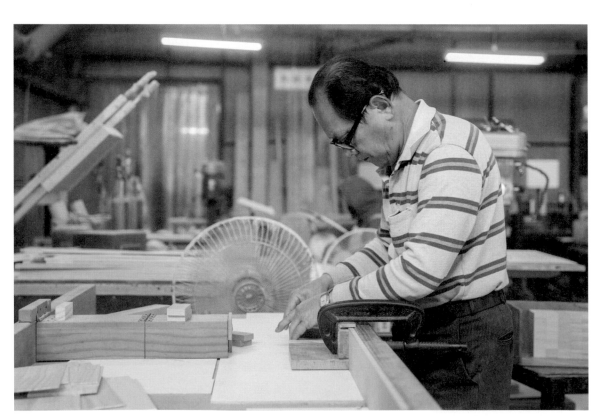

工坊另一邊仍舊保留傳統木工坊模樣，木工師傅能在其中繼續努力地製作木製品。

向，但他利用服兵役的期間整頓自我，也重新梳理未來去向。然而，在一次放假時，周信宏在家中目睹了令人心酸的一幕，並下定決心要重新振興木工廠。

原來，在關廠的這段期間，父親周燕明一直放不下心，仍舊每天八點到工廠開門，看一看、動一動、摸一摸，只見整個工廠空無一人，一舉一動皆伴隨著空曠的迴響。機械老舊、木屑成堆、木材散落，最後關下工廠大門，失魂地望著遠方嘆氣，整個工廠再也看不見過去的光景。周信宏撞見了這樣的情景，「從那刻起，我告訴自己，一定要想辦法讓工廠重新活起來。」

大學主修廣告傳播的他，在臺北找了一份工作，一面觀察社會趨勢，一面掛念著木工廠的復興。不久後機會降臨。當時適逢週休二日政策來臨，重視休閒的意識抬頭，觀光產業正在興起。抓緊了這樣的風潮，更看見「特力屋」帶來的影響，DIY 動手做成為了時尚、好玩的事情。周信宏就此結合木工的專長，與妹妹周佳惠一同放棄臺北的工作，回鄉開創木匠兄妹木工房。

對於動手做的情懷，周信宏娓娓道來，原來國高中時期正值叛逆，初接觸木工，雖心不甘情不願地到工廠學習，然而從做中學，卻愈學興味愈濃。

工坊體驗空間設備齊全，牆面上掛置工法解說的看板、體驗時使用的工具，讓人不禁期待課程的開始。

「原來可以透過雙手和這些設備，來做出自己想要的東西。」從小就在工廠長大，廢木料就是積木，年紀更大一些，可以在師傅的協作下，巧手做出自己的玩具、日用品，那樣的興趣便來自這些一點一點積累的成就感。

對周信宏而言，即便是自己使用的日用品，在品質管理上也絲毫不馬虎。猶記得有一次，他興致勃勃地與父親分享自製的小書架，卻遭到父親嚴厲訓斥了一番：「磨砂得很粗糙，角也裁切得不夠完美，回去重做！」就這樣，周信宏經歷多次磨練，與父親不斷切磋、練習，才逐漸掌握了細木作的精髓，「你必須要非常精細的研究、考究每一個細節與環節」，魔鬼藏在細節裡，無疑是木作的奧義。

周信宏也提到，「要完成作品，手一定會弄髒，但完成作品時的成就感會因此更大。」在一次又一次的創作與反思中，周信宏不僅體會了手作精神，更用半輩子親身實踐。

保留對品質的要求及過往美好記憶的復刻，來到工房，即能看見木匠兄妹從過去到現在的經驗累積，轉化成不同程度的體驗課程，讓每一位消費者都能找到適合自己的體驗項目。初階體驗如組裝承載父母兒時回憶的彈珠臺，進階體驗如刨削出一雙檜木筷子，都有專業人員從旁指導。過程中不需害怕失敗，只需要一顆不怕弄髒手的決心。

在振興木匠兄妹木工房後，周信宏試圖傳承木作的溫度，自二〇〇五年至今累積了不少客戶群。在興辦初期來參訪的小學生，如今已經大學畢業，甚至有學童至今仍留著當時手作的小板凳，那是周信宏截至目前收過最深刻的回饋，因為學童不僅體會了動手做的樂趣，更將這段工藝製作的記憶與美好，持續存放在心底。

本著熱愛木作的初衷，周信宏不僅重現了木工廠的榮景，更希望把臺灣的工藝設計軟實力，擴展至全世界。「被全世界的朋友看見，是我們下一個目標。」若再有一次選擇的機會，周信宏說他仍會走上這條路，而且「會更早投入、更加投入」，他堅定地說道，眼神裡有光。

盡全身之力刨削出一雙檜木筷

體驗難易度 ☆ ★ ★

木匠兄妹木工房內，體驗空間寬敞明亮，檜木香氣陣陣撲鼻。本次體驗的檜木筷子，整體而言工序並不複雜。木匠兄妹木工房貼心地備有治具（木工中協助控制位置或動作的工具），即使毫無木工基礎的民眾也不會感到慌亂。將檜木置入治具中即可開始刨削，刨削過程十分費力，更需要技巧，必須以全身的力量，帶動手上的刨刀，由後而前一鼓作氣地推到底，以

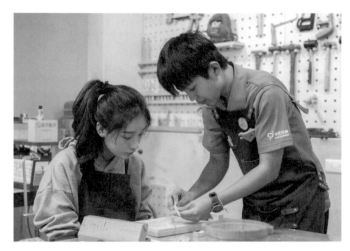

避免筷身有粗細不均的問題。刨削完成後，還須以砂紙將筷身表面打磨細緻。

進展到下一個步驟，為了延長木製品的使用壽命，需要在木材上塗抹防護油，周信宏為了兼顧孩子們的健康，盡可能以未上漆的木材作為原料，並以核桃作為防護油，既環保又天然。過程中最有意思的，莫過於敲開核桃這一步，習慣食用加工食品的我們，甚少見到核桃原本的樣貌，另一方面更驚豔於核桃所富含的油脂，沒想到小小一顆核桃，即可榨出豐富的油量，足夠完全地覆蓋木筷的表面。

將木筷均勻地抹上核桃油後，作品就大功告成，工房內也提供電烙筆，讓民眾可以為自己的作品烙下專屬的印記。木匠兄妹木工房提供多元的體驗，不同的年齡層有不同的趣味，推薦給闔家大小共遊，嘗試自己動手做，帶回家的不僅是作品本身，更是滿滿的回憶。

檜木筷的體驗步驟

●長型檜木：主要原料。　●刨木刀：用於刨削木材。

●砂紙：用於平整物品表面。　●小木槌：用於將核桃敲開、敲碎。

●紗布：用於包覆住核桃。　●電烙筆：用於作品落款。

●核桃油：無化學配方的天然防護油，使木材不易變質。

●木工治具：協助製作者準確地掌握筷子的形狀、角度。

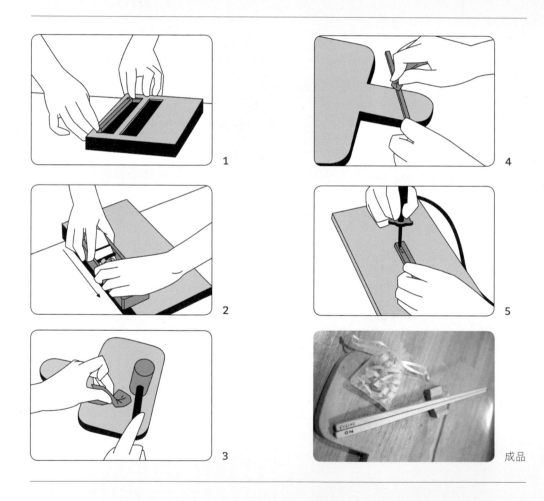

1

2

3

4

5

成品

Step 1 　— 　將一塊長型檜木置入治具內，並對準治具內的軟墊。

Step 2 　— 　使用刨木刀，平穩地由後往前推到底，重複數次，筷頭呈現正方形時雛形即完成，接著使用砂紙將筷子表面磨光滑。

Step 3 　— 　敲開新鮮核桃取出核桃仁包在紗布中，使用木槌將其敲碎，使核桃油滲透至紗布。

Step 4 　— 　在筷子及置筷架上擦上核桃油，填充木材的毛細孔，使檜木不易變質。

Step 5 　— 　最後，使用電烙筆在作品上落款，即大功告成。

要完成作品，
手一定會弄髒，
但完成作品時的
成就感
會因此更大。

——周信宏

文字——周鈺珊
攝影——蔡耀徵

掃描 QRcode，聽聽木材被機器刨削的聲音。

在地推薦

后里馬場：臺灣歷史悠久、極具規模的公營馬場，入內可親近馬兒、欣賞馬術文物館。

后豐鐵馬道：以后里馬場為起點並銜接東豐自行車綠廊，形成總長十八公里的懷舊田園風自行車道。

后里花田拼布公園：運用植栽設計從垃圾場改造而成的公園，以拼布概念規劃出多種特色造景。

舊社里彩繪村：以天靈宮為中心，藉由二十幅融入后里特產的 3D 壁畫，打造出獨具特色的彩繪村。

后里區花卉產業文化館：內設有多個展示場，展示后里區的花卉產業特色，讓民眾感受「花卉之鄉」的魅力。

簡介

成立時間：一九七三年

目前經營者：易榮昌（易榮昌為金良興觀光磚廠第二代經營者，此篇採訪主角為磚雕師鄭名家）

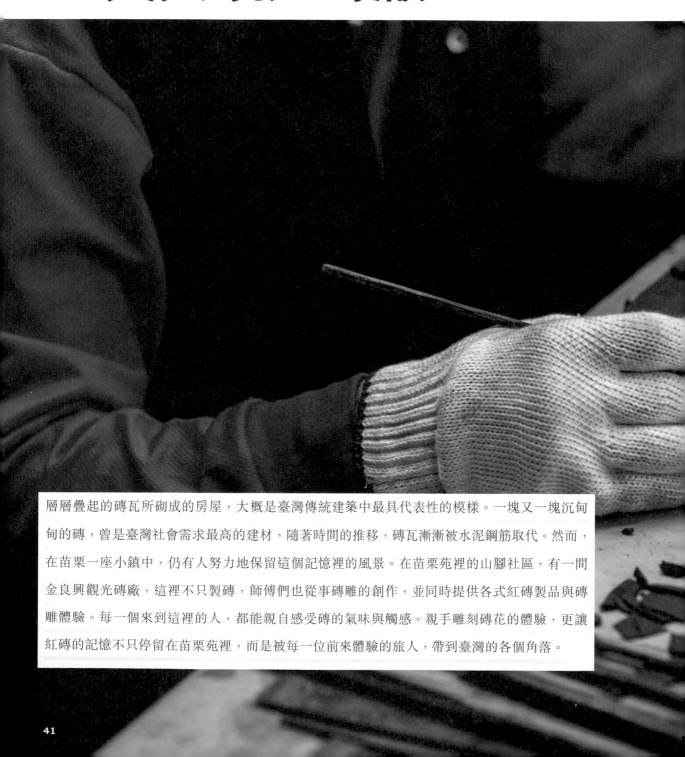

金良興觀光磚廠 ³

層層疊起的磚瓦所砌成的房屋，大概是臺灣傳統建築中最具代表性的模樣。一塊又一塊沉甸甸的磚，曾是臺灣社會需求最高的建材，隨著時間的推移，磚瓦漸漸被水泥鋼筋取代。然而，在苗栗一座小鎮中，仍有人努力地保留這個記憶裡的風景。在苗栗苑裡的山腳社區，有一間金良興觀光磚廠，這裡不只製磚，師傅們也從事磚雕的創作，並同時提供各式紅磚製品與磚雕體驗。每一個來到這裡的人，都能親自感受磚的氣味與觸感。親手雕刻磚花的體驗，更讓紅磚的記憶不只停留在苗栗苑裡，而是被每一位前來體驗的旅人，帶到臺灣的各個角落。

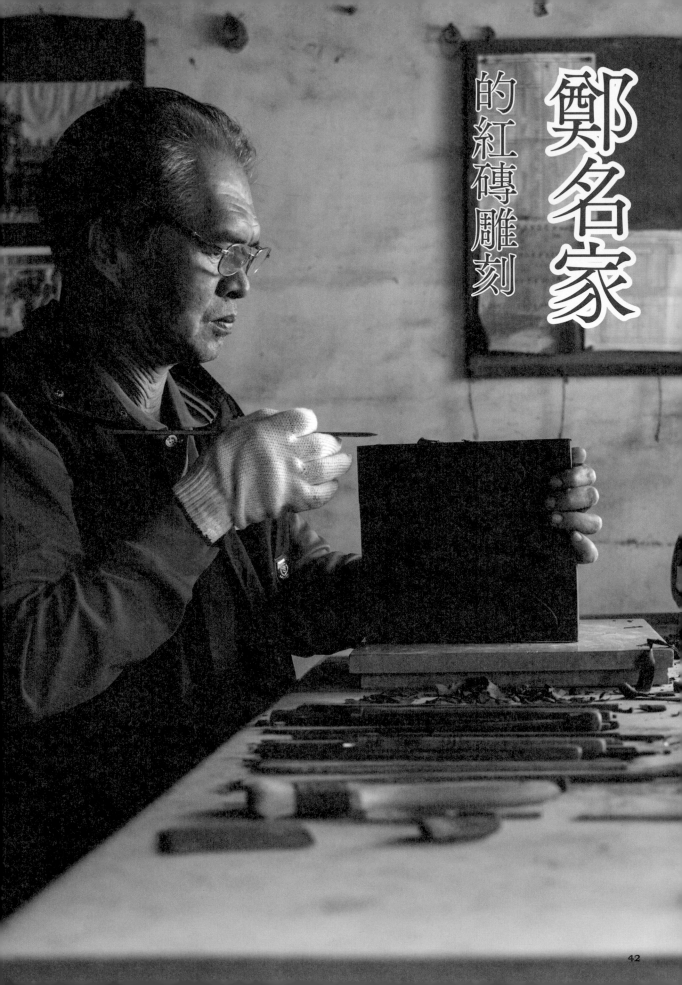

鄭名家

的紅磚雕刻

如果仔細地去觀察臺灣這塊土地上的建物，會發現房屋的年紀與歷史，往往就反映在其外觀和建材上，例如紅磚，這個曾是臺灣最受歡迎的建材之一，除了建造出厚實的壁牆，衍生出裝飾美觀的磚雕工藝更是耐人尋味。同樣的一塊磚，在陰雕、陽雕、鏤空雕各種技法自由搭配間，呈現各異的美麗。置身苗栗苑裡，便能從許多細節中感受到這裡正是「紅磚的故鄉」，而為了讓這樣的意象深植故鄉，金良興觀光磚廠至今仍持續在苑裡守護著紅磚記憶，盡可能地推廣關於磚的一切。

乘坐火車來到苑裡，一畝一畝的農田接續展開，穿過小鎮抵達苑裡的山腳社區，這座社區以磚砌起它的名，迎接來到這裡的人們。而金良興觀光磚廠也就矗立在這裡，用磚環抱這個社區、這塊土地。

土壤蘊藏著風化頁泥岩的苗栗苑裡一帶，擁有絕佳的原料，自然能做出好品質的磚。

金良興創立於一九七三年，是

山腳社區盛產紅磚，因而被稱為「紅磚的故鄉」。

43

苗栗最早使用隧道窯製磚的磚廠，為了推廣磚瓦產業，第二代經營人易榮昌在接下工廠後，便開始轉型為觀光磚廠，發展磚瓦的各類產品與磚雕藝術，民眾來到金良興觀光磚廠，不僅能夠學習、體驗製磚知識，更能認識臺灣紅磚文化，理解其在臺灣建築歷史中扮演的重要角色。

走在金良興觀光磚廠裡頭四處皆可見磚的存在。穿過廣場，彼端的矮小房舍正是金良興的磚雕工坊，也是磚雕師傅們的創作天地。鄭名家是金良興觀光磚廠的磚雕師傅，已有數十年的磚雕經驗，他的工作室稱不上明亮，光源大抵是一盞日光燈與窗外透進的日光，於是，在朋友的介紹之下，返

北，投入神像雕刻的工作，後來因中國的價格優勢，臺灣的神像雕刻需求逐漸減少，加上家中父母身體也不好，於是鄭名家決定回到故鄉大甲。

當時的金良興正轉型成為觀光磚廠，經營人易榮昌希望能讓來到磚廠的遊客體驗磚雕，

靜靜地映著他專注的側臉。工作桌上擺著鄭名家正在雕製的磚，一旁是無法細數的刀具，他的手法熟練，即使是正在接受訪談，也沒有停下工作；雙手一來一往間，散落在桌上的土屑持續增加。

鄭名家十幾歲時，跟著鄰居一起學習木雕。長大後到了臺

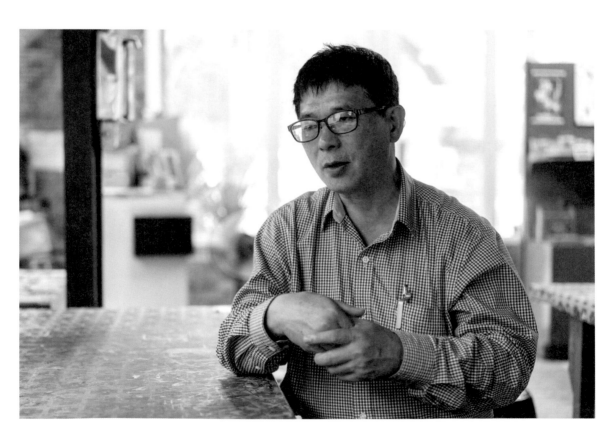

當金良興轉型為觀光工廠時，第二代經營者易榮昌開設磚雕體驗，希望拉近遊客與工藝的距離。

鄉後的鄭名家便成為金良興的一員。「我跟我們老闆說給我自由就好，薪水我沒有跟你要求。」率真的鄭名家笑說初來上班的情境，在他的眼裡，雕刻師傅是一份自由的工作，沒有固定的上下班時間，刀子在手就上工，作品完成就收工，沒有規則、沒有拘束。

紅磚作為臺灣建築最主要的建材之一，除了成為擋風避雨的牆，在磚上刻出線條與圖案的磚雕工藝也隨之發展，成為臺灣的重要的傳統技藝。磚雕主要分為窯前雕與窯後雕，前者為在未經窯燒前的生坯上雕刻，也是金良興的磚雕師傅採取的磚雕方式；後者則是在燒成的磚上創作。

工坊中除了磚雕作品，還可看見磚雕實際的工作場域與器材，如陶板機、雕刻刀等。

鄭名家從木雕變換領域到磚雕，在轉換過程中，他也悟出兩者之間巧妙的分野：「木材是有生命的，有時候方向長得不一樣，要順著它的方向刻；磚土則柔軟溫順，是每一個方向——東西南北都可以刻。」

此外，木材堅硬，雕作時相較磚土需勤勞磨刀，但磚雕卻更需要注意磚土的軟硬程度，太濕軟或是太乾硬都不好刻，掌握時機也是一門學問。

伴隨磚土數十年，鄭名家表示他最大的遺憾是沒有學會作畫，雕刻的技術即便再深厚，也只能臨摹，無法隨心所欲地創作。「如果你會畫，不管什麼花、動物，你畫得出來就刻得出來。」雖然感到惋惜，但對於磚雕，鄭名家仍然享受雕刻的世界帶給他的樂趣與成就感，「如果再重來一次，還是會選擇成為磚雕師傅！」從神情中，可以感受到鄭名家對於磚雕工藝不言而喻的熱情。在這個小小的工作室裡，歲月悄悄刻著這個自由的靈魂，而他則靜靜地用歲月刻著磚，刻著這個鄉鎮的輪廓。

而不管刻的是堅硬或是柔軟，總有些基本功是必備的，鄭名家分享：「先要求將刀拿穩，從簡單的部分開始練習，再慢慢進階到較細緻的部位；再來是要會磨刀。」所謂工欲善其事，必先利其器，每個師傅都得打磨自己的刀具，才能讓自己刻出理想的線條。

刻一塊自己的門牌，力道與方向的挑戰。

體驗難易度 ☆ ☆ ★

　　金良興觀光磚廠提供的體驗課程主要有彩繪杯墊與磚雕兩種，民眾可依需求選擇體驗項目。前者較簡單適合小朋友，後者則稍微困難；但不論是哪一種程度的體驗，現場皆備有參考圖案，無須擔心沒有創作靈感。

　　民眾前往體驗磚雕時，全程會由工作人員陪同、教學，專業的磚雕師傅則負責難度更高的磚雕藝術品創作，以及協助修補遊客的磚雕作品。磚廠將職人與體驗課程分開，為職人保留充足的創作時間與空間。

　　磚雕門牌為金良興觀光磚廠極具代表性的體驗品項，當親自手持工具，碰觸到磚土、感受磚土的濕軟、將磚土刮除、細細描繪圖案形貌時，才意識到原來師傅行雲流水的手藝，背後需要非常多的經驗累積，初學者在整坯與描繪的過程就是一大挑戰，想讓作品變得立體更是步步為營。不過由於整個體驗過程都會有工作人員陪同，就算失手也不用擔心，工作人員會協助進行初步的填補和修復，最後仍能順利完成屬於自己的磚雕門牌。

　　在體驗磚雕的小教室裡也擺著各式磚製紀念品，以及由金良興發行，專門介紹磚瓦產業的雜誌。在這個磚瓦、磚雕越來越少見的時代，能在這裡創作一個屬於自己的磚雕，無疑格外的珍貴。

磚雕門牌的體驗步驟

●磚土：主要原料。

●陶板機：用於壓、切出大小適當的紅土。

●刷具：雕刻中掃除土屑用。

●磚雕刀具：使用不同刀具雕刻不同部位，如平口刀、刮刀、彎刀等。

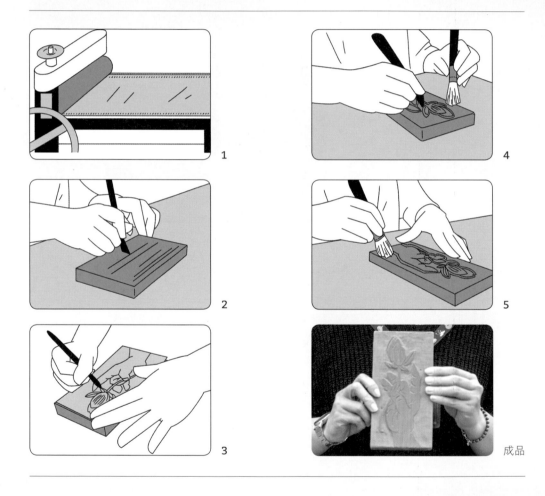

1

2

3

4

5

成品

Step 1 ── 使用陶板機切割、壓製出所需大小的磚土，需靜置陰乾三天，才不會過於濕軟，難以雕刻。

Step 2 ── 磚土可能含有雜質、石子，因此磚雕前需使用平口刀刮過、整坯，確認坯土正、反面皆平滑。

Step 3 ── 整坯後，將欲創作的圖案置於磚土上，以線筆描繪，針筆加深輪廓。

Step 4 ── 使用彎刀由內往外刻，讓作品更立體。

Step 5 ── 使用刮刀將多餘的土塊刮除，再搭配刷具掃除土屑，使之更立體，陰乾一週後入窯燒製即完成。

木材是有生命的，有時候方向長得不一樣，要順著它的方向刻；磚土則柔軟溫順，是每一個方向——東西南北都可以刻。

——鄭名家

文字——陳姿樺
攝影——張家瑋

掃描 QRcode，聽聽磚雕逐漸成型的聲音。

在地推薦

山腳國小宿舍群：內部保存日治後期宿舍建築的國小，身處其中彷彿回到昭和年代的日本。

有機稻場：民眾體驗鴨稻共生、有機耕作的好去處。

五月雪步道：油桐花季節，整條步道充滿雪白色桐花，十分美麗。

火炎山生態教育館：館內介紹火炎山等相關地質知識以及石虎保育政策。

蘭草文化館：以農會倉庫重新規劃而成，分成帽蓆文化區、展售區、農村古文物展示區、米文化區、民俗文化區等主題，可了解藺草編織的歷史。

簡介

成立時間：二〇一六年
目前經營者：張宛瑩

新興糊紙文化 ⁴

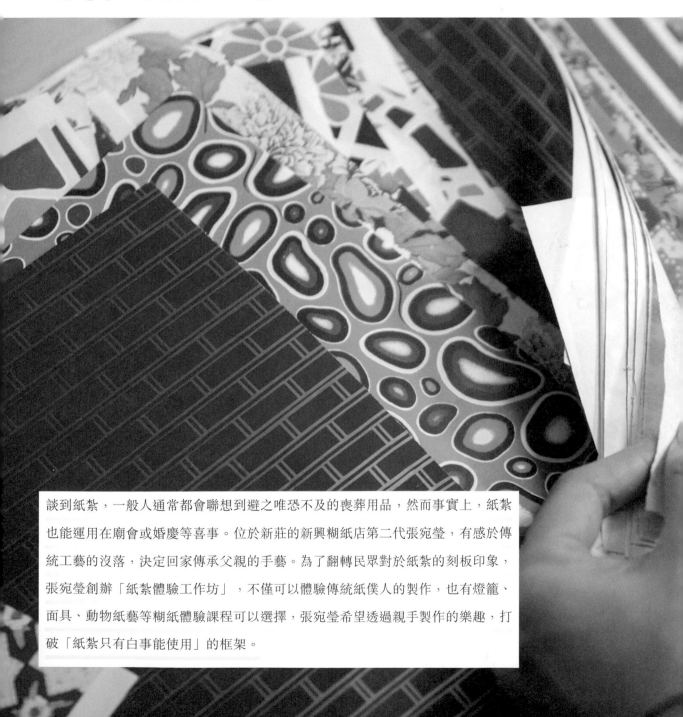

談到紙紮，一般人通常都會聯想到避之唯恐不及的喪葬用品，然而事實上，紙紮也能運用在廟會或婚慶等喜事。位於新莊的新興糊紙店第二代張宛瑩，有感於傳統工藝的沒落，決定回家傳承父親的手藝。為了翻轉民眾對於紙紮的刻板印象，張宛瑩創辦「紙紮體驗工作坊」，不僅可以體驗傳統紙僕人的製作，也有燈籠、面具、動物紙藝等糊紙體驗課程可以選擇，張宛瑩希望透過親手製作的樂趣，打破「紙紮只有白事能使用」的框架。

張宛瑩的紙紮藝術

燦爛笑容的她，擔起傳承紙紮工藝的使命，每天努力迎接全新的挑戰。

陰雨的午後，整個大臺北被濃厚的濕氣包圍，柏油路上遍佈水窪。踩著泥濘拐彎前行，終於在八德街巷弄找到一塊斑駁的招牌，一踏入室內，只見一尊竹紮骨架被報紙包裹，縛成人的身軀和四肢，再往裡頭走，紙紮龍頭等塑像堆滿工作室，紙箱中還有小型的燈籠、紙僕人和紙面具。這裡是新興糊紙店，如今由張宛瑩繼續傳承紙紮技藝的聖火。

新興糊紙店傳承自臺北大龍峒的「茂興齋」糊紙店。茂興齋由張根乞於一八九五年創

你知道嗎？不只喪事，紙紮也能運用在廟會或婚慶等喜事。在新莊有一位工藝師，有感於傳統工藝的沒落，決定回家承接父親糊紙的手藝，並且致力推動產業轉型，讓這項手藝跳脫傳統框架，甚至把紙紮推向國際舞臺，成功到法國巴黎參展。她是張宛瑩，新興糊紙店的第二代，臉上總是掛著

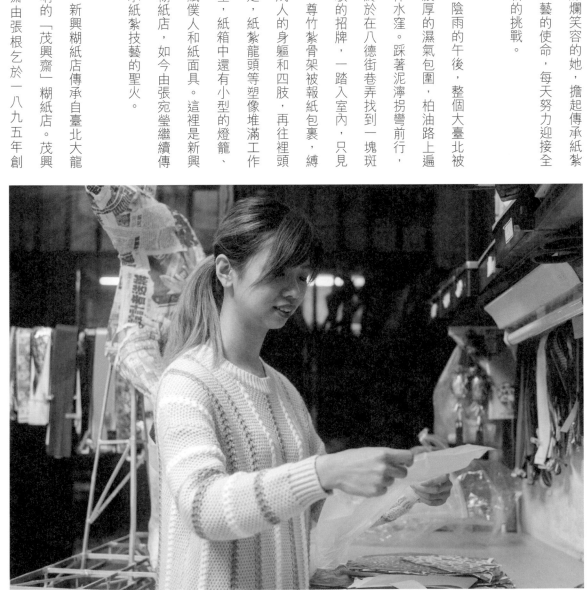

張宛瑩接班新興糊紙店，希望將糊紙的手藝帶向國際。

辦，如今已走過兩個甲子，現由第三代的哥哥張秋山經營；弟弟張徐沛則在新莊成立「新興糊紙店」，努力將技藝傳給女兒張宛瑩。現在，「新興糊紙店」以「新興糊紙文化」為品牌名稱，成員有張徐沛、張陳阿欵、張宛瑩、張徐展和詹昱筑。

長大後，張宛瑩考量糊紙師傅收入不穩定，不願回來接班，選擇在外工作；直到眼見叔伯輩的紙紮店慢慢關閉，就連父母也考慮收店，張宛瑩恍然意識到保存紙紮手藝的迫切性與重要性，「這件事如果不早點做，可能等到所有師傅都退休時，我們想要再去接手也沒辦法了。」

從小在紙堆裡成長，張宛瑩起初非常排斥這項技藝，「國小下課大家都出去玩，爸爸媽媽總會說先忙完再去。」張宛瑩回憶，小時候摺紙、剪紙對她而言就像在做家事，需要幫忙瑣碎、重複性的動作，而為了能早點出去玩，她坦承常常弄破紙張，做出來的東西也不平整。

不願眼見糊紙技藝在自己所處的時代中消失，張宛瑩決定辭掉工作，回家接手。「接觸過各行各業後，才發現這項技藝的珍貴。」正式接班後，張宛瑩不再只是幫忙重複性的動作，而必須開始思考每個動作背後的意涵，也因此發現必須重新鍛鍊許多基本功，例如剖

張徐沛（圖左）為新興糊紙店創辦人，女兒張宛瑩接手後，時常一起開設紙紮工作坊。

竹、量尺寸、摺紙、穿衣等技巧。她提到，「剖」是最困難的步驟，要將全新的竹子用柴刀剖成適當的粗細長短，過程需花費很大的力氣，有時還會不小心被竹子刺傷。

除學習糊紙技藝，張宛瑩也與弟弟張徐展和插畫家詹昱筑攜手，共同創辦「新興糊紙文化」，舉辦各式紙紮體驗工作坊。她回想六年前，爸爸張徐沛被政府提名為傳統藝師，因而需在板橋林家花園舉辦工作坊，「那是第一次舉辦體驗活動，後來發現這是很好的推廣媒介。」隔年再度獨立策展，以喜事用的紙紮燈、神尊等製成展品。「我們希望可以多推廣喜事上的用途。」張宛瑩希

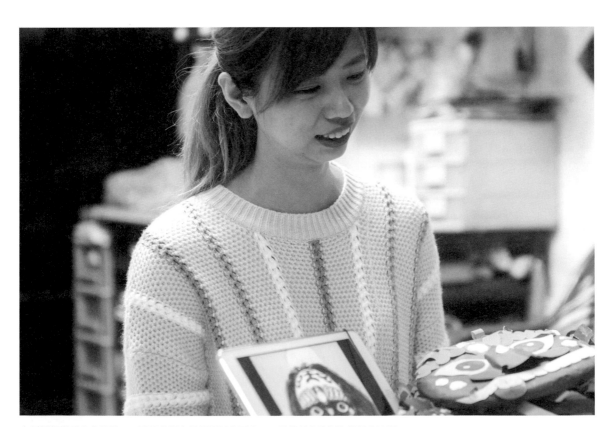

來到新興糊紙文化體驗，一邊聽著張宛瑩解說紙紮歷史，一邊跟著實際製作糊紙的流程。

眾都願意投注金錢於喪葬，望讓民眾認識，紙紮也能用於送禮的尪仔紙偶、擺飾等，跳脫「只有喪事才能使用」的傳統框架。

紙紮工作坊不只做出成品，也與在地特色和歷史結合，巧妙地創造手作與人文的交會。例如與臺南蕭壠文化園區合作時，邀請詹昱筑創作《糖生螞蟻》繪本，講述臺南佳里糖廠的歷史，並舉辦親子糊紙工作坊，將繪本裡的角色化為素材。在大龍峒舉辦的工作坊，則以當地「無耳金獅」傳說為主題，讓民眾在體驗糊紙的同時，也能了解在地故事。

方。」張宛瑩坦言，改變民眾的想法需要花費許多心力，但中。「對我來說，紙紮是一個蝸牛殼，有一點像使命。」張宛瑩說，即使有時會產生職業倦怠，但總會在充分休息後，重新回到崗位，就像是蝸牛，雖然馱著又沉又重的家，甩都甩不掉，但其實是心中捨不得，也放不下它。

在做紙紮，糊紙師傅的社會地位也頗高，任誰都無法料想到，有一天紙紮也會成為夕陽產業。「大家希望儀式化繁為簡。」金融海嘯的衝擊，再加上現代講求方便快速，使耗時又耗力的傳統紙紮工藝漸漸沒落。此外，現代人多住公寓，沒有足夠空間放置大型靈厝，加上近年來合法燒化紙紮的場地逐年縮減，更加速紙紮工藝的消亡。

現代人已慢慢接受不燒化的紙紮，而店家於三年前受邀至法國參展後，更是喚醒臺灣人對於紙紮的重視。

近年來，新興糊紙文化積極接洽異業合作，弟弟張徐展則以紙糊的房屋為動畫背景，將陪伴自己長大的紙紮藝術融入作品。張宛瑩舉例，弟弟曾以加入老狗作為作品主角，周邊圍繞許多走獸，宛若慶賀著即將脫離病苦，借此隱喻家中紙紮工藝日漸衰落，彷彿行將就木的生命。

不過，新興糊紙文化如今透過舉辦工作坊，成功讓紙紮產業升級，也顛覆民眾對於紙紮工藝的既定印象。「紙藝品其實紙紮在一九六〇年代最為興盛，當時因經濟發展成熟，大很精緻，可以運用在很多地曾排斥家中產業的張宛瑩，在外頭飄蕩打拚後，終如落葉般歸根，回到孕育自己的紙堆

用傳統漿糊糊一隻無耳金獅

體驗難易度 ☆ ★ ★

新興糊紙文化開設的課程以接案為主，體驗種類多元，每次開課時，新興糊紙文化都會精心設計內容豐富的體驗。而「無耳金獅糊紙」是體驗課程中極為特別的品項。

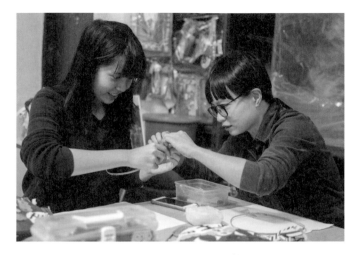

由於創始店「茂興齋糊紙店」就開在大龍峒，張宛瑩在製作過程中，一邊教學，一邊緩緩道出大龍峒與無耳金獅的傳說，讓民眾不僅學習糊紙技術，更了解當地歷史文化的脈絡。張宛瑩分享，無耳金獅是大龍峒金獅團自製的獅子，其雙頰、鼻頭、人中以及額頭共安上七面鏡子象徵七星，最大的特徵則是沒有耳朵。至於由來，要追溯至清領末期，當時，大龍峒獅團向湖南籍的武術師傅習藝，卻在臺灣割讓日本、湖南師傅返鄉後，掀起「舊有獅藝與湖南獅藝何者較好」之爭，師兄弟們吵得不可開交，於是獅陣長輩割下獅頭的雙耳，用以告誡眾人避免道聽塗說，以免因流言蜚語影響了庄裡的團結，所以直到今天，大龍峒金獅團的獅子都是沒有耳朵的模樣。

體驗過程中，最難的步驟就是以玻璃紙纏繞竹子，這個動作需要使出很大的力氣，同時還要避免分岔，以免竹子斷裂而以失敗收場。而最令人印象深刻的則是漿糊的味道，現今多使用化學成分的白膠，這股傳統的氣味格外難得，特別令人回味。

短短幾個小時的糊紙體驗工作坊，民眾將能夠使用日常難以取得的美麗紙紮用紙，親手製作出屬於自己的金獅，同時瞭解在地的人文歷史，在大龍峒留下獨一無二、充滿成就感的美好回憶。

無耳金獅糊紙的體驗步驟

● 紙張：主要原料。　● 桂竹：製作臉型骨架。　● 玻璃紙：纏繞綑綁竹子。
● 漿糊：固定玻璃紙。　● 白膠：黏貼油面色紙。　● 鉛筆：畫出圖形。
● 剪刀：剪紙。　● 棉線：製作吊掛脖子的線。　● 鑽子：打出吊線的孔。

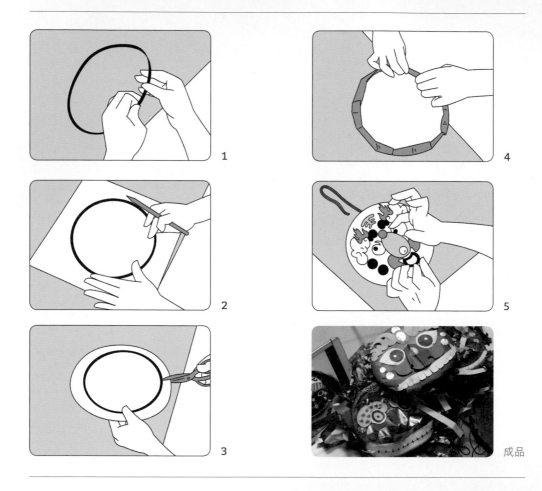

成品

Step 1 ─ 將桂竹篾彎成圓，並用玻璃紙纏繞綑綁，尾端以漿糊黏住。

Step 2 ─ 將竹子放置白紙上，以鉛筆畫出一個圓形，往外兩隻手指的寬度，再畫第二個圓，接著用剪刀沿著第二個圓外緣剪下。

Step 3 ─ 因圓形的紙張有弧度，直接往內包紙張會互相推擠，因此需剪出若干缺角，讓糊紙時更加密合、平整。

Step 4 ─ 在外半圈沾上漿糊，放上竹子往內包。重複步驟二至四，為金獅再糊一層臉，加強牢固性。

Step 5 ─ 選擇紙張花樣，剪出金獅五官、象徵七星的七面鏡、額頭上的火焰和「王」字、以及代表鬃毛的紙條，用白膠黏貼；再用鑽子打出孔，以棉線繫掛後即完成。

對我來說，紙紮是一個蝸牛殼，有一點像使命。

—— 張宛瑩

文字—— 李宛諭
攝影—— 蔡耀徵

掃描 QRcode，聽聽紙紮製作的聲音。

在地推薦

四維市場：臺灣傳統市場，內有許多便宜又好吃的美食。

後港昭德宮：當地人的信仰中心，主奉媽祖。

新莊廟街商圈：具濃厚歷史味的商圈，內有不少古蹟廟宇及傳統美食。

新莊文昌祠：新北市市定古蹟，主奉文昌帝君，許多考生來此敬拜。一旁有文昌路橋，結合新莊廟街與文昌祠的意象，古典又吸睛，民眾可在此眺望大漢溪景色。

新月橋：橫跨大漢溪的新月橋，連接「板橋435藝文特區」及「新莊老街」，透明橋面形成了「天空步道」，夜晚還有以「光之律動」為主題的光雕秀，白天、夜晚都精彩。

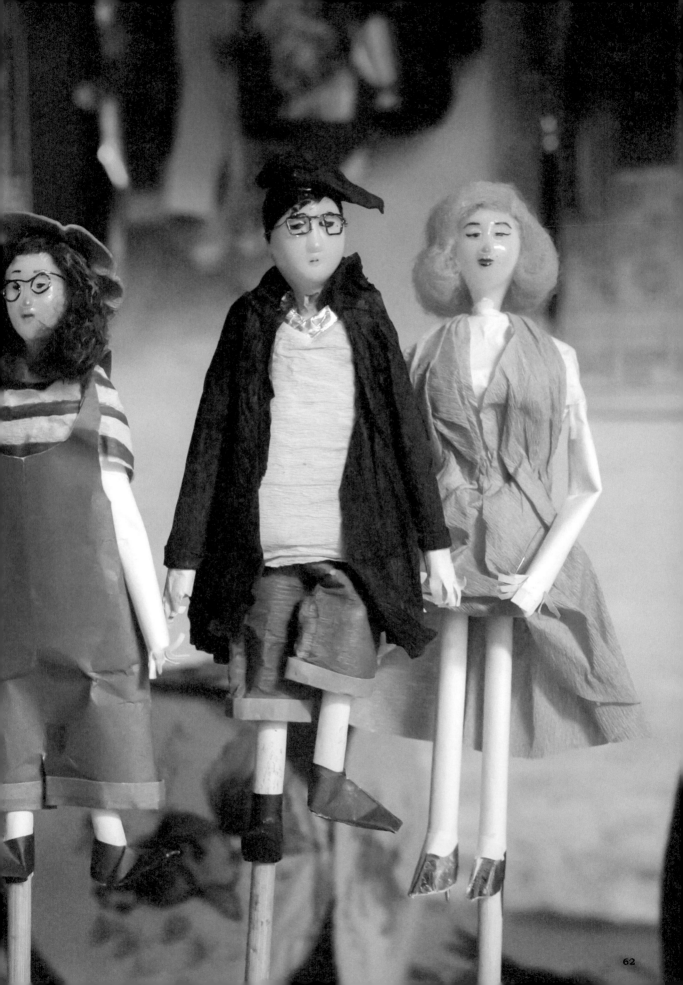

成立時間：一九八八年
目前經營者：林瑤農

玲瓏窯玻璃工藝有限公司

你知道臺灣曾經被賦予「玻璃王國」的稱號嗎？來到新竹香山，肯定能感受到當時的榮景，許多玻璃工坊與職人在此落地生根，努力地讓臺灣玻璃走出一條屬於自己的路，而玲瓏窯正是其中之一。一九八八年創立的玲瓏窯，由林瑤農親手蓋起的坩堝窯爐矗立其中，成為工坊中的最大亮點，日復一日地陪伴著工坊裡的每一位師傅，淬煉出一件又一件獨特精彩的作品。來到玲瓏窯，不只能夠親眼看見師傅們的創作，若想把握難得機會創作自己的玻璃杯，工坊裡身經百戰的師傅也能帶著你一步一步完成吹製、塑形，親手感受臺灣玻璃工藝的奧妙。

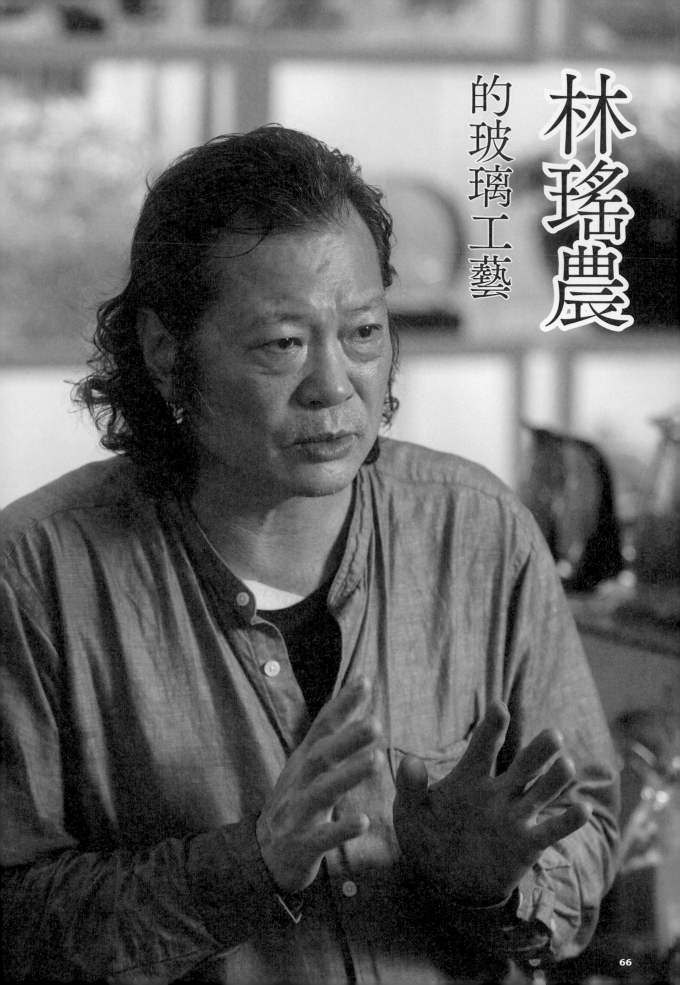

林瑤農的玻璃工藝

火車行駛在絲絲細雨中，從車廂窗戶看出去的沿途景色蒙上一層霧。到站下車後，駐足於一個古色古香的小小車站，這裡是新竹香山，曾是臺灣玻璃產業發展的重鎮。會有如此盛景，是因為新竹鄰近製造玻璃的主要原料——矽砂和天然氣，在得天獨厚的優勢之下，玻璃相關產業於日治時期便在新竹蓬勃發展。

穿越小鎮的清幽與寧靜，一晃眼便抵達林瑤農創辦的玲瓏窯，從門口至工廠內部的通道，目光所及是或高或低擺放著的玻璃製品，腳步不自覺地謹慎了起來，深怕一不小心踩壞了腳邊的美麗。適逢工廠午休時間，玲瓏窯氣氛顯得靜謐；直到休息時間結束，玲瓏窯才正要開始展露它的魅力。

「轟隆隆——」倏地，瓦斯噴火器、散熱的大風扇接連開始運轉，師傅們開始回到自己的崗位，工廠裡的溫度和聲響逐漸熱絡起來，創造玲瓏窯的靈魂人物林瑤農，也在他的位子上坐定，開始準備創作。這

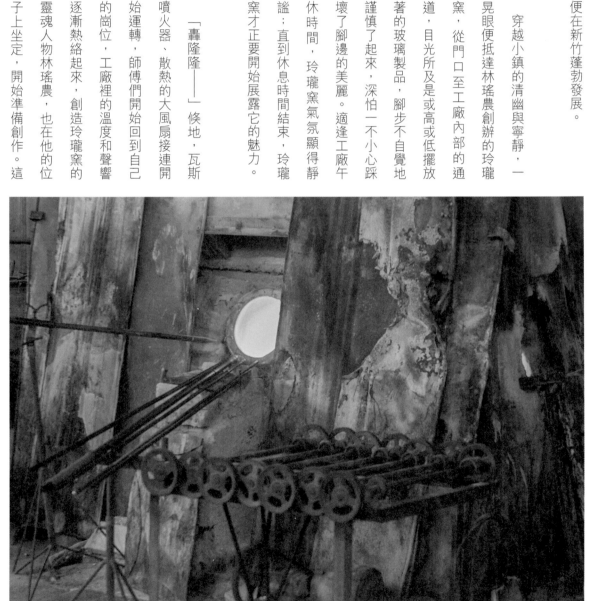

除非是過年或故障，工廠內的坩鍋爐爐火都是二十四小時不停燃燒著。

是玲瓏窯的日常，也是許多遊客來到這裡想親眼目睹的創作工作。」林瑤農這般說著，所風景。

玻璃本來就是一個『血汗』的謂「血」是玻璃的堅硬與銳利常容易割傷，「汗」則是悶熱的工作環境下，不只夏天容易中暑，手上高溫的熔融玻璃更是隱藏著燙傷的高風險。然而，這樣「血汗」的工作，並沒有消磨林瑤農的熱忱，他反而覺得甘之如飴，認為做玻璃其實像是在「玩」玻璃。

出生於玻璃世家的林瑤農，因家人從事玻璃產業，耳濡目染之下，小小年紀就與玻璃結緣，十六歲那年開始真正學習玻璃工藝，時光荏苒，至今已四十二個年頭過去，林瑤農仍然醉心於這項高溫淬煉下的藝術。「玻璃它有很多變化、很多做法，這是最吸引我的地方。」談起被玻璃工藝的「好玩」如何吸引自己，林瑤農的眼睛裡閃著少年般的光芒。

然而興盛有時，衰退有時，面對中國和東南亞的崛起，臺灣的玻璃工藝大量生產的路線漸漸地失去優勢，迫使林瑤農思考轉型的可能，「量」行不通，那就以藝術性高、難以取

過往人人趨之若鶩地投入，造就玻璃產業的興盛，但持續經營至今的卻屈指可數。「做

代的「質」找回舞臺吧！

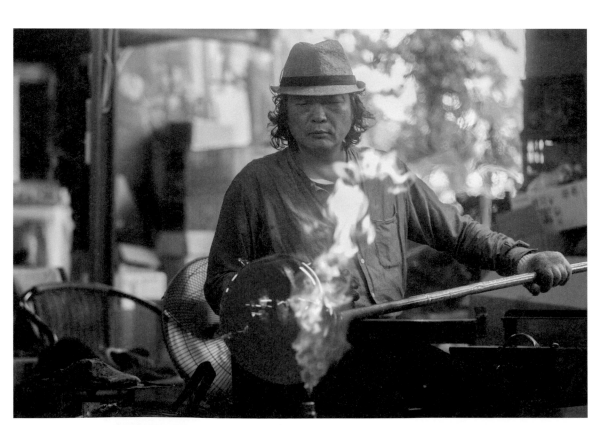

要學習與火搏鬥，才能在高溫下淬煉出獨一無二的藝術品。

早已獲獎無數、練就一身爐火純青技法的林瑤農，從未停下追求的腳步。「江郎也會有才盡的一天。」林瑤農仍然不停地尋找突破自己的可能，無論是親自到國外研習，或是在網路上探索觀摩，能做的他都願意去做。「最困難的不是別的，是自己，你有沒有那種往前走，並且突破自己的力量。」對林瑤農來說，也許一輩子的對手都是自己，至今他仍然在挑戰自己的路上。

每個產業要有新的人才，才能維持其生命力。「只要我能做得到的，我一定盡我全部的力量。」過去，要成為獨當一面的玻璃師傅，往往需要耗費十年歲月；現今，願意投入產

工廠師傅將手中玻璃逐漸成形，創作出令人歎為觀止的作品。

業的學徒越來越少，因此林瑤農也致力於傳承，無論是從加快學徒們學成的時間著手，或是透過燒製玻璃杯等較為簡單的體驗課程，引起一般民眾的興趣，林瑤農只盼望這項工藝還能好好地延續下去。

工廠中心那座由林瑤農築起的坩堝窯爐是一切的源頭，由於要將溫度升至一千多度需要二至三天的時間，因此這座窯爐除非過年或是故障，平日都是二十四小時運作。拿起一旁的鐵管，伸進窯爐裡取出熔融的玻璃膏，一口一口地重複吹氣；顏色與花紋則仰賴沾金點或是色粉，萬能的手與工具塑出千百種形態，過程中若溫度降低了還得趕緊增溫補上。

玻璃流動得快、冷卻得也快，玲瓏窯的師傅們總要跟手上的玻璃搶時間，搶那一次才有的完美。在玲瓏窯裡，少有頻繁的交談，每個人皆各司其職，玻璃依附在鐵管上，在師傅們的手中流轉。在鐵皮工廠裡，手中炙熱的玻璃照亮師傅們的臉，也映照著他們熱愛玻璃工藝的心。♛

從窯爐到塑形，做出自己的玻璃杯。

體驗難易度 ☆ ☆ ★

對林瑤農來說，創作玻璃工藝就像是「玩」一樣地有趣。許多人專程來到玻璃的故鄉欣賞林瑤農的創作過程，而玲瓏窯也規劃了體驗行程，讓遊客在離開時，一同帶回在香山創造的美好記憶。

本次體驗的口吹玻璃杯，因為活動範圍靠近窯爐，且要親自嘗試挖玻璃膏與吹小泡，為了顧及體驗安全，避免高溫危險，

師傅會為民眾準備好手套與袖套，並且再三確定穿戴完整、耳提面命地提醒過程中要小心。因此，在師傅細心、嚴謹的看顧之下，民眾只要跟隨指示，即便是孩童，也能安心地參與體驗。

體驗過程從挖玻璃膏、吹小泡，到沾金點（玻璃碎砂）、上色，最終完成塑形，上述一連串工序都有師傅在身旁陪伴、指導，民眾無須擔心不知如何下手，抑或擔憂搞砸、做壞；除此之外，師傅也會從旁細細講解玻璃的特性以及製作玻璃的原理，讓民眾在手作過程中，對玻璃有更深一層的認識。

下一次造訪香山，不妨在玲瓏窯停下腳步，用一個下午的時間，站在窯爐前感受熔燒的熾熱，用雙手體會鐵管的沈重，在張口吹氣、塑形的分分秒秒中，經驗手作玻璃的驚奇以及成就感。

玻璃杯的體驗步驟

●玻璃：主要原料。　●坩堝窯爐：熔解玻璃原料用，坩鍋中裝有不同顏色玻璃原料。
●上色原料：不同顏色的玻璃碎砂，原料為玻璃磨成細砂供上色使用。
●窯口作業工具組：包含鐵管、馬椅、吹管、吹管預熱箱、碳板、鐵剪、長夾、濕
報紙等工具。　●加熱爐：配合坩堝窯爐使用，製作過程中只要玻璃冷卻不易加工
時，就將其伸入加熱爐中加熱，使之軟化便於繼續作業。

1
2
3
4
5
成品

Step 1　—　將鐵管伸進坩堝窯爐旋轉取出適量玻璃料，以鐵製空心吹管捲取玻璃膏，從吹口吹氣撐大
　　　　　玻璃體。
Step 2　—　將吹起的小泡在模具上滾動初步塑形。
Step 3　—　透過沾粉、沾金點（玻璃碎砂）、包覆別種顏色之玻璃將玻璃上色。
Step 4　—　以濕報紙進行徒手熱塑，另搭配工具進行塑形，透過剪、夾、壓、吹等手法逐漸完成作品。
Step 5　—　完成作品於室溫冷卻，並在作品與鐵管連接處滴水，急速冷卻使玻璃裂開，敲擊鐵管使其
　　　　　分離即完成。

最困難的，
不是別的，
是自己，
你有沒有那種往前走
並且
突破自己的力量。

——林瑤農

文字——陳姿樺
攝影——蔡耀徵

掃描 QRcode，聽聽玻璃在熾熱環境下燒製的聲音。

在地推薦

香山豎琴橋：造型特殊、如同豎琴的橋身十分搶眼，是觀賞夕陽的絕佳地點。

青青草原：適合親子、寵物的大型公園，近年來「磨石子滑梯」是最熱門的設施。

風情海岸：擁有美麗的景觀與豐富的生態，適合傍晚散步、觀賞夕陽。

南港賞鳥區：新竹十七公里海岸線的終點，到了冬季，鳥類會遷徙至此，可以觀察到逾七十種鳥。

香山沙丘：寂寥的遍地黃沙隱身在香山濕地中，遠處座落著風力發電機，形成獨特的海邊景致。

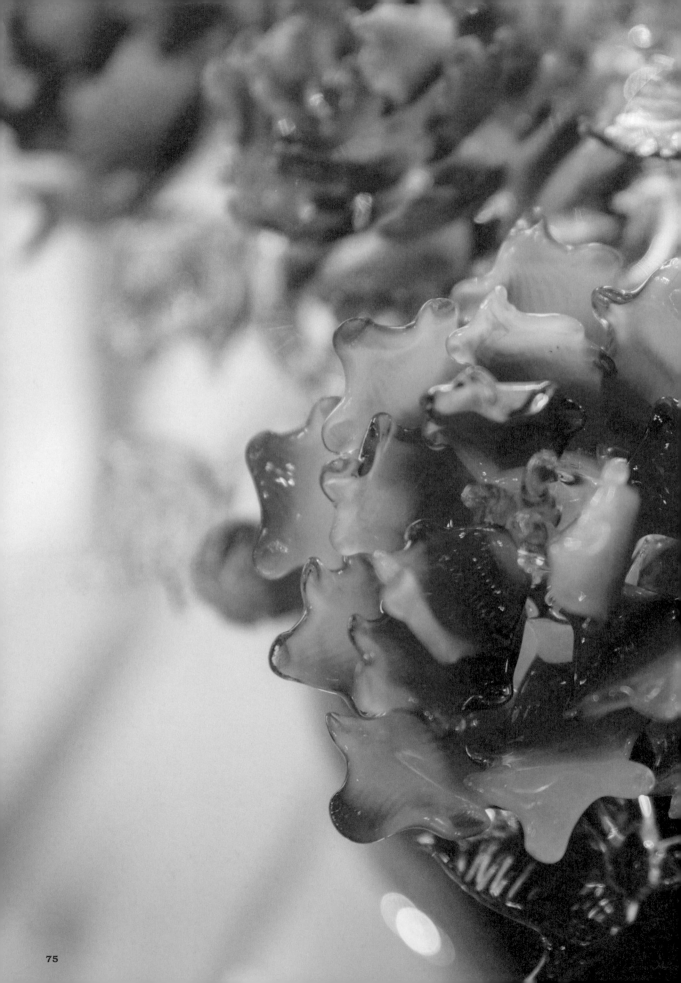

簡介

成立時間：二〇〇六年

目前經營者：姜坤利、姜彥宏（姜坤利、姜彥宏為工坊目前經營者，此篇採訪主角為創辦人姜錦源）

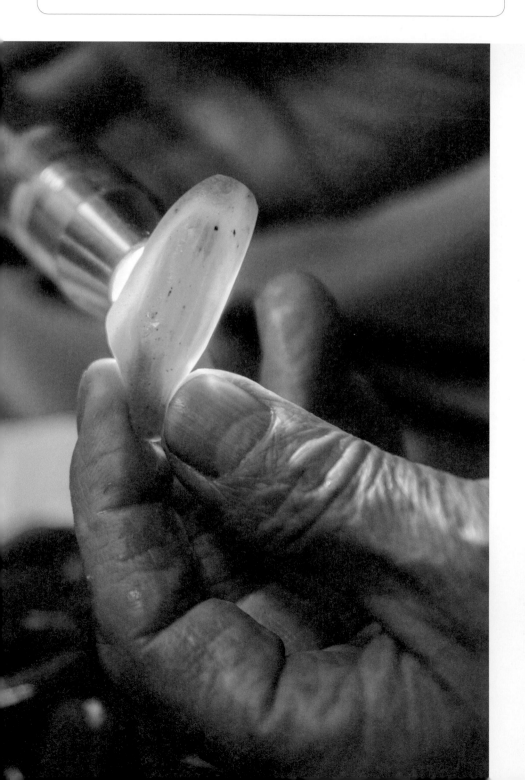

如豐琢玉工坊 ⁶

座落於荖腦山下的豐田聚落，早期因玉礦而鼎盛，加上工廠林立，是玉石外銷重鎮。後來面臨產業的沒落，如豐琢玉工坊的創辦人姜錦源決定轉型成為 DIY 工坊，讓來到花蓮的旅人能親自使用研磨機，體驗玉石加工的樂趣，並認識臺灣玉的獨特之處。面對時代更迭，如豐琢玉工坊一如玉石的溫潤，持續於在地深耕，推廣工藝產業。

姜錦源

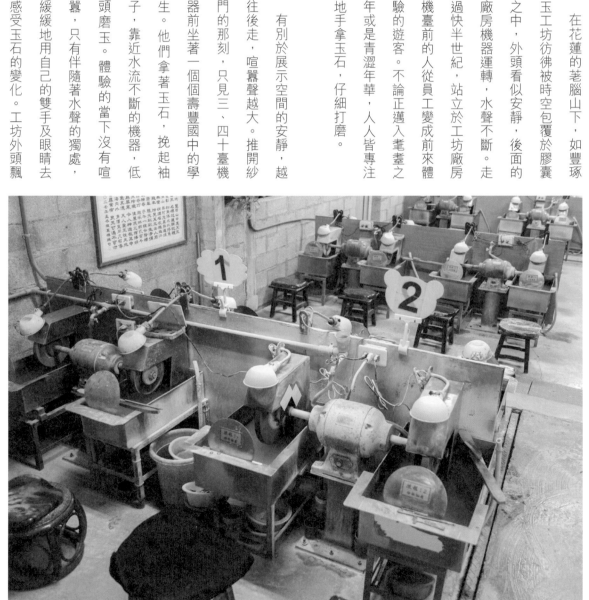

在花蓮的荖腦山下，如豐琢玉工坊彷彿被時空包覆於膠囊之中，外頭看似安靜，後面的廠房機器運轉，水聲不斷。走過快半世紀，站立於工坊廠房機臺前的人從員工變成前來體驗的遊客。不論正邁入耄耋之年或是青澀年華，人人皆專注地手拿玉石，仔細打磨。

沿著一九三縣道，車子逐漸駛入無人的產業道路，遠方綿延的山巒在倏忽之間成為了近景。進入豐田沒多久，便可抵達一座工坊，眼前所見是綠色的招牌、翠綠色玉椅、店內形式各異的玉石工藝品及仿礦坑的軌道，在抬頭便是山景的地方，「如豐琢玉工坊」沉靜地迎接訪客到來。

有別於展示空間的安靜，越往後走，喧囂聲越大。推開紗門的那刻，只見三、四十臺機器前坐著一個個壽豐國中的學生。他們拿著玉石，挽起袖子，靠近水流不斷的機器，低頭磨玉。體驗的當下沒有喧囂，只有伴隨著水聲的獨處，緩緩地用自己的雙手及眼睛去感受玉石的變化。工坊外頭飄

如豐琢玉工坊體驗空間寬敞，可容納三、四十人同時體驗。

著毛毛細雨，似乎將這座開放式的工坊封存於獨立時空，回到當年豐田的鼎盛時期。學生們陸續完成打磨，動身聚集到黑板前，聽一名雙鬢灰白的男子解說——他是如豐琢玉的創辦人姜錦源。

鄉的景況，姜錦源說：「整個豐田都在動。」在玉石加工產業的全盛時期，臺灣約有八百多間加工廠，花蓮佔其中三分之一，光是豐田即有七、八十家。彼時因交通不便，每天約有三十幾部計程車在跑，接來載去都是將生計寄託於玉石的人們。農家出生的姜錦源，因外祖父偶然提及玉石產業的蓬勃，並想著能留在故鄉照顧家人，於是一頭栽進玉石加工，終日與玉石為伍。

在如豐琢玉工坊，玉石的美被廣泛分享，來自各地的人們只需支付少數的工本費，便能完整體驗、認識玉石。走過花蓮玉石開發的繁盛與蕭條，如豐琢玉工坊成功轉型成為工藝推廣的處所。所謂美玉，不僅是當下所見的溫潤細緻與光澤，更重要的，還有背後曾經歷的打磨、淬煉。姜錦源踏入玉石加工產業已四十六個年頭，回想起年輕時退伍回到家

取得玉石後，要如何處理，起初大家都沒有經驗，只能相互交流、摸索。「做玉，是土地供財。」每一塊玉材的好壞與用途，只有在切開後才知道。就算有再豐富的經驗，

已踏入玉石產業近五十個年頭的姜錦源，分享產業興衰與自己如何面對挑戰的心路歷程。

看玉石也是三成把握，七成運氣。當時，一批幾十萬的玉石切開不能用，第二批若同樣如此，便要賣祖產了。

多年前，姜錦源曾經用兩千塊買下一塊一噸半、沒有人要的石頭。一敲下去大榔頭跳了起來，他心裡明白石頭裡面可能有玉石或其他寶石，便和朋友用鐵牛車載去切開，結果第二刀切下去，完整沒有裂縫的美玉出現眼前，原來那是塊包芯石，在玉石外頭還有蛇紋皮與石棉包覆。沒想到那一塊原先看不起眼、沒人要的玉石，最後大約做了兩千多個手環。

過去臺灣玉主要是外銷歐美，其次是日本。源頭的加工

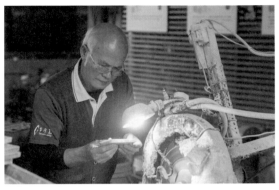
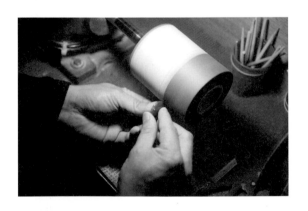
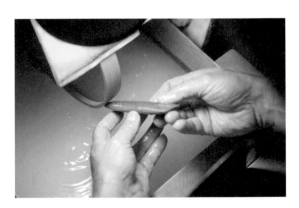
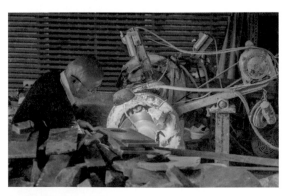
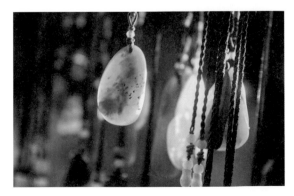

從切開玉材到製成成品需經過多道工序，才能成就一顆溫潤的玉石飾品。

廠要把玉賣出去，最初得提著體驗工坊，從最初少量機臺，長久累積的經驗才能完成。

皮箱去花蓮市玉品店，挨家到現在口碑建立，終於，玉石玉石溫潤，如同做人，佩戴

挨戶「對戶口」，尋找批發對在花蓮以新姿態重生，更加貼玉石求的不是大富大貴，而是

象。推銷久了，建立起信用，平安。言談之中，姜錦源始終

便陸續有珠寶商主動上門訂語氣淡然，抱持平常心。今日

製，生意因而穩定成長。然如豐琢玉工坊已傳承至第二

而，十餘年的產業終究遇到瓶姜錦源拿起一塊玉材，放到代，而位於臺九線上，也有一

頸，玉石加工產業曾經歷工廠切臺上，一刀切下，漂亮的翠座計畫五年的新廠房即將落

陸續被倒帳的慘況，「那時沒綠剖面展現出來。他強調，成，希望讓旅客更容易到達，

有一家工廠沒被倒過，有些甚「唯有適材適用，才能將本求享受更好的體驗品質，了解製

至就停業了。」如今提起這段利、求生存。」玉是活的，要玉，也了解佩戴玉石的意涵。

往事，姜錦源仍唏噓不已。會看，才會做。適當選料，然

後依照玉石的紋理判斷後續切如豐琢玉工坊將玉石的美好帶

割的走向。雛型出來後，仍需入日常，延續地方產業，在茗

儘管一直以來都抱著求精不經過不同粗細的砂輪機打磨，腦山下，工坊沉靜矗立，機臺

求量、細水長流的經營方針，修飾切面銳利的線條，過程中琢磨的是玉，也是時間，所有

身處光環不再的豐田，姜錦源以不間斷的水流沖洗以減少阻積累的過往，都成為生活與工

不免感到辛苦，也曾一度想力，接著再以砂紙將灰白色的藝延續的根本。ᗺ

要退場，直到經濟部中小企表層磨去，讓玉石表面光滑。

業處推動一鄉一特色計畫，最後用馬皮拋光，使光澤透出

二〇〇六年，廠房轉型成玉石來。每一道工序，都需要依靠

精打細磨的玉石吊飾

體驗難易度 ☆ ★ ★

一走進如豐琢玉工坊的體驗區域，首先注意到的，便是那一排又一排，不斷運轉的磨玉機器；定心觀察，可以發現靠近圍牆的外側，放置著大批未經雕琢的玉材原料，以手撫摸，感受粗糙的石面和裸露的玉石，眼前堅硬的龐然巨物，竟藏有沁透的溫潤。

到此體驗玉石加工的民眾會從挑選各式形狀的玉料開始，經四次打磨，一次拋光，成型的玉石經過綁繩即能成為掛飾。當雙手握住玉石。碰觸到砂輪時，可以明顯地感受到兩者間的劇烈磨擦，伴隨而來的強勁震動，對初次嘗試的民眾而言，恐怕有些不習慣與懼怕，師傅看了出來，柔和地說：「別怕，再拿近一點，一邊觀察表面的變化，一邊改變接觸的角度。」待機器運轉一陣子後，將手中玉石拿起來一瞧，可以見到原先充滿稜角的塊狀被磨平了一角，帶有略微粗糙的觸感與微微熱度。耐心地反覆操作，手中的玉石便能一點一滴地被磨製成獨一無二的形狀。

除了用機器砂輪磨製，後續還需經過砂紙磨平表面，並用拋光機完成拋光，玉石表面的光澤才能透出。最後，挑選吊飾的樣式，將玉石串起便大功告成。推薦民眾一起走進如豐琢玉工坊，在時間裡細細打磨，用耐心與專注，賦予玉石新生，帶回手作回憶，以及專屬的玉石吊飾。

玉石吊飾的體驗步驟

●玉石：主要原料。　●切臺：切割玉材用。
●砂輪研磨機：第一階段打磨用。
●砂紙研磨機：第二階段打磨用。
●馬皮、拋光機：拋光用。

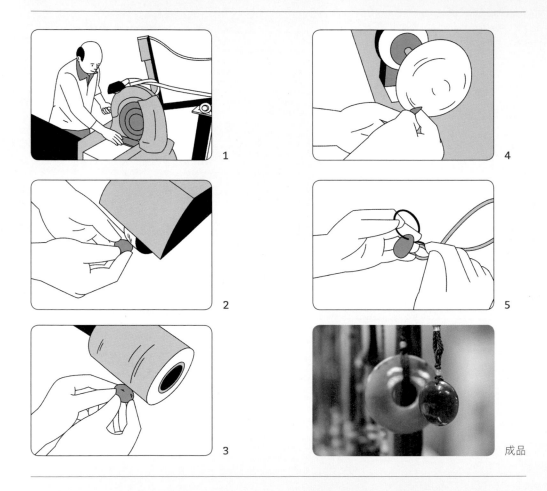

成品

Step 1 ─ 將完整的玉石以切臺切成塊，並依照玉石本身紋理與裂縫做更細緻的切割。

Step 2 ─ 砂輪磨製以修飾玉石形狀，機器運作時的水流可減少摩擦力。此階段使用 120 號與 400 號
　　　　砂輪機分別進行粗磨和細磨。

Step 3 ─ 外型打磨後玉石表面呈霧灰色，質感粗糙，接著使用 320 號與 600 號的砂紙進行粗磨與細
　　　　磨，將粗糙感磨掉。

Step 4 ─ 將拋光機上的馬皮塗上拋光粉後進行打磨，此時玉石光澤度逐漸透出。

Step 5 ─ 把磨好的玉石與配件、繩結組合，即完成玉墜。

做玉，
是土地供財。
將本求利、求生存。
才能
唯有適材適用，
——姜錦源

文字——陳德娜
攝影——蔡耀徵

掃描 QRcode，聽聽玉石被越磨越細緻的聲音。

<table>
<tr><td rowspan="5">在地推薦</td><td>樹湖花海：清幽的小村，有著大片美麗的花海。</td></tr>
<tr><td>豐田文史館：館內介紹日治時期豐田移民村的歷史，並展示當地民眾的手工藝品。</td></tr>
<tr><td>舊豐田移民村警察官吏派出所：日治時期的舊警察廳舍，現在仍然可以看出當時的風貌。</td></tr>
<tr><td>花蓮雲山水鐵馬驛站：騎自行車的旅客可在此稍作休息、欣賞美景，還有原住民體驗營可報名參加。</td></tr>
<tr><td>慢活趣露營：寬闊的草地及怡人的風景，適合三五好友、全家大小一起去露營。</td></tr>
</table>

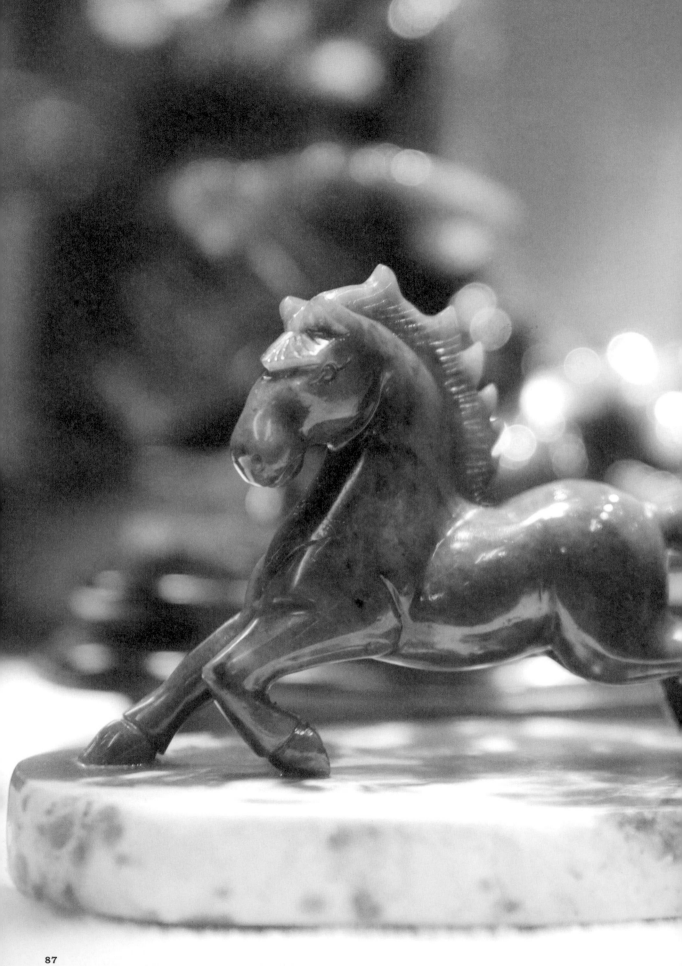

地 在
興 復

有一群人，發現在他們居住的這塊土地上，有一些美好的記憶已經趨近消失，於是他們用盡全力、想遍辦法地去學、去喚起曾經存在的瑰麗。

找回在地的記憶

簡介

成立時間：二〇〇一年
目前經營者：三角湧文化協進會、劉美鈴

三峽染工坊 ⑦

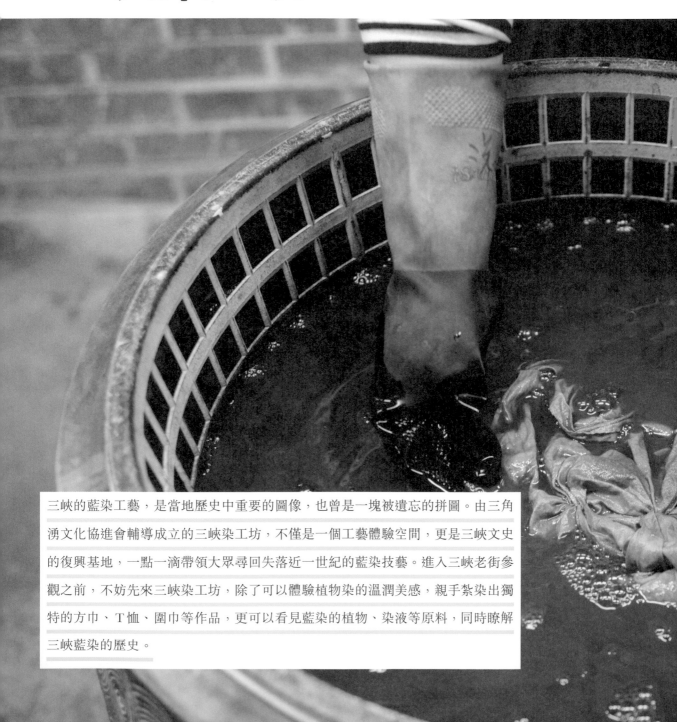

三峽的藍染工藝，是當地歷史中重要的圖像，也曾是一塊被遺忘的拼圖。由三角湧文化協進會輔導成立的三峽染工坊，不僅是一個工藝體驗空間，更是三峽文史的復興基地，一點一滴帶領大眾尋回失落近一世紀的藍染技藝。進入三峽老街參觀之前，不妨先來三峽染工坊，除了可以體驗植物染的溫潤美感，親手紮染出獨特的方巾、T恤、圍巾等作品，更可以看見藍染的植物、染液等原料，同時瞭解三峽藍染的歷史。

劉美鈴
的藍染工藝

歷經了逾八十年的空白歲月。直到二十年前，當地文史團體「三角湧文化協進會」成立，才逐漸拼湊回當初的榮光繁景，重現藍染技藝，而協進會總幹事劉美鈴，也因此成為終生不悔的藍染傳承者之一。

陽光正好的平日早晨，搭乘公車在三峽國中下車，往三峽染工坊的方向行去，隱身靜謐小巷中的三峽染工坊緊鄰著三峽歷史文物館，入口的小道幽靜，一旁伴有翠綠植栽。外觀帶有一番古樸的美感。推門進入，裡頭別有洞天，右側是藍染製品的展售空間；左側則放置藍染技藝介紹看板，從歷史源起、技法種類，到製作流程

提到「三峽老街」，許多人可能直覺想到香濃味美的牛角麵包，但你知道嗎？在清朝時，這條僅兩百六十公尺長的紅磚路上，有著多達二十七間染坊，堪稱是北臺灣最重要的染布重鎮。進入日治時期後，化學染料的出現，以及西式、和式服飾的流行，三峽藍染產業遂漸趨於沒落、黯淡消隱，

曾一度沒落的三峽藍染，如今成立藍染展示中心、舉辦體驗課程，努力找回在地的記憶。

等，配合圖文解說，清晰易懂。再往後方走去，則是民眾體驗藍染的教室，以及染缸放置處。

一聲開朗的呼喚劃破沉默的空氣，眼前一頭捲髮，笑瞇了眼的親切老師，就是「三角湧文化協進會」的總幹事劉美鈴。除了親切，她也散發出一種俐落、堅毅的氣質。三峽藍染工藝從被人遺忘、斷層八十年，到現今每年開辦藍染節，吸引一批批民眾前來體驗，其中究竟要煞費多少苦心，只有劉美鈴最清楚。

投入藍染工作近二十年的劉美鈴，從小生長在三峽未曾離開。過去的她，是地方小醫院（在三峽老街尾端，早期的醫院遺址）。剛好，當時臺灣省手

的一名職員；豈料一九八〇年代，時逢政府將地方中小型醫院整併，許多小醫院跟不上轉型，於焉熄燈，劉美鈴十一年的醫院職涯，也跟著這波變動畫下句點，習慣安穩的她，一時不知如何是好，後來在因緣際會下偶然獲得機會加入三角湧文化協進會，劉美鈴因而踏上文史工作之路。

三角湧文化協進會成立於一九九六年，專注於蒐集並推廣三峽當地的生態及文史。一九九八年，協進會透過資料回顧，並透過田野調查，發現了三峽藍染的歷史，並透過田野調查，在三峽山區找到「馬藍」（藍染植物原料）和「菁礐」（先民打藍

工坊裡展售不同樣式的藍染製品。

工業研究所（臺灣省工業研究所改制，現為國立臺灣工藝研究發展中心）的馬芬妹老師正在進行藍染的調查與復興，兩方人馬齊心共聚力，為尋回三峽的藍染技藝點燃火種。

那段時間，劉美鈴全心投入，跟著馬芬妹上山採馬藍、研讀藍染歷史，嘗試製作藍染原料。二〇〇一年，協進會成立「三峽染工坊」，與此同時，劉美鈴到國立臺灣省手工業研究所（現為國立臺灣工藝研究發展中心）改制，接受三百小時的培訓課程，系統性地學習原料製作和藍染的各式工法。隔年，她繼續到師大進修，在莊世琦老師的教導下，學習染色的訣竅；除此之外，

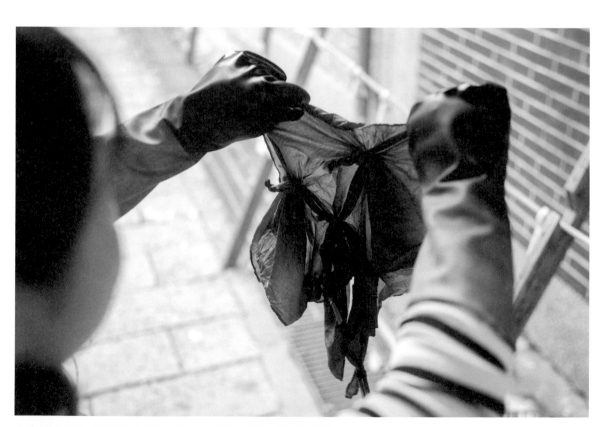

來到三峽染工坊，可了解製作藍染的植物及如何製作染料，親手體驗藍染。

她更到日本交流學習，以期精進技藝。一路走來，劉美鈴學得無怨無悔，她直言，工法技術都不難，反覆操作練習就會進步，真正難的是「美學」——如何構圖和設計，讓工法在染布上巧妙而優雅的盛放，這種對美的掌控，是終生的課題。

而以前習慣安穩，不愛變動的劉美鈴，在加入協進會後，開始面對各式各樣不同的挑戰與體驗，而無人熟知的三峽藍染歷史及逐漸被遺忘的藍染工藝，透過協進會與劉美鈴的解說後，進入學校做推廣教學，現在的三峽孩子，幾乎無人不知藍染的美麗。劉美鈴笑著說：「小時候我的志願是當老師，現在繞了一圈，好像也算達成願望了！」藍染不只帶她認識了這片土地，更重新定義了自己。

藍染的步驟繁瑣，在染布之前需要先製作染液，製作完成後才能開始進行藍染。技法約分三種：絞染（縫、紮）、型染、蠟染。劉美鈴分享：「我自己最喜歡的是縫染，比起紮染的活潑，縫染更具有一種細膩優雅的感覺。」

民眾來到三峽染工坊，可以體驗藍染的療癒與魅力，看到這塊土地走過在地工藝復興的歲月，聽見劉美鈴投身於藍染技藝之中令人感動的故事。對劉美鈴而言，所謂的手作精神，或許就是像這樣，藉由對於土地、對於工藝的熱情，不斷地在實踐與創作的過程中認識自己、成就自我、回饋社會。

第一次藍染就上手

體驗難易度 ☆ ☆ ★

三峽染工坊內有著完備的製作材料，民眾跨入體驗區前，便可看見門口長廊的馬藍植栽，以及以甕盛裝的三大桶染料。由於時間限制，師傅通常會引導民眾以輕便、好上手的「紮、綁、夾」技法進行藍染。

藍染的創作過程並不複雜。首先，民眾會拿到一張白布，接著自由地使用竹筷、冰棒棍和橡皮筋等，在其上綁、夾，創作花紋。有趣的是，在完成染製、拆開成品前，創作者難以預測染出來的真實面貌，僅能靠猜想推估，因而染出來後可能不一定符合想像，卻往往得以收穫超出期待的驚喜。

體驗過程中，劉美鈴提醒：「不要想太多、不用有太多的執著！手作的東西沒有標準答案，也沒有一定的結果。」手作的特色就在於驚喜和不完美，不需要抱持著要「百分之百掌控成品樣貌」的心態，「有人隨便揉一揉、綁一綁就丟下去染了。成品出來後，他說在裡面看到一隻老虎，我們都沒看到，但他開心就好！」只要動手就對了，當放下了執著，讓齒輪有空間轉動，靈感便會源源不絕地湧現。紮、綁、夾完成後，便可進入浸染的程序，反覆操作三輪後，就大功告成了。在陽光下攤開布料的瞬間，驚喜與成就感油然而生。

下回造訪三峽老街時，享受美食、參拜廟宇之餘，不妨停留三個小時，來到染工坊，用手體驗三峽歷史與人文，創作專屬的美麗花紋。

藍染的體驗步驟

●布料：主要材料。
●橡皮筋、木板：透過夾具壓夾、橡皮筋固定，以達到防染功用。
●染液一缸：浸染上色。

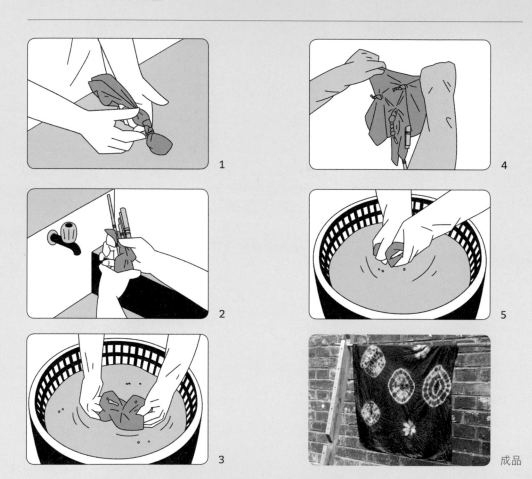

1

2

3

4

5

成品

Step 1 ― 將布料攤平，思考構圖後，進行摺、紮、揉布等動作，並使用木板壓夾和橡皮筋固定。

Step 2 ― 將紮綁完成的布料，以清水沖洗浸溼濕，以利後續染色。

Step 3 ― 將布料置於染缸中三分鐘，按摩並翻動布料，確保布料各處均勻接觸到染液。

Step 4 ― 三分鐘後，拿起布料並擰乾，放至照光處攤開照光一分鐘，讓染料接觸氧氣，才可氧化
顯色。

Step 5 ― 重複步驟 3、4 約三到四次後，將染布以清水洗淨，卸下木板與橡皮筋，曬於通風處，待
風乾後便大功告成！

我自己最喜歡的
是縫染，
比起紮染的活潑，
縫染
更具有一種
細膩優雅的感覺。

——劉美鈴

文字——鄧欣容
攝影——蔡耀徵

掃描 QRcode，聽聽布料在染缸中翻動的聲音。

在地推薦

三峽藍染公園：國內興建的第一座有藍染意象的公園，園內仿製大木桶、曬布棚架等多項藍染器具。

庶民美術館：由藝術家吳冠德改建傳統古厝，提供民眾沉澱心靈、欣賞藝術、喝咖啡放鬆的好去處。

李梅樹紀念館：紀念臺灣本土畫家李梅樹先生的紀念館，館內展示李梅樹先生不同時期的畫作以及生前書信、畫具、畫稿等。

三峽拱橋：由日本人設計的仿歐風新古典藝術造型拱橋，是三峽、臺北之間的交通從水路轉變為陸運的象徵。

三峽歷史文物館：建於日治時期，前身為鎮公所等多個單位，一九九五年更名為「歷史文物館」，記錄三峽的歷史變遷。

簡介

成立時間：二〇一四年
目前經營者：溫清隆

三藝金工 ⑧

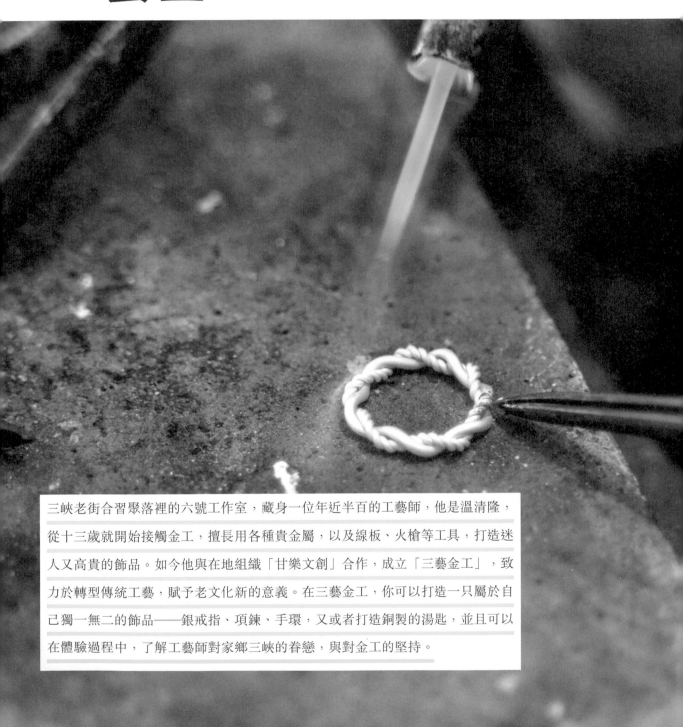

三峽老街合習聚落裡的六號工作室,藏身一位年近半百的工藝師,他是溫清隆,從十三歲就開始接觸金工,擅長用各種貴金屬,以及線板、火槍等工具,打造迷人又高貴的飾品。如今他與在地組織「甘樂文創」合作,成立「三藝金工」,致力於轉型傳統工藝,賦予老文化新的意義。在三藝金工,你可以打造一只屬於自己獨一無二的飾品——銀戒指、項鍊、手環,又或者打造銅製的湯匙,並且可以在體驗過程中,了解工藝師對家鄉三峽的眷戀,與對金工的堅持。

溫清隆
的金工藝術

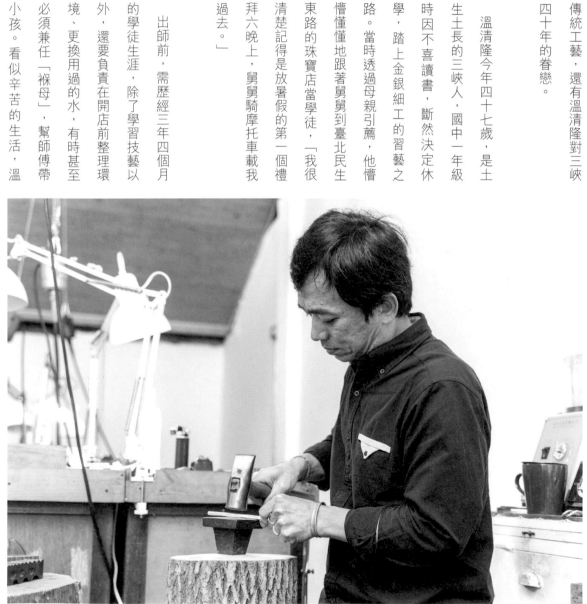

傳統工藝，還有溫清隆對三峽四十年的眷戀。

溫清隆今年四十七歲，是土生土長的三峽人，國中一年級時因不喜讀書，斷然決定休學，踏上金銀細工的習藝之路。當時透過母親引薦，他懵懵懂懂地跟著舅舅到臺北民生東路的珠寶店當學徒，「我很清楚記得是放暑假的第一個禮拜六晚上，舅舅騎摩托車載我

出師前，需歷經三年四個月的學徒生涯，除了學習技藝以外，還要負責在開店前整理環境、更換用過的水，有時甚至必須兼任「褓母」，幫師傅帶小孩。看似辛苦的生活，溫

春天的三峽被櫻花包圍，沿著老街，在題有「三角湧」字樣的圓樓轉彎，就能抵達合習聚落，白色建築物裡隱藏一塊小花園和幾間工作室。推開六號門，只見各式手鐲、戒指、項鍊整齊陳列，木桌上還有銅製的筷子、湯匙，在陽光照射下更顯光澤。這裡是「三藝金工」，小屋裡保存的不只是

明亮寬敞的工作室是溫清隆平日專注於金工工藝，以及展示其金工作品的所在。

時才知道原來做重複性動作不是沒有用的。」溫清隆說，與第一任師傅習藝的過程，為自己打下扎實的基礎，之後再學更困難的技術時，就能加快進步速度。

清隆卻甘之如飴，「五個師傅教我一個徒弟，每個師傅都能問，又有得吃、有得住，有生活費可以拿，像這樣多幸福。」

儘管習藝有成，但學徒當了兩年，溫清隆卻發現技巧進入停滯期，承接的案子也總在進行重複的工作，一度萌生放棄念頭，但在父母的勉勵下，他仍鍥而不捨堅持下去，直到師傅在聚餐飯桌上宣布他出師，溫清隆才終於卸下學徒稱號，開始闖蕩天下。

一九九〇年代臺灣經濟起飛時期，溫清隆回憶，當時案子應接不暇，每天都在趕工，且客人都會要求在飾品上鑲鑽石，然而到了二〇〇六年，國內經濟成長下滑，加上價格低廉的進口品衝擊，臺灣金工產業陷入低潮，溫清隆因此被迫轉行，踏入完全不同的領域。

「師傅是引我們入門，修行在個人。」甫出師後，溫清隆來到位於中和的家庭工廠，跟著第二任師傅繼續習藝。「那

因為認識茶山房執行長，溫清隆有機會成為肥皂銷售員，「剛開始說要去賣肥皂，心裡

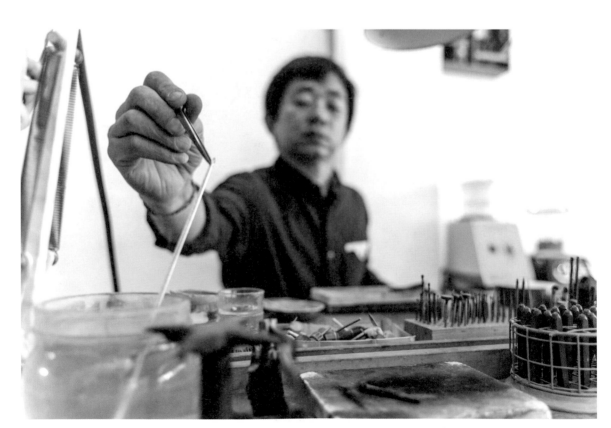

溫清隆將已經加溫過的細銀線放置於水中降溫，使其軟硬度一致。

其實也怕怕的。」他坦言，過去在工作室只需接觸四、五個師傅，也不用面對客人，但賣肥皂卻需挑著扁擔在三峽街頭扯開嗓子叫賣，對自己來說是個非常需要膽量的挑戰。不過，一回生二回熟，溫清隆漸漸喜歡上與客人互動的感覺，雖不排斥這項工作，卻也不曾忘記金工老本行，還有擔任學徒時就一直懷抱的夢想——開一間屬於自己的工作室。因此，賣了兩年肥皂後，溫清隆就成立家庭工作室，自己在外面接單，而後又到銀飾工廠擔任領班，同時也接觸寶石加工技術。

到了二〇一四年，溫清隆與三峽在地組織「甘樂文創」合

來到三藝金工，不僅能藉由多樣的工具打造屬於自己的飾品，也能同時聆聽溫清隆的人生故事。

作，成立個人工作室，不僅接訂單，也傳承技藝給徒弟。

「不是我們不想教，而是怕沒有人來學。」溫清隆表示，過去的師傅因講求信任，只教授有血緣關係的學徒，使年齡出現斷層，而現在的學生則多礙於經濟壓力，不願接受無支薪的學徒制，「大公司雖有薪水，但可以學到的技術很少，只是一些皮毛。」因此，溫清隆堅持保留最傳統的學徒制，無私教導學生。

此外，他也舉辦展覽、到學校授課，並開設體驗工坊，讓各種年齡層的客人都能自製銅銀飾品，「年紀最大到六十幾歲，也有小學二年級的學生來做戒指送給爸爸。」從銀飾到實用的湯匙餐具都能親自體驗。不過，客人佔比最多的仍是熱戀中的情侶，常前來客製化對戒，並順道進行 DIY 體驗，而麻花戒指便是他們的首選，比起直接購買，親手打造的戒指更顯紀念意義。

事實上，推廣工藝並不容易，溫清隆坦言，「甘樂文創」在行銷上面幫了許多忙，而自己也在開設工作坊前，四處觀摩其他工坊的營運模式。

如今，三藝金工營運漸趨穩定。溫清隆表示，一步一步地教導客人完成作品，在看到他們臉上掛著的滿意笑容時，心中便有止不住的感動。從十三歲初出茅廬的小學徒，到成為能獨當一面的師傅，溫清隆的半百人生即使經過潮起潮落，跑遍大臺北地區，卻終是落葉歸根，回到三峽，「我希望三藝金工永遠都在三峽。」短暫離開老本行的溫清隆，經過肥皂銷售員、工廠領班的洗鍊，如今再度重拾噴槍、貴金屬，就像是經過鋼珠和無患子拋光後的銀戒指，煥然一新。▽

要力氣也要耐心的麻花戒指

(體驗難易度 ★ ★ ★)

來到三藝金工，民眾可以選擇體驗製
作項鍊、手環或戒指等飾品。其中，麻
花戒指是非常熱門的體驗項目。

體驗過程中，首先需要拉銀線，接著
纏繞塑形，最後焊接並拋光。其中，拉
銀線要一鼓作氣，纏繞時要專注，兩者
都需花費全心全意；而焊接時，需謹慎
地將接著劑放在接縫處，耐心和細心缺
一不可。

在體驗過程中，溫清隆不忘一邊解釋 不同金屬的性質，也再三叮囑該如何保存戒指，若沒有每天戴
著，就要用密封袋密合，如果還是氧化了，就必須泡在洗銀水裡十秒鐘，再放入拋光機裡重新提升光澤。
溫清隆說，體驗工坊的目的，不僅是讓客人帶成品回家，也是教育消費者的好機會。

推薦喜歡金工飾品的民眾，來三峽走一遭，除了聽師傅娓娓訴說金屬的故事，也能留下一只既高貴又溫
柔的美麗紀念品。

麻花戒指的體驗步驟

●銀條：主要原料。　●助焊劑、接著劑：焊接金屬。　●火槍、耐火磚：軟化金屬。
●鉗子：拉、纏繞銀線。　●拋光機：內含小鋼珠和無患子，用來加強光澤。
●鋼絲鋸：割掉多餘銀線。　●銼刀：將銀線修細。　●線板：拉細銀線。
●明礬：加熱去汙。　●戒棒、橡膠槌：套量指圍，戒指塑形。

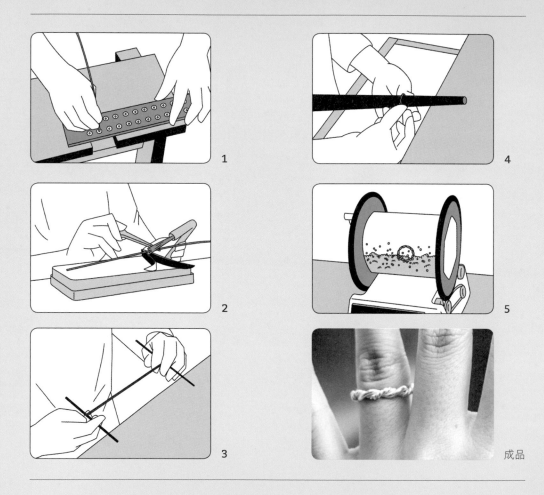

1

2

3

4

5

成品

Step 1	—	銀條以銼刀修尖後放入線板，利用線板的口徑將銀線拉細，拉至所需長度後剪斷銀線。
Step 2	—	用鉗子將細銀線放至耐火磚上，以火槍加溫，統一軟硬度，結束後將細銀線放進水中降溫。
Step 3	—	用鉗子將細銀線對折，以銼刀柄固定兩端後，雙手往不同方向旋轉使銀線纏繞，過程中以火槍、助焊劑、接著劑焊接。
Step 4	—	纏繞後銀線用戒棒套量指圍，並將線彎成圓形並以橡膠槌塑形，用鋼絲鋸掉多餘銀線後，焊接銀線接縫。
Step 5	—	將成品放入明礬加熱去除髒汙後，放入拋光機拋光十分鐘即完成。

不是
我們不想教，
而是怕
沒有人來學。

——溫清隆

文字——李宛諭
攝影——張家瑋

掃描 QRcode，聽聽金工作品製程的聲音。

在地推薦

三峽鳶山：鳶山鄰近大漢溪，因山頭形似飛鳶而得名。登頂後視野絕佳，可將三峽、鶯歌的景色盡收眼底。

三峽白雞山行修宮：行天宮的三峽分宮，主要供奉關聖帝君。敬拜之外，一旁登山步道也值得一走。

大板根森林遊樂區：三峽具代表性的度假勝地，除了可以擁抱青山綠水，還可以泡溫泉放鬆身心。

東眼瀑布：被譽為三峽小祕境之一的東眼瀑布，高約四公尺，是小而美的落崖式瀑布。

三鶯之心空間藝術特區：大草原上有著鶯歌陶瓷特色的裝置藝術，適合大人小孩同樂。

簡介

成立時間：二〇〇五年

目前經營者：鍾夢娟（鍾夢娟為柿染協會總幹事，此篇採訪主角為工藝師田春蘭）

新埔柿染坊 ⑨

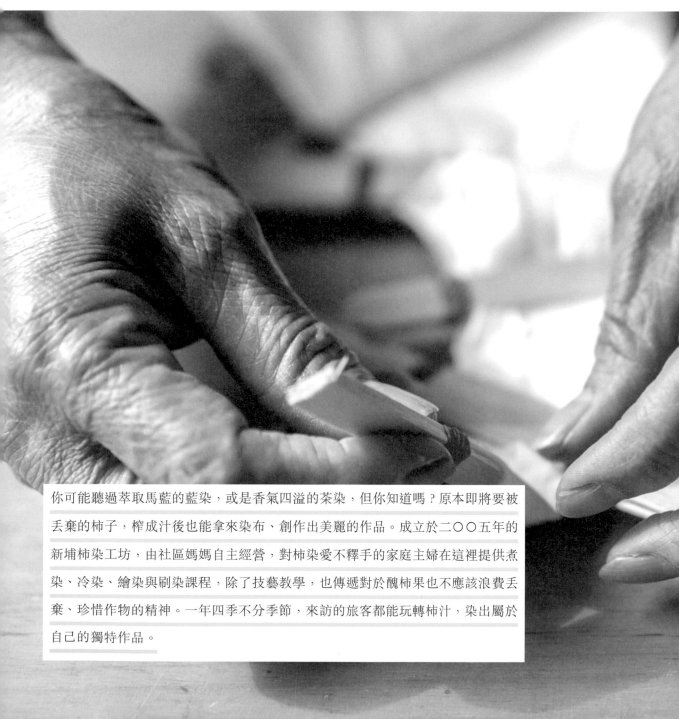

你可能聽過萃取馬藍的藍染，或是香氣四溢的茶染，但你知道嗎？原本即將要被丟棄的柿子，榨成汁後也能拿來染布、創作出美麗的作品。成立於二〇〇五年的新埔柿染工坊，由社區媽媽自主經營，對柿染愛不釋手的家庭主婦在這裡提供煮染、冷染、繪染與刷染課程，除了技藝教學，也傳遞對於醜柿果也不應該浪費丟棄、珍惜作物的精神。一年四季不分季節，來訪的旅客都能玩轉柿汁，染出屬於自己的獨特作品。

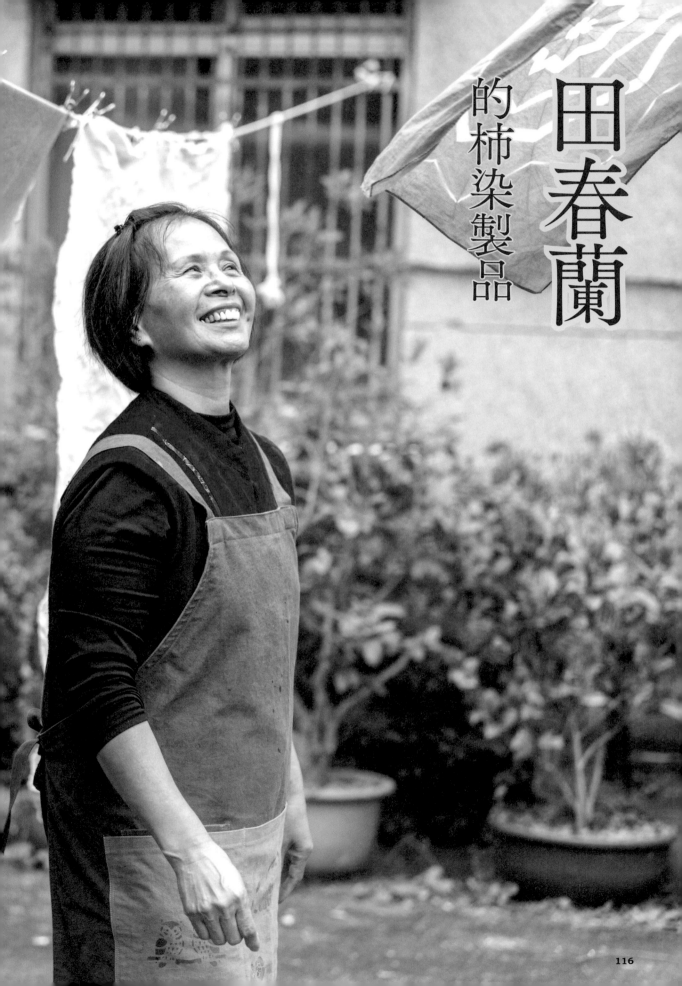

田春蘭
的柿染製品

安逸的她，偶然接觸了柿染，從此跌進繽紛的褐色世界，在植物染工藝中，找到生命真正的樂趣。

自客運下車後，依循指標行走，越過小丘陵再拐彎前進，只見一條黑狗悠閒地趴坐在地上，享受鄉間特有的清閒，偶爾隨九降風彎腰敬禮。再往前走，一排樹木夾道歡迎，一棟小屋映入眼簾，裡頭掛滿褐色棉布和各式染品，漸層深淺變換宛如溫煦的陽光，有些還點綴著迷人紋樣。這裡是新埔柿染坊，也是田春蘭實現植物染夢想的地方。

柿餅是新竹縣新埔鎮的名產，但你知道嗎？若柿子不夠美觀，無法做成柿餅，就會面臨被丟棄的命運。幸好，有一位工藝師成功「化腐朽為神奇」，運用這些醜柿果榨汁，染出具有美麗花紋、耐洗又耐用的方巾、筆袋或斜肩包，既環保又彰顯地方特色。她是田春蘭，原本是家庭主婦、生活手作體驗，且無論是否遇到柿

柿染是大人小孩都能同樂的

新埔柿染坊工坊空間以柿染製品簡單裝飾，其中設有教學展示檯。

子產季，都能用柿果或柿汁，變出各種的花紋。這項工藝的催生者，正是位於旱坑里的新埔柿染坊，而其中最資深的工藝師田春蘭，目前已升格當阿嬤，每當客人來訪，她除了技藝教學，也娓娓訴說柿染坊的歷史。

新埔柿染坊成立於二〇〇五年。但早在前一年底，為推廣農業轉型，政府就到旱坑里訪察，並初步規劃了柿染工作坊。隔年，在植物染工藝家陳景林的教學下，柿餅業者發現柿染的可能性，他們運用製作柿餅削下來的柿皮，或者柿農疏果剩下的果實，以磨泥機或熱煮方式萃取，而後染成褐色的布。田春蘭說，這不但能提升柿子的附加價值，也能再次利用原本要被丟掉的醜果實。

柿餅業者於閒暇時間學習柿染，但在柿餅產季繁忙時重心就必須轉回本業，因此柿染工坊漸漸改為社區媽媽自主經營。原是專職家庭主婦的田春蘭，偶然看到鎮公所就業服務臺的廣告，輔以朋友引介，意外邂逅植物染，「沒有上班，在家也沒做什麼，我就答應來上課。」

誤打誤撞接觸植物染，卻成為田春蘭生命重要的轉振點。「植物染真的很好玩，我一踩進來就無法自拔了。」她每到假日就跑去柿染班，跟著老師學習素描、繪畫、配色，也鑽

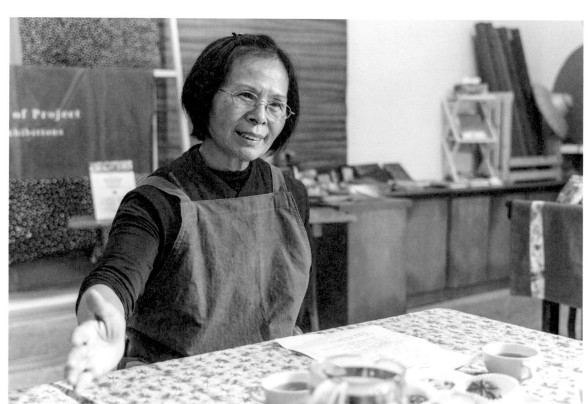

田春蘭談起從家庭主婦意外投入植物染的經過時，眼神散發出充滿成就感的光芒。

研如何將紋路刻成型板。對田春蘭而言，染布改變了原先按表操課的主婦生活，每次綁紮完成、下鍋煮染或浸染後，總會迫不及待地等待揭開成品，而即使技法相同，每次染出來的花紋仍有差異，因此在攤開成品的瞬間是最令人興奮的，「就像樂透開獎一樣！」每看到客人拆開橡皮筋，露出驚訝的神情時，田春蘭心中的成就感便油然而生，「植物染可以創造很多不可能，讓我每天生活過得很愉快。」談到與柿染相遇的故事，田春蘭喜上眉梢，眼神有藏不住的幸福。

新埔素來以柿餅聞名，每逢夏天柿子產季，遊客除參觀熱門的「黃金晒柿場」，也喜歡到工坊體驗柿染樂趣。柿染分成煮染、冷染、繪染與刷染。煮染以鍋爐熱煮柿皮、萃取柿汁，有時也會加入其他植物套染；冷染為直接以柿果榨汁染布；繪染是用柿汁在布料上作畫；刷染則是將柿汁依照型版紋路，刷在布料上。

談話至此，田春蘭示範冷染過程，推開後門，只見一個個藍色桶子整齊排列在廣場角落，掀開蓋子，濃濃的澀味撲鼻而來，裡頭裝著滿滿的柿汁。柿汁萃取自醜果實，需在還沒熟成時就摘下來榨汁，再放入桶子密封儲存，顏色會漸漸由綠轉橘，「如果蓋子沒蓋好，柿汁會氧化，變成果

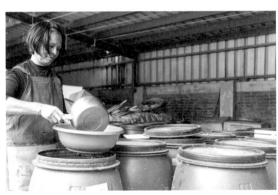
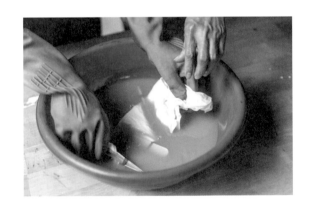

以醜蔬果製成的染劑，能創作出許多實用的製品，如衣服、杯墊等。

「凍。」田春蘭表示，柿汁保存期限長，前年榨好的汁液今年都還可以拿來用。

欲體驗柿子綁紮冷染，首先需將原汁以一比一的比例與水混合為染汁，再把紗數為六十支紗的棉布依照喜愛花紋折成扇形，「不要折太厚，因為汁液滲不進去。」接著，將壓舌板和竹筷對稱擺放，以橡皮筋綁在棉布上，如此就能有留白作用，「要綁緊，防染效果才會出來。」

而為讓染液上色更加均勻、飽和，需將綁紮好的棉布打濕，並放入柿汁浸泡三十至四十分鐘，增加色牢度。浸泡過後，將棉布在太陽下曝曬，再放進醋酸銅、醋酸鐵等定色劑，來彰顯色澤，同樣浸泡半小時。值得注意的是，兩段浸泡期間，都需適時擠壓棉布，並在綁紮處加重力道，讓染液完全滲透進去。印，經年累月之下更加顯色。

發展至今，柿染已成為遊客來到新埔必備的行程。近年柿染也打造新品牌「柿啊柿啊 KirKir」。「柿染坊給人的印象是價位便宜，所以我們以雙品牌模式操作。」柿染坊設計專員吳至航表示，新品因而加入了更多設計感和年輕風格，與原先產品產生區隔。

等待期間，田春蘭提及，早期臺灣雖然沒有柿染，但柿汁富含單寧酸和膠質，具有優異的色牢度，因此可用來防止書紙蟲蛀，漁民也會用柿汁浸泡漁網，藉此增加牢固性。直到二〇〇四年底，輔導團隊來旱坑裡，柿染的概念才首度被提出。因當時非柿子產季，佐大……

訪談尾聲，我們來到後方廣場，將棉布脫水後，拆開橡皮筋，攤開成品的瞬間，所有人都發出「哇」的驚嘆聲，如同中了頭獎般，好不快樂。只見一眼看去，只見一個布。佐大起身，因此留下許多掌印，長輩以手工削柿皮時，常扶著滿褐色手印的柱子，原來早期田春蘭細心夾掛棉布、拉平皺褶。此時，一陣風呼嘯而來，吹起了片片染布，吹亂了眾人髮絲，也彷彿植物染的旋風，吹醒了原本田春蘭平靜的主婦生活。♥

柿子汁冷染方巾體驗

體驗難易度 ☆ ☆ ★

　　新埔柿染坊提供煮染、冷染、繪染和染刷等多樣體驗，來到柿染坊的民眾，可以依自身時間安排自由選擇。本次體驗的項目為冷染，整體來說步驟十分簡易。

　　較為困難的步驟，便是綁紮的過程，民眾必須在布料上，使用壓舌板、竹筷等材料進行綁、夾，創造出符合自己喜好、且獨一無二的花紋；這個過程中，必須花費不小力氣，才能將材料纏繞得夠緊。

　　完成綁紮後，便可進入浸染上色的步驟，水槽的水十分冰冷，田春蘭則在一旁，以溫暖的笑容鼓勵著創作者，並耐心示範步驟，回答關於柿染的各種問題。此處也非常適合親子一起來體驗，父母與孩子，皆能在創作的過程中，恣意發揮想像力，並且相互協助、幫忙。

　　等待染布曝曬、風乾的期間，喘口氣歇息，我們一邊吹著風，一邊聆聽田春蘭娓娓道來新埔與地理、人文相關的在地故事。最終，不但收穫了對新埔的認識，更帶回實用的布包、筆袋或絲巾，為旅程增添美好、難忘的記憶。

冷染方巾的體驗步驟

●棉布：主要原料。　●柿汁：染布用柿汁，原汁以 1:1 與水混合。
●定色劑：可為木醋酸鐵、醋酸銅等，加強顏色多樣性。
●防水手套：擠壓棉布，讓染液滲透。
●竹筷、壓舌板、橡皮筋：防染、留白產生花紋。

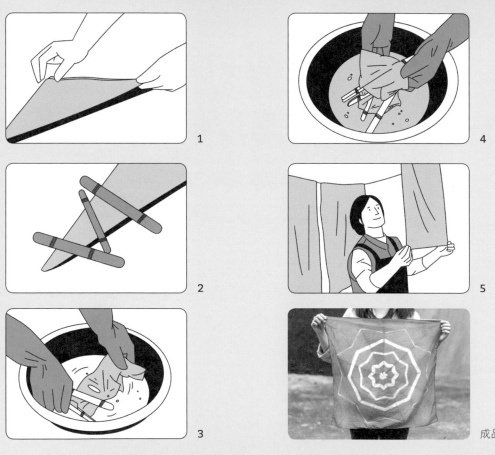

1

2

3

4

5

成品（定色劑為藍色）

Step 1 　—　棉布對折成三角形，再依照個人喜好折成扇形。

Step 2 　—　依照喜好紋路綁紮，將壓舌板和竹筷對稱放置，再用橡皮筋綁緊。

Step 3 　—　將棉布放入水槽打濕後，戴手套將棉布放入柿汁中浸染、按摩三十分鐘，拿起並擰乾。

Step 4 　—　將二十毫升定色劑與水混合成為染液，將布放入其中，浸泡、按摩三十分鐘，此次體驗
　　　　　　定色劑為藍色，因而最後成品呈現藍色調。

Step 5 　—　先將棉布洗淨，再剪開橡皮筋，移除竹筷和壓舌板後，需把布料放至戶外讓太陽曝曬，使
　　　　　　顏色更加顯著。

就像
樂透開獎一樣，
植物染可以創造
很多不可能，
讓我每天生活
過得很愉快。
——田春蘭

文字——李宛諭
攝影——張家瑋

掃描 QRcode，聽聽布料在柿汁中反覆浸染的聲音。

在地推薦

上樟樹林古道：適合散步、賞花的小徑，黃花風鈴木盛開時，古道總是染上暖和的金黃色。

第一市場：市場內販售各式充滿客家風味的食材與器具，許多店家的醬料都是手工自製，口味獨特，值得一試。

宗祠客家文化導覽館：新埔鎮目前唯一一處日式宿舍，整修後成為「新埔宗祠博物館」的入口處。

The One 南園人文休閒客棧：新埔鎮中一座如詩如畫的山中園林，以臺灣檜木為材，並用古法榫接而成，融合了江南園林和閩南建築的特色。

吳濁流故居：位於新埔鎮大茅埔地區的「至德堂」是臺灣文學家吳濁流出生、成長的所在，此座傳統客家式紅磚瓦三合院建築如今也是「新竹文學館」。

樣仔腳文化共享空間

日治年間，山下的人從古道上山，帶著米、糖與原住民進行交易，彼時這裡沒有地名，只有一整片芒果樹林，於是大家「在樣仔腳（臺語，芒果樹下之意）相等」，意即停留此地暫時休憩。南橫公路開通後，凡入山者都需花上幾天申請入山證，以往的樣仔腳，成為寶來「結市」（聚集地）的起頭。八八風災後，李婉玲及團隊聚集村民在此建立「樣仔腳文化共享空間」，從陪伴到培力，訓練在地婦女成為素人工藝師，從事陶作、大地植物染與窯炊煮。來到此處的民眾，不僅可以取之於在地，體驗製作植物染方巾、手做陶杯等，更能創造「生活、生態、生產」的社會價值，在提升生活美感的同時，致力於打造善的循環。

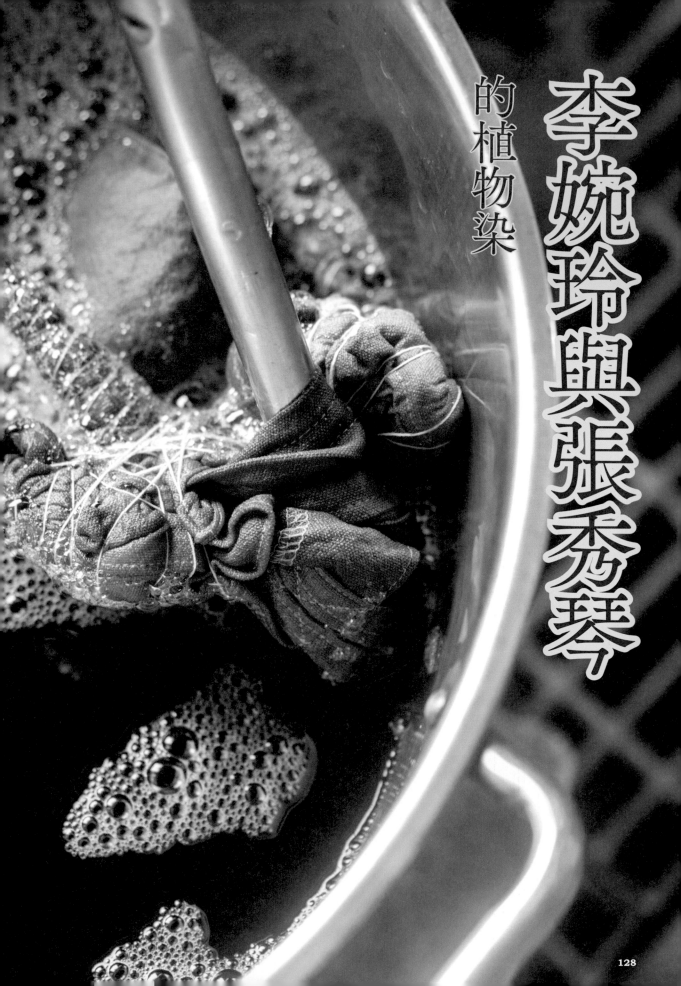

李婉玲與張秀琴
的植物染

二月底，高雄寶來的氣溫提前進入夏天。正午未到，位於荖濃溪畔的工坊已陣陣飄香，只見身穿紅衣的婦人，打開外型似魚又似恐龍的巨大窯爐，拿出一盤麵包。「哈囉，有剛出爐的麵包，歡迎試吃！」回頭一看，一名年輕的女子拿著手作陶杯，熱情笑道。

這裡是樣仔腳文化共享空間，也是八八風災後的地方重建據點。有著以自然工法建成的建築、當季的餐點以及複合式手作體驗。挑高的空間內，擺放著幾張大桌。山間微風自外推的窗戶吹入，頭頂有大片的染布飄盪；照明用的燈飾，巧妙地以魚籠結合植物染，展示四季不同樣貌。

前進入夏天。正午未到，位於荖濃溪畔的工坊已陣陣飄香，只見身穿紅衣的婦人，打開外日。莫拉克颱風登陸那一晚，強勁的豪風暴雨嚴重摧殘南臺灣，地處重災區的高雄寶來人心惶惶，失去家園的居民看不到未來希望，身心受創。當下，比起硬體重建，更急迫卻也更困難的是修補人心。於是

得回溯至十年前的八月七橅仔腳文化共享空間的成立，

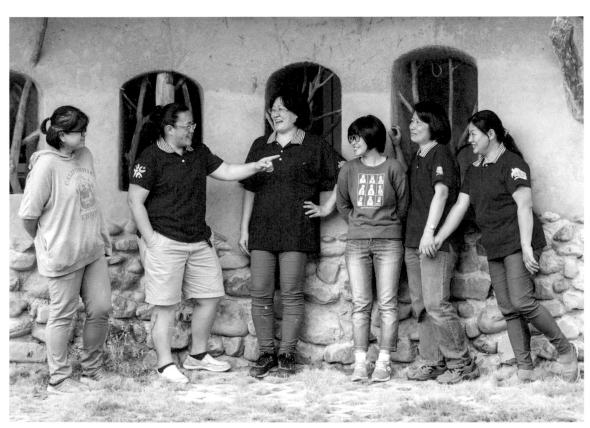

橅仔腳文化共享空間裡，大家彼此關心、開懷談天，溫暖的笑語洋溢在空氣中。

在外來資源尚未進村前，長期深耕在地的寶來人文協會執行長李婉玲及團隊，集結村民，形成社區據點，讓彼此相互陪伴。而除了陪伴，還需要找點事情來做，定居寶來一、二十年的陶藝家李懷錦，與熟稔植物染的夥伴攜手合作，藉著捏陶與染布，成功轉移了村民的注意力。

然而，陪伴終究是暫時的，時間長了，大家還是要回到各自的生活軌道討生計，且隔年又來了一個颱風，把據點的鐵皮屋掀了。「要繼續？還是放棄？」走到這個轉捩點上，團隊開始思索。後來李婉玲決定延續這股能量，將過往的陪伴轉型為培力，打造具有永續力的共享空間。

風災之後，人們對土地的認知改變，不論是重建，或是地方的未來發展，都立基於與土地和平共處，要敬天，要敬地，更要形成善的循環。於是，從建物開始，除了主要建物由鋼構與竹子組成，其餘素材多取用如磚土、沙子、稻草、溪石等可以回歸大地的原料；另一方面，據點採複合式經營，無論是產品購買或工藝製作都能在此發生。橫仔腳文化共享空間作為彼此相助、陪伴的社區據點，也作為生產的、自在今日的橫仔腳文化共享空間，形成社區據點，讓彼此相互陪伴。而除了陪伴，還需要找點事情來做，定居寶來一、二十年的陶藝家李懷錦，與熟稔植物染的夥伴攜手合作，藉著捏陶與染布，成功轉移了村民的注意力。

交流，得以真誠地共享在地的文化。

由在地婦女們一起經營的橫仔腳文化共享空間，是凝聚社區的重要據點。

而製作出這些工藝與維繫空間經營的推手，正是一群在地婦女。從素人到工藝師，這些人原先可能從事家庭主婦、飯店房務等不同工作，每個人所受的教育程度不同，也都非專業背景，大夥都是在加入後，從零開始培養起工藝技能。

大家人都很好，也就變得柔軟一點。」她經常提起自己的前輩溫惠玉，雖然年紀比較小，但比她早來到這裡，總是熱心地指導她，兩人至今都有超過五年以上的植物染經驗。從最初跟著老師學染布，到如今能獨當一面傳授技法，張秀琴謙虛說，自己還沒出師，仍有許多要學習的。

住在隔壁村庄的張秀琴，五、六年前來到橫仔腳，現在是植物染的工藝師傅。當年因為在就業服務中心看到植物染與窯炊煮的招募公告，正在找工作的她決定前來試試看，自此投入植物染的世界。談

要完成出色的染布，需經過繁雜的前置作業。首先是原料選擇，依據區域與季節的不同，染料所能使用的植物原料種類繁多。其中，寶來在地原料包括桃花心木、梅枝、檳榔、檸檬桉等。梅枝經過處理後，可以萃取出偏咖啡的顏色，而以前寶來種植許多的檳

話中，性格耿直的她透著對陌生人的害羞，「剛到這邊時因為不熟悉環境，也就不大愛說話。後來相處久了，發現其實

在進行植物染的體驗課程之前，李婉玲（左下圖）與張秀琴（右下圖）分別針對寶來人文與植物染技藝進行解說。

椰樹，把成熟後的檳榔果實拿來曬，再用鐵鎚敲開堅硬的表殼，裡面的種子同樣可以成為紅色系的染料。雖然有部分植物較不容易取得，但經長期的調查與測試後，團隊發現原料的來源就根植於日常生活。

這些漫長的工序，都是為了使之後的創作完整呈現。張秀琴拿起棉線，熟練地以不同技法收布、綑綁，讓原本攤平的布料收縮塑形；完成後，將染布放入染鍋。經過三次上色與漂洗，剪開棉線的那刻，布料上的留白與色彩，交織成獨一無二的圖樣。

植物採集回來後，先經過清洗，接著剪碎或敲碎讓體積變小，爾後加水萃取，重複煮滾、持溫、過濾、萃取二至三次後，染液才能算是大功告成，然而此時前置作業才進行到一半而已，買回來的胚布還需將雜質煮出。張秀琴說道，「水淹過布，讓布在鍋內游泳伸展。」過程中先煮滾降溫，再反覆漂洗直到水完全清澈，然後，染色前後再進行媒染，讓色彩更加飽和與持久。

看著布料上的留白，彷彿象徵著修復風災的那段期間，因著這樣的空白，使得眼前的一景一物都宛若畫龍點睛的存在。十八年前，李婉玲投入公共參與，在家鄉看見農村的問題時，正值青壯年的她選擇留下，實踐在地創生。如今，就在離茗濃溪不遠處，有剛出爐的手工麵包、純手作陶杯、隨風飄揚的植物染與工藝師們忙碌的身影。「有閒，歡迎到橫仔樹下相等。」剪開棉線的剎那，不斷於耳邊迴響的一句話。談笑風生中，便不覺認識了寶來的好景好物，與始終如一的好人情。

建立地方連結的植物染提袋

體驗難易度 ☆ ☆ ★

樣仔腳文化共享空間開設了體驗課程，期待引導民眾動手染布、與工藝師交流，進而了解地方工藝與環境，最終與當地建立連結。李婉玲認為，工藝品所承載的並不光是實用性，最根本的是立基於當地文化而體現出的藝術性與生活美感。

每年三月，是桃花心木開始掉葉子的時節，張秀琴拿起桌上的玻璃罐，解說道：「前幾年我們會開著小貨車到竹林山上撿葉子，去年才知道原來在新威森林公園就有一整排的桃花心木道，還會有清潔人員幫忙整袋掃起來丟棄。待會等待布料下染鍋的時候，你們也可以去那兒走走。」

解說完畢後，輪到大家實作。面對全白的帆布袋，方才張秀琴教的根捲、雲染與扇摺三種技法在腦中打轉，學了這麼多，究竟要怎麼下手呢？藝師在一旁提醒道：「不一定要把所有學到的技法都綁上去，有時候留點空白可能反而會更好看。」的確，抬頭看看吊掛頭頂的大片染布，它們面積雖大，卻一點也不張狂，反而透著典雅。植物染是一種需要不斷收斂的工藝，除去心中的雜念後，才能真正做出精采的作品。

經過一番努力，終於將布料塑形、放入鍋中，「噹啷——噹啷——」，空間中回響著攪拌染鍋時鋼棍碰觸鍋壁的聲音，帆布在其中載浮載沉，空氣中飄散著如紅茶一般的香氣。拆開成品時，看見方才所刻意為之的空白，在桃花心木萃取出的橘棕色中，成為發散的白色花朵，充滿成就感的好心情不言而喻。下次不妨在旅程途中留段空白，以另一種形式，保存在寶來的回憶。

植物染提袋的體驗步驟

- ●布料：主要材料。
- ●染材：處理過的染材，經萃取後成為染料。
- ●沙剪：裁縫專業工具，用來剪斷棉線。
- ●棍棒與棉繩：綑綁布料，搭配棍棒能更好施力。

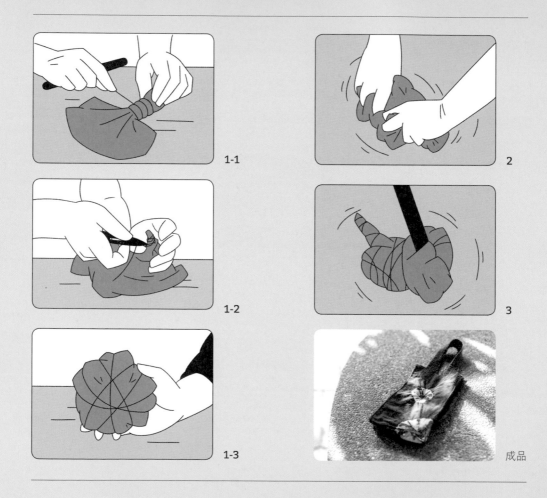

1-1

2

1-2

3

1-3

成品

Step 1	—	布料需先經過兩小時的前媒染，再使用棉線進行不同技法的綁紮，製作出相異花紋樣式的成品。
		例如：扇摺 (1-1)、根捲 (1-2)、雲染 / 抓染 (1-3)。
Step 2	—	將捆綁好的布料浸濕，使其充分吸色。
Step 3	—	將布放至染鍋煮，水滾二十分鐘後關火，持續攪拌、降溫直到完全冷卻；接著漂洗布料、脫水，並先進行後媒染二十分鐘以固色，再煮染第二次，最後拆線放置陰涼處乾燥。須注意的是每個階段都須經降溫冷卻，以及漂洗、脫水的流程。

有閒，歡迎到檨仔樹下相等。
——李婉玲

文字——陳德娜
攝影——張家瑋

掃描 QRcode，聽聽布料在染鍋中翻攪的聲音。

在地推薦

寶來遊客中心（老樹廣場）：提供寶來旅遊資訊與餐飲服務的服務區，廣場有珍貴的老樹群，風景優美。

寶來星野休閒露營區：民眾可於區內享受大自然的蟲鳴鳥叫以及露營的樂趣，是放鬆身心的好去處。

浦來溪頭社戰道：日治時期為控制抗日行動而修築的戰道，現為健行步道，登頂後可飽覽寶來山林風光。

竹林梅園：傳統的閩南式建築，栽種大片梅林，其中有百年梅樹姿態優美，許多民眾慕名前來賞花、摘梅。

新威森林公園：適合踏青、散步的自然公園，園內有木板步道和兩百多種樹木，包括桃花心木和竹子。

簡介

成立時間：二〇〇五年
目前經營者：陳忠正

新港板陶窯 ⑪

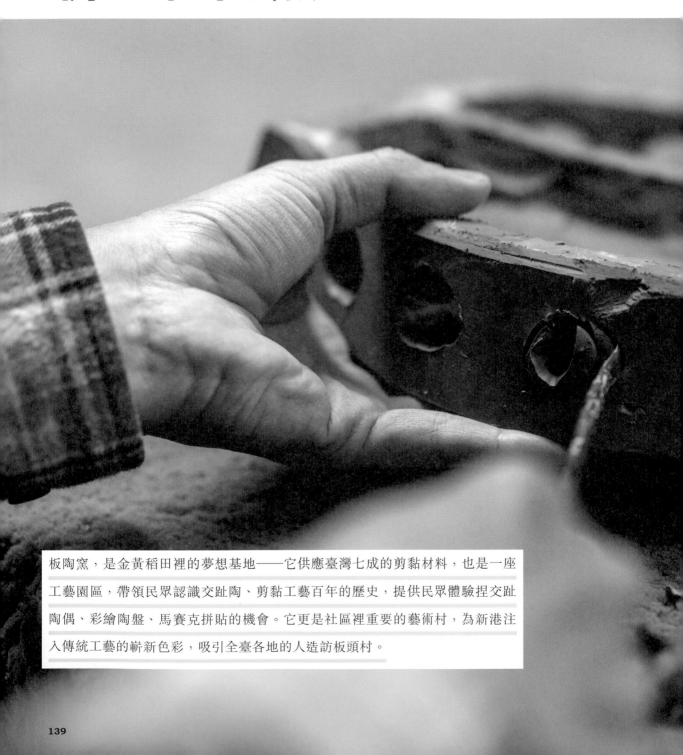

板陶窯，是金黃稻田裡的夢想基地——它供應臺灣七成的剪黏材料，也是一座工藝園區，帶領民眾認識交趾陶、剪黏工藝百年的歷史，提供民眾體驗捏交趾陶偶、彩繪陶盤、馬賽克拼貼的機會。它更是社區裡重要的藝術村，為新港注入傳統工藝的嶄新色彩，吸引全臺各地的人造訪板頭村。

陳忠正與蕭吉利
的交趾陶藝

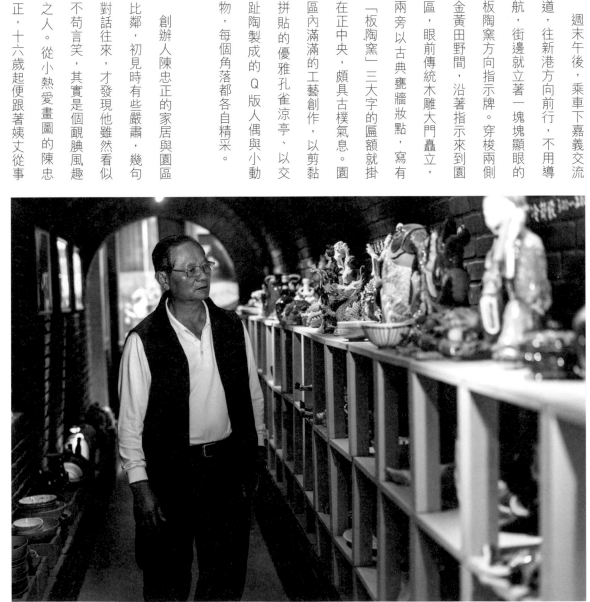

週末午後，乘車下嘉義交流道，往新港方向前行，不用導航，街邊就立著一塊塊顯眼的板陶窯方向指示牌。穿梭兩側金黃田野間，沿著指示來到園區，眼前傳統木雕大門矗立，兩旁以古典甕牆妝點，寫有「板陶窯」三大字的匾額就掛在正中央，頗具古樸氣息。園區內滿滿的工藝創作，以剪黏拼貼的優雅孔雀涼亭、以交趾陶製成的Q版人偶與小動物，每個角落都各自精采。

交趾陶過去總在廟宇屋頂守護眾生；時至今日，這項技藝有了更多元的運用，例如作為禮品與居家擺設之用，而民眾在「板陶窯」工藝園區DIY的過程中，也可完整體驗捏坯、塑形、素燒、上釉、釉燒等一連串過程，深刻認識交趾陶工藝。

創辦人陳忠正的家居與園區比鄰，初見時有些嚴肅，幾句對話往來，才發現他雖然看似不苟言笑，其實是個觀脿風趣之人。從小熱愛起畫圖的陳忠正，十六歲起便跟著姨丈從事

板陶窯對於陳忠正（上圖）與蕭吉利（右圖）而言，是一個成就自我的樂園。

二〇〇五年，時逢新港文教基金會試圖結合地方特色產業，推動開發觀光地景，板陶窯交趾、剪黏工藝園區於焉正式成立。板陶窯成立十多年來，致力於讓交趾、剪黏工藝從廟宇走進生活，除了打造童趣可愛的裝置藝術、創造拍照打卡的熱點，並推廣交趾剪黏歷史與作品外，也成立了手作ＤＩＹ工坊，鼓勵遊客動手體驗。在高峰期時，光是單月就有八、九百臺遊覽車駛進園區，盛極一時的名氣甚至超過了新港奉天宮，街坊鄰居還打趣地向陳忠正抱怨：「每個來到這裡的人，搖下車窗都在問，板陶窯怎麼走？」

廟宇裝飾工作，因其行事認真、技藝精湛，很快地受到各方邀請做工，年紀輕輕二十三歲便已自立門戶，因而獲封「囝仔師」的美稱。陳忠正談起當年，除了些許自豪外，更多的是懷悔自己當初沒有在師傅門下多修練幾年，回顧學藝路上，他不禁感嘆學海無涯。

然而，也因為早早「出道」，才讓陳忠正有機會依自己的心意，以較堅固、美觀的陶瓷作為剪黏原料，不只自己用，他更積極向外推廣，帶起了一波原料革新。另一方面，他著手研發更有效率、更具規模的窯燒方式，最終發展出獨創的全自動隧道窯。

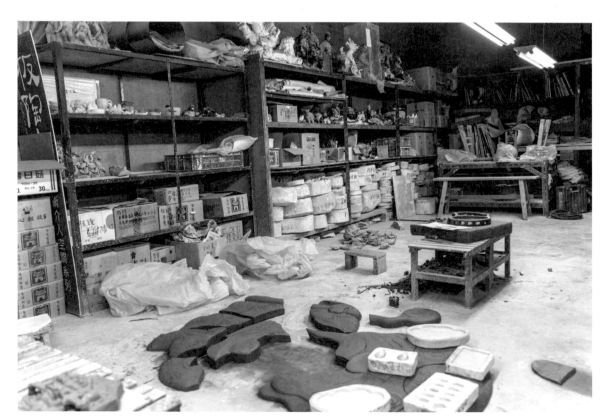

工坊裡隨處可見的陶土與工具，讓人得以一窺藝師工作的日常。

一同接受訪問的交趾陶師傅蕭吉利，則是在創立之初就加入了板陶窯，和園區一起走過草創期與非凡榮景。初見蕭吉利，他蹲在工作室地上捏塑客戶訂製的大型作品，眼神之專注，彷彿身處另一個時空。

氣質溫雅的蕭吉利，從事陶藝已近三十年。高中就讀國立後壁高中美工科的他，高三跟著班導王記輝老師學習陶藝設計及水墨畫。畢業前夕，導師將他引薦到臺北王氏陶瓷開發中心王武同老師門下，學習西洋禮品原型雕塑設計，參與國內外各大廠陶瓷禮品原型製作，在西洋禮品界待了十二年，最後面臨產業外移潮，

「加上做了這麼久，有種職業

板陶窯的爆紅，提供了就業機會，也帶動了周邊社區的繁榮。後來，陳忠正順勢推出「新港美食地圖」，向遊客推薦奉天宮附近的在地美食。

二〇〇九年，板陶窯更配合當時的文建會（行政院文化建設委員會，現為文化部）「藝術介入空間」政策，與雲科大師生共同進行「古笨港越堤計畫」，連續三年，完成三堵牆面，在河堤上以輕量設計的概念，配合交趾與剪黏工藝，呈現臺灣原生植物苦楝樹、山芙蓉及牽牛花叢的四季樣貌，為板頭村打造一道珍貴的藝術風景。板陶窯不只是一座工藝園區，亦是社區營造的成功案例，為地方保存珍貴工藝歷史，更開創多彩未來。

藝師必須依靠細心、耐心與手的巧勁，才能運用簡單的工具，創造出細緻的作品。

倦怠感。」蕭吉利決意離開臺北，回到臺南，重新來過。當時，從朋友口中得知新港板陶窯的消息，他便親自跑到板陶窯投遞履歷，陳忠正瀏覽他過去的作品，很快就決定讓他加入。「那時這裡還在施工，還是磚瓦散落的樣子。」往事並非如煙，提起十多年前的景象，蕭吉利仍深刻記得。

在板陶窯待了十五年，蕭吉利對交趾陶工藝的歷史以及工法早已瞭若指掌，一旁書架上放的都是他一路研讀過的書籍。談起交趾陶源起，蕭吉利說交趾陶自古便使用在廟宇裝飾上，題材則以神話、宗教和歷史故事為主，而交趾陶藝師多在嘉義習藝，不僅讓交趾陶有「嘉義燒」之稱，也成為嘉義具代表性的地方文化特色。

對蕭吉利而言，堅持把一件事做好是他創作的原則，即使在工作上，他也堅守作品要先感動自己，才能感動別人，「每一次創作，都務求做到最好、沒有心虛，即使腳步慢了一點，也沒有關係。」蕭吉利的性格，和陶土溫潤的特性十分相稱，他也同意：「陶土其實很適合我，我不是一個明快的人。」如此的創作理念，非常適合喜歡靜心、認真做好一件事的旅人來到此處，體驗陶土創作在修正中追求更好，隨時保持穩定卻又不失期待的內在意涵。

板陶窯對陳忠正、蕭吉利而言，是一個成就自我的夢想樂園。陶土原料平凡無奇，正如同眼前兩位匠師踏實樸素，但經過耐心雕塑、熱忱窯燒，終能像交趾陶一般，散發優雅多彩的光澤。

交趾陶偶捏製與陶盤彩繪

交趾陶偶捏製

> 體驗難易度 ☆☆★

陶盤彩繪

> 體驗難易度 ☆★★

板陶窯提供的手作品項豐富多元，民眾可依個人需求與喜好選擇。需要注意的是：「陶偶捏製」和「陶盤彩繪」因為需要經過窯燒程序，無法於當天帶回；「剪黏馬賽克拼貼」則可現場完工。若想體驗較完整的交趾陶工序，建議選擇陶偶捏製以及陶盤彩繪。

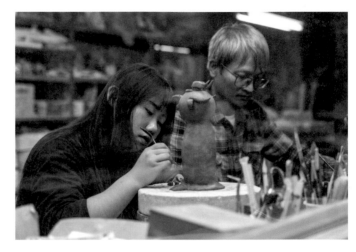

捏製陶偶的過程中，只見師傅三、兩下就揉好一顆渾圓偶頭、輕鬆地於偶頭戳出雙眸小洞，然而，對初次體驗的民眾來說，光是要揉捏陶偶頭，便須細細琢磨，遑論陶偶身上的精細小配件，更是考驗創作者的耐心與細心。

整體而言，捏製一個中型陶偶，需要耗費極大的專注力，花上一個小時都還不夠，因此可能不適合年幼的孩童。至於陶盤彩繪則老少咸宜，只要以毛筆沾取釉藥，依自己喜好於陶盤上作畫即可，簡單好上手，又能帶來滿滿的成就感。

板陶窯十分適合親子同樂，民眾除了可以在園區中與裝置作品開心合影、在餐廳裡自在品嚐美味外，更推薦來到體驗工坊，用雙手感受泥土的溫度，或是細細用畫筆於盤上彩繪，帶回可愛又獨特的專屬紀念品。

交趾陶偶捏製的體驗步驟

●陶土：主要材料。　　●釉藥：用以為素燒完成的陶偶添色。
●毛筆：上色工具。　　●刷筆：用以沾取清水，讓陶土具有黏性，得以黏合。
●報紙：填充並支撐陶偶空心處。　　●修飾工具：塑刀、小型灰匙、銅筆針。
●模具：用以捏壓出特定物件，裝飾於陶偶上。

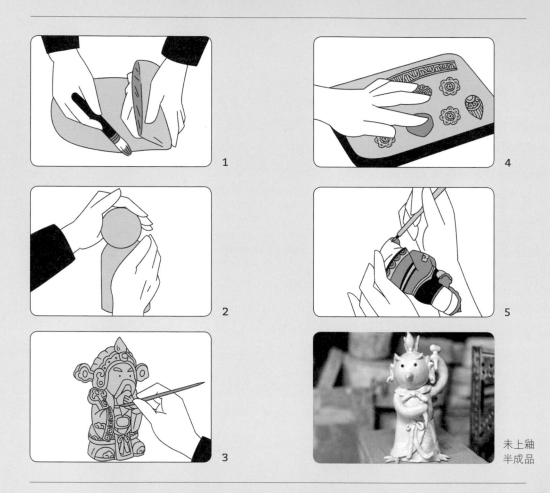

未上釉
半成品

Step 1 ─ 打實陶土後填充報紙，將陶土捲起，於接縫處製造刻痕並以刷筆塗抹泥水，以利於黏合
　　　　　製作身體。

Step 2 ─ 將陶土立起，開始「製坯」，捏塑出坯體形象。

Step 3 ─ 將陶土捏成土條、圓球或細扁條，層層黏貼，再用工具削、拉、戳、切及徒手修飾。

Step 4 ─ 使用模具製作「壓坯」，再以壓坯進行裝飾。

Step 5 ─ 裝飾完成後，放置通風處陰乾一至二週，接著進窯「素燒」，窯內溫度約一千一百度，
　　　　　耗時三十餘小時。燒製完成後進行「上釉」（用毛筆刷上釉藥），再進窯「釉燒」，通
　　　　　常約在八百至九百度之間，耗時約二十餘小時，出窯後即大功告成。

每一次創作，
都務求
做到最好、
沒有心虛，
即使腳步
慢了一點，
也沒有關係。

——蕭吉利

文字——鄧欣容
攝影——張家瑋

掃描 QRcode，聽聽陶土被拍打塑形的聲音。

<table>
<tr><td rowspan="5">在地推薦</td><td>板頭厝車站：因製糖業沒落而廢棄的車站，經過規劃重建，成為充滿古早味氣息的文化園區。</td></tr>
<tr><td>頂菜園鄉土館：重現臺灣早期農村樣貌，並有多項體驗活動，讓遊客了解臺灣傳統農家生活。</td></tr>
<tr><td>新港奉天宮：位於新港街市中心的古老媽祖廟，為嘉義縣級第三級古蹟，亦是當地居民的信仰中心。遊客可於廟前街道上享用鴨肉羹、新港飴等在地美食。</td></tr>
<tr><td>板頭社區：以板頭村為主的社區，用交趾陶拼貼出各式創作，反映出傳統農村與糖業文化的歷史痕跡。</td></tr>
<tr><td>嘉義縣自然史教育館：館內一共有三樓展示室，涵蓋巡迴展、新港歷史及動物、礦物標本等，富含教育意義。</td></tr>
</table>

簡介

成立時間：一九九五年
目前經營者：沈太木、潘秀仔

巴奈達力功坊 ¹²

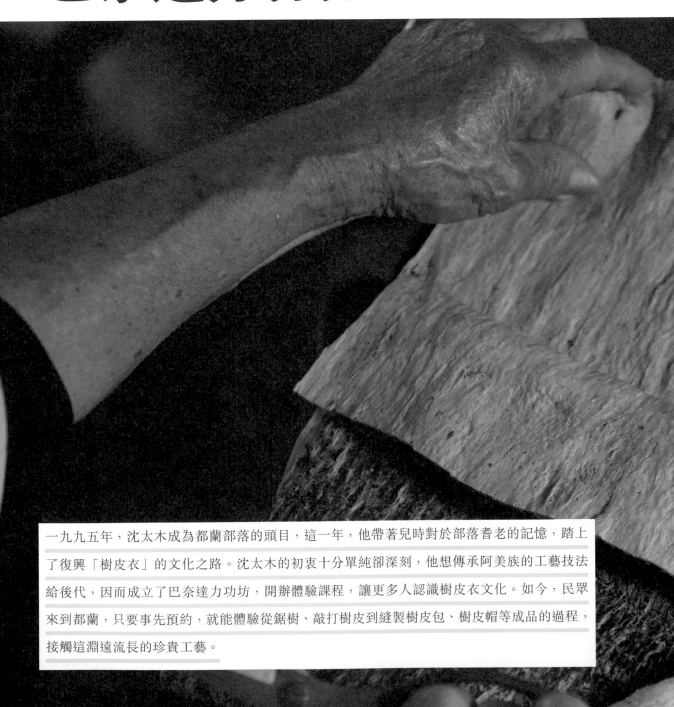

一九九五年，沈太木成為都蘭部落的頭目，這一年，他帶著兒時對於部落耆老的記憶，踏上了復興「樹皮衣」的文化之路。沈太木的初衷十分單純卻深刻，他想傳承阿美族的工藝技法給後代，因而成立了巴奈達力功坊，開辦體驗課程，讓更多人認識樹皮衣文化。如今，民眾來到都蘭，只要事先預約，就能體驗從鋸樹、敲打樹皮到縫製樹皮包、樹皮帽等成品的過程，接觸這淵遠流長的珍貴工藝。

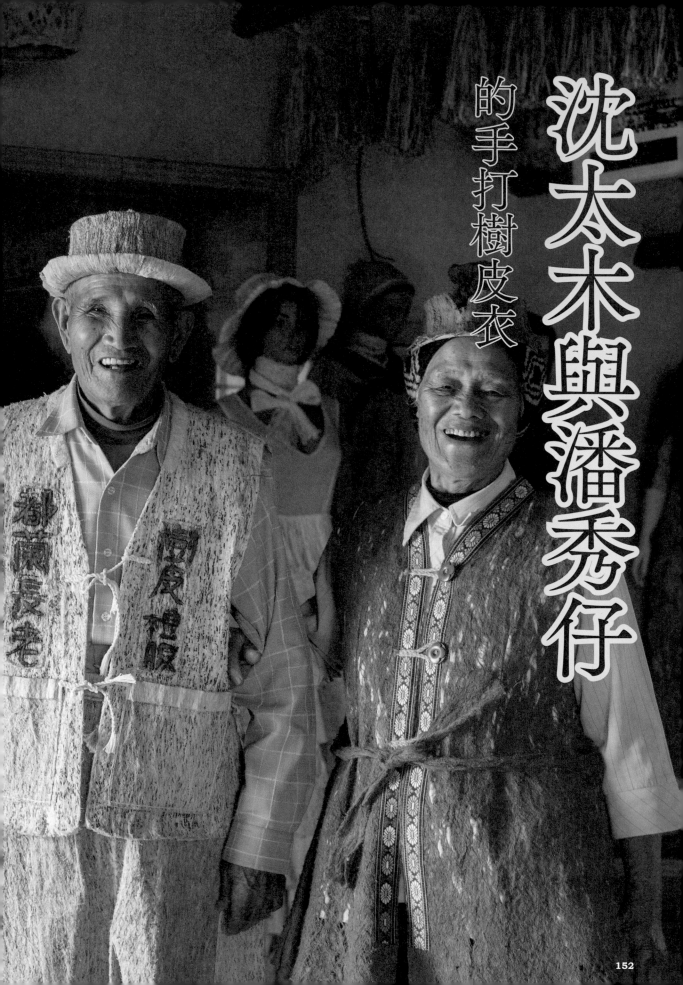

沈太木與潘秀仔
的手打樹皮衣

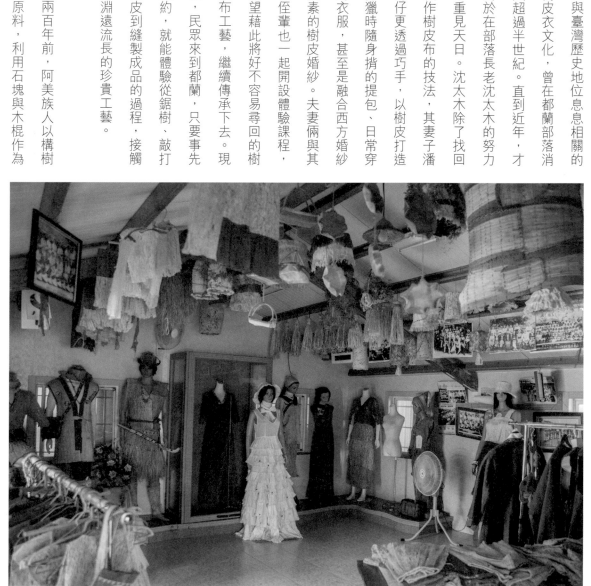

與臺灣歷史地位息息相關的樹皮衣文化，曾在都蘭部落消失超過半世紀。直到近年，才終於在部落長老沈太木的努力下重見天日。沈太木除了找回製作樹皮布的技法，其妻子潘秀仔更透過巧手，以樹皮打造打獵時隨身揹的提包、日常穿的衣服，甚至是融合西方婚紗元素的樹皮婚紗。夫妻倆與其子侄輩也一起開設體驗課程，希望藉此將好不容易尋回的樹皮布工藝，繼續傳承下去。現在，民眾來到都蘭，只要事先預約，就能體驗從鋸樹、敲打樹皮到縫製成品的過程，接觸這淵遠流長的珍貴工藝。

「我用石頭和祢交換，讓我的身體平安、心靈溫暖，我這樣向祢祈求。」這是找到樹皮布的主要材料「構樹」時，需要對構樹說的祝禱詞。在這之後，頭目會代表族人舉起酒杯，敬拜天、地、祖靈與這個地區的神明後，才進行砍樹等後續工作。

兩百年前，阿美族人以構樹為原料，利用石塊與木棍作為

找回傳統技藝的沈太木，與族人一起打造了「巴奈達力功坊」，保存、呈現樹皮布的製法與作品。

一九九五年，沈太木通過都蘭部落年齡階層的考驗成為頭目，晉升頭目的第一天，他開始思考：「我們這一代人可以為部落留下什麼？」最先浮現腦海的，是記憶中曾在爸爸獵寮中看過的一件樹皮衣。於是他與已故前頭目潘清文，一起根據兒時記憶與耆老口中的模糊線索開始嘗試，從如何選擇樹木原料、如何取下樹皮到如何讓樹皮軟化，中間歷經超過十三年的摸索時間。

打製工具，並使用麻線進行編織，製成一件件樹皮衣，無論祈雨儀式或是打獵防止野草割傷，樹皮衣皆不離身。然而，紡織技術快速進步，麻布首先傳入部落，取代容易腐壞的樹皮，成為製衣的主要材料。後來，族人與漢人頻繁地接觸與交易，便宜又柔軟的棉布進入了部落，新興布料取代了樹皮，使得傳統的樹皮布工藝很快地便在部落中失傳。

最初，倆人以為製作的材料是「雀榕」（樹名），後來觀察都蘭植物生長的狀況，才發現雀榕數目太少，難以作為主要的製衣原料，使用的應該是生長相對快速且數量較多的構樹。花費一番工夫釐清樹木原料後，後續的挑戰更是艱鉅，沈太木回憶：「那時真的很絕望，感覺一關比一關還要難。最難的在於怎麼讓樹皮軟化，煮過、泡過、洗過都沒用，沒辦法複製過去樹皮衣的那種柔

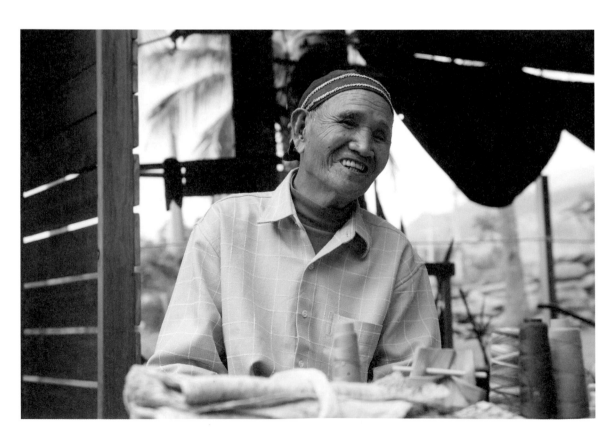

樹皮衣技術的復原漫長且艱辛，如今談起雖然輕鬆，其中蘊含的卻是沈太木對於保存部落文化的堅定。

軟，幾乎要放棄。後來有個來幫忙的朋友，他一直試都不成功，最後試到發脾氣敲樹皮發洩，才意外地發現，原來一直『敲打』就是讓樹皮軟化的關鍵！」沈太木把這個故事說得像是個可愛的趣事，箇中卻隱喻著，祖靈的禮物會留給始終不放棄的人的道理。

沈太木的堅持，終於讓消失近六十年的樹皮衣，再度出現在都蘭部落，也帶動了整個東海岸對這一項工藝技術的重視，讓製作樹皮布成為外界認識阿美族文化的重要管道之一。而沈太木也未就此停下腳步，傳統工藝不僅僅是再現就能延續下去，仍要不斷地推廣、傳授，因此即便沈太木與

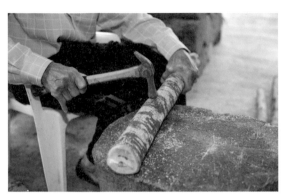

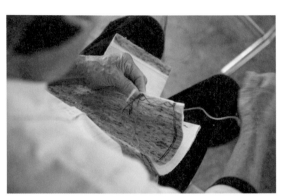

樹皮布製作過程中，由沈太木教導如何取下樹皮製成布料，再由潘秀仔傳授縫製成包的技巧。

沈太木與其妻子都年事已高，仍親力親為，都在實作的過程中彰顯出，無私地教導任何對於樹皮製布有興趣的年輕人，無論是否為原住民族、阿美族，只要願意學，他都傾囊相授。

尋回失落的傳統十分不易，維繫與傳承傳統，更是一大難題。好不容易找回失落的樹皮布工藝，接下來要將它改造成能引起現代人興趣的產品，才有機會被看到，進而有被保存下來的可能性。改造工程中，

對沈太木而言，重新製作樹皮衣，並非是為了賺錢，如同許多原住民的傳統工藝一樣，製作過程中蘊含了許多部落重要的價值觀、與天地相處的智慧，甚至是部落歷史等重要知識。除了砍樹之前的祭告禱詞，砍完樹後，需要放一顆石頭在樹受傷的地方，以感謝樹的貢獻，也祝福樹木早日康復。而砍樹時也要注意，絕對不能砍主幹，只能截取枝幹，才能讓環境生養不息。這種種人與萬物平等、互惠互敬的思維

沈太木的妻子——潘秀仔，是最大的幕後推手。丈夫致力於復育一個早已被時代淘汰的技藝，潘秀仔始終以行動支持，無論是協助研究漂白樹皮衣的技術、親手縫製與創作許多樹皮布產品，甚至是開發帽子、提包、手機袋到婚紗等新穎應用，都由潘秀仔親力親為、一手包辦。

在巴奈達力功坊眾多樹皮布產品中，柔美的「樹皮婚紗」特別出眾，這個作品曾遊歷世界各國展館。由於樹皮布也是南島語系國家非常重要的文化特質，這個作品充分展現了樹皮布穿越古老文化，接軌現代的彈性與創意。而在巴奈達力功坊中，至今還留著一九九五年，尚不得要領時做出的堅硬樹皮衣，當時的沈太木，大概也沒想過會被樹皮一路引領到從沒想像過的遠方吧。 ⑂

親手敲出一個樹皮隨身包

體驗難易度 ★★★

一根構樹枝幹如何變成好用的隨身小包？首先要敲打樹幹，讓樹皮從樹幹脫落，這是最困難的步驟。身體可能因為持續地敲打而出汗，雙手也可能起水泡。沈太木 Fagi（部落對男性長輩的稱呼）熟練地敲著樹幹，只花了十五分鐘就完成。體驗時，親見樹皮從樹幹脫落的那一瞬間，心中充滿了成就感。不過接下來，整張樹皮還需再重新敲搥一次，直到樹皮軟化。過程中，若有問題隨時都可以發問，如果有做錯的地方，沈太木 Fagi 也會即時的指正。

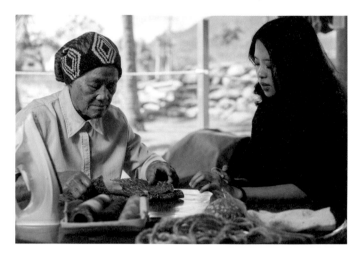

在樹皮軟化成可縫製的布以後，需要清洗以及稍微曬乾，等到樹皮布到達適合的軟硬程度時，才能夠進行下一步的縫製工作，這部分則交由 Fayi（部落對女性長輩的稱呼）協助。一個樹皮布製成的斜背包，靠的不僅僅是力氣，更需要心靈手巧的細細鑽研。

而令人印象最深的，是在體驗課程的過程中，Fayi 的媳婦哈露也回來幫忙。初春的下午，大家一起坐在涼亭下，一心一意地為一張樹皮布努力著，手不停地敲、嘴巴也沒閒著，不斷地交換最近的生活近況，這樣的情景使人遙想起百年前的部落生活。靠著雙手製作生活中所需的各式用品，雖然耗時、耗工，但這樣「踏實的生活感」與「一起完成每一件事的緊密連結」，讓每一天、每一個人、每一件事、每個材料都變得珍貴無比。來到都蘭的旅人，也千萬別忘記給自己一個機會，參與這個充滿浪漫情懷的記憶。

樹皮隨身包的體驗步驟

● 構樹：主要原料。　　● 棉線：縫製樹皮成形。
● 麻線：以麻線編織作為樹皮包背帶。
● 鐵鋸：截斷構樹枝，取需要的長度。
● 鐵鎚：敲打構樹幹使樹皮脫落；敲打構樹皮使其柔軟。
● 米酒、香菸、檳榔：敬天地、祖靈、土地靈之用。

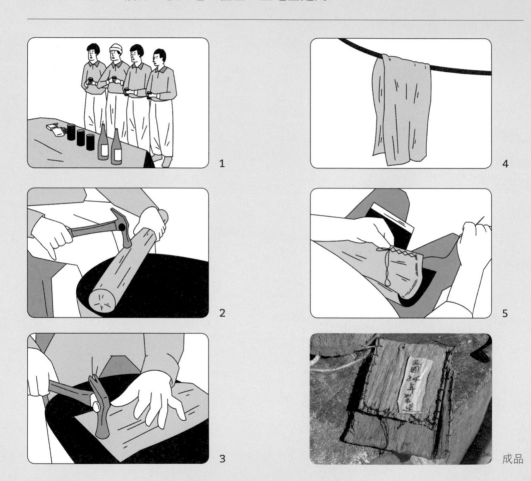

1

2

3

4

5

成品

Step 1 —	出發前需先以米酒、香菸、檳榔，敬天地、祖靈與土地靈。以鐵鋸伐取需要的構樹，越細的部位越適合作為樹皮布原料。
Step 2 —	以鐵鎚敲打樹幹，直至樹皮鬆脫，將樹皮剪成長方形狀。
Step 3 —	脫落的樹皮需再經敲打使其軟化，約歷時二十分鐘。
Step 4 —	敲軟的樹皮經搓洗後，在太陽底下晾曬至微乾。
Step 5 —	依照需求，以棉線、麻線將構樹皮縫製成樹皮包，縫製完成後，晾至全乾即完成。

我們這一代人
可以
為部落
留下什麼？

——沈太木

文字——林苡秀
攝影——蔡耀徵

掃描 QRcode，聽聽鐵鎚在樹皮上敲打的聲音。

在地推薦

達麓岸部落屋：位於海岸邊的阿美族生活文化體驗區，藉由吃喝玩樂讓民眾融入原住民生活，可預約部落風味餐。

阿美族民俗中心：園區設有戶外看臺、射箭體驗區、阿美族傳統家屋等，供民眾體驗阿美族文化。

鉛橋海灘：平緩的祕境海灘，適合佇足觀景。

都蘭鼻：阿美族的傳統領域，傳說是阿美族祖先登陸上岸的地方，斷崖景觀非常壯觀。

水往上流奇觀：原為農業灌溉用溝渠，因地形差異使人有「水往上流」的視覺錯覺。

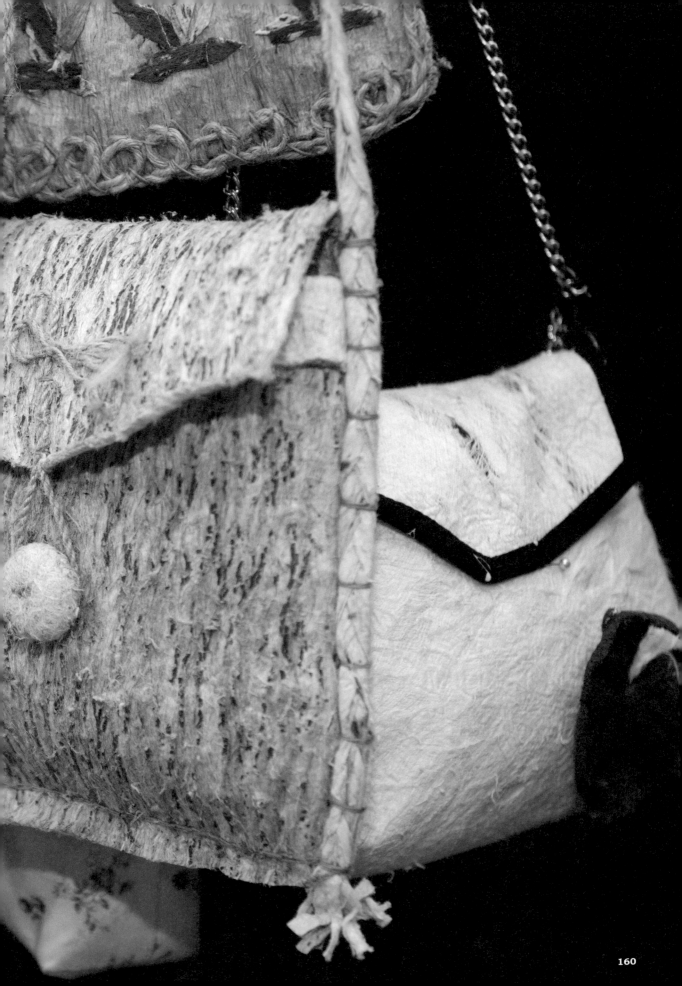

簡介

成立時間：二○一六年
目前經營者：廖怡雅、李易紳

藺子工作室 [13]

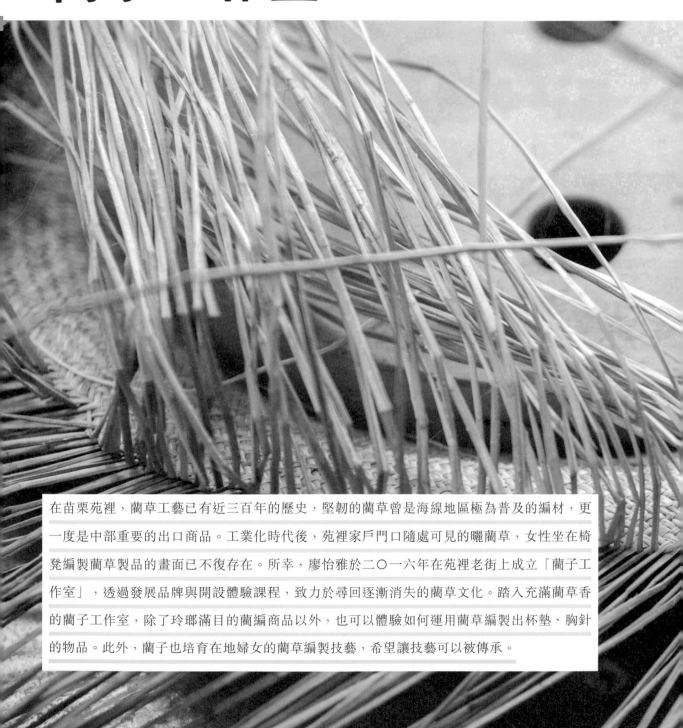

在苗栗苑裡，藺草工藝已有近三百年的歷史，堅韌的藺草曾是海線地區極為普及的編材，更一度是中部重要的出口商品。工業化時代後，苑裡家戶門口隨處可見的曬藺草，女性坐在椅凳編製藺草製品的畫面已不復存在。所幸，廖怡雅於二〇一六年在苑裡老街上成立「藺子工作室」，透過發展品牌與開設體驗課程，致力於尋回逐漸消失的藺草文化。踏入充滿藺草香的藺子工作室，除了玲瑯滿目的藺編商品以外，也可以體驗如何運用藺草編製出杯墊、胸針的物品。此外，藺子也培育在地婦女的藺草編製技藝，希望讓技藝可以被傳承。

廖怡雅與朱阿屘
的手編藺草

走入苑裡市區，樸實的小鎮彷彿時間凍結，伴隨空氣中淡淡的藺草香，苑裡阿嬤們的雙手不曾停歇。朱阿屘自小就從家中的女性長輩習得一手好功夫，能將平凡無奇的藺草化為美好物件。她一九三九年出生於苗栗苑裡，那時正值藺草產品出口的巔峰期，苑裡有九成女性通曉藺草編製技藝。憶起兒時情景，朱阿屘説她八歲時就跟在母親旁邊學習藺編，編得不好看會被媽媽罵，「那時候想出去玩也不能，只能在家裡編製，常常邊哭邊做。」她一邊分享，編織工作未曾停下，彷彿腦海中已經有一張編製了數十年的清晰地圖一般。

「以前的人很窮、很歹命，都吃番薯、做藺草討生活，不只是苑裡，通霄、後龍、清水一帶都有人在做藺草。」朱阿屘説到彼時，女人就在家裡操持家務，閒暇時間就跟鄰居、親戚和好友聚在一起，邊唱歌邊編製藺草，説藺草是女人的工藝再貼切不過。朱阿屘分享，當時會編製藺草的女孩，結婚時也會

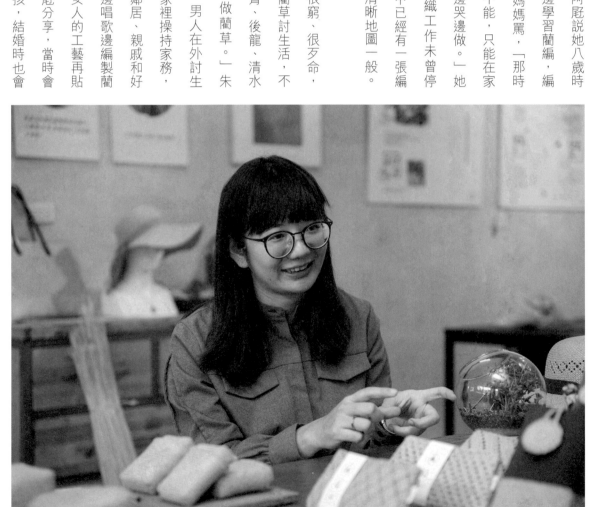

藺子創辦人廖怡雅分享創業歷程的挑戰，是執著與在地支持讓她支撐下來。

有較高的聘金，由此可見藺草�ㄟ說，眼神閃爍著驕傲，畢竟編製在當時已被視為家中重要的經濟來源之一，通曉編製技藝的女性可以靠一雙巧手養活家中老小，收入甚至比男性還要高。

能讓挑剔的日本客人指名購買，代表苑裡姑娘的「手路」（手藝）真的不簡單。

早期的苗栗縣苑裡鎮的天下路老街是貨物集散地，聚集著各式各樣經商人口，朱阿ㄟ十幾歲時，便跟著母親編織藺草，當時藺草商品多以實用、素面為主，例如木屐鞋墊或是適合夏日使用的草蓆，吸引許多日本商販登門採購，「他們（日本人）很聰明，一大早就在門口等，看到我手上做到一半的編製品，就直接把訂金放在桌上，跟我下訂，這樣我就不會把商品賣給別人。」朱阿ㄟ表示，

到了後期，藺草外銷生意逐漸減少，為了因應臺灣市場注重「美觀」的需求，朱阿ㄟ的作品也逐漸轉向自由創作及花樣設計，如今在藺子販售的多款商品，包含帽子及手提包等，上頭都可以見到朱阿ㄟ的創意及玩心。「我們特別將朱阿ㄟ設計製作的帽子命名為『阿ㄟ帽』，客人看到時會覺得好奇，我們就可以進一步引導他們認識苑裡的藺編文化，了解要編製一頂藺草帽有多麼不容易。」藺子創辦人廖怡雅表示，透過阿ㄟ帽創辦人廖怡雅的特色，希

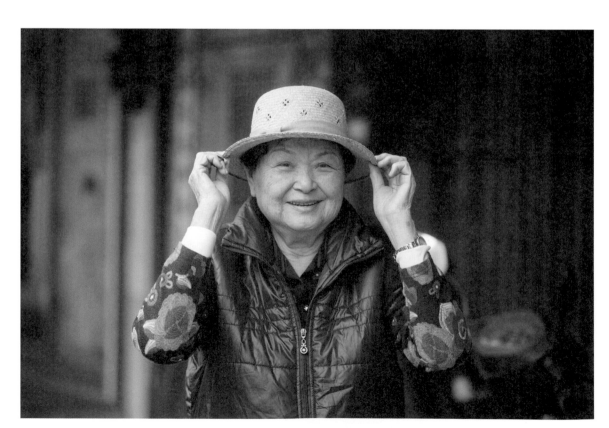

朱阿ㄟ戴上親手編製，且以自己名字命名的藺草帽。

回到校園後，有股渴望一直在廖怡雅內心醞釀著——想為苑裡的阿姨們做些什麼——想讓藺編工藝重新被更多人看見。恰好在碩士二年級時，有位老師向廖怡雅介紹了農委會水保局所舉辦的「大專生洄游農村」計畫，內容為提供兩個月的時間及十萬元的經費，讓大專生為農村量身打造專屬的企劃案。於是廖怡雅帶領團隊成員們再次深入苑裡，試圖為乏人問津的藺編工藝，注入一股嶄新的設計能量，同時也作為地方創生的契機。

望能讓更多人暸解藺編的歷史。

「藺子」的源頭要從廖怡雅就讀聯合大學工業設計學系時說起，原先只是因為課堂需求開始接觸苑裡藺編工藝，「當時老師要求我們用藺草設計一樣商品，因此便常常騎著機車來苑裡找阿姨們，與她們討論商品設計圖，以及說服她們幫我們打樣。」沒想到一做，做出了興趣，讓廖怡雅決定在苑裡「long stay」，利用暑假期間在社區發展協會工讀，親身體驗了藺編工藝實際面臨的挑戰，「這個產業需要年輕人的投入，不然阿姨們對於成本、設計和通路一竅不通。」廖怡雅一針見血地點出產業困境。

駐村後，廖怡雅在社區發展協會工作了三年，意識到產業要發展需要更完整的商業模式，所以決定在二○一六年創

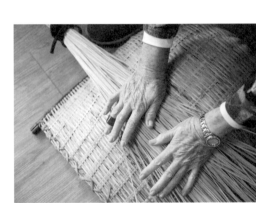

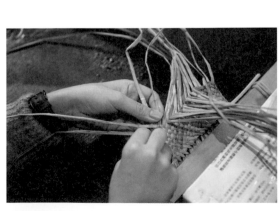

藺草編製從挑草、搓草等整理草料的技法開始，需花上一段時間學習才能編製出能販售的作品。

業。她開始思考自己未來的走向，渴望留在苑裡自創品牌、支撐藺編產業的復甦，卻遭到阿嬤們的阻止，認為「做這個沒前途」，讓她一度非常沮喪，「我告訴她們：『阿嬤，妳認識我這麼久了，妳就支持我，給我一兩年的時間試試看吧！』」經過鍥而不捨的溝通，廖怡雅終於讓四位阿嬤答應成為「藺子」首批合作的藝師。隨著品牌逐漸打開知名度，廖怡雅進一步提高收購價格，讓阿嬤們對品牌更加有信心，開始介紹身邊的親友加入，累積至今已有三十二位固定合作的藺編藝師，每一位都有各自擅長的風格與品項。

被問到創立至今遇到最大的挑戰，廖怡雅表示，與客戶端溝通是最大考驗。對比東南亞進口的草帽低廉的價格，藺子時常會收到「為什麼賣這麼貴？」的質疑，因此「故事行銷」與「課程體驗」就顯得特別重要，藉由阿嬤們的現場手作展演，以及藺子舉辦的體驗工作坊，要讓消費者實際看到、摸到、體會到藺編作品的得來不易。

提起未來的計畫與定位，廖怡雅希望以「產業平臺」為目標，透過人才培育、設計顧問及通路諮詢來推動整體產業的復興。未來，藺草編製將不再是六十至九十歲阿嬤們的專利，而是可以推廣到更年輕的族群，甚至再由年輕藝師獨立門戶、自創新品牌。藺子的開始或許可以說是一個偶然，然而真正讓藺子堅持下來的，是廖怡雅的執著與在地的支持。

此外，苑裡在地也有數間碩果僅存的老牌帽蓆行，如何與這些店家建立良好的關係也是一大課題。廖怡雅指出，要在老街裡開設新店鋪，對老店家而言可能是一種衝擊；因此有時若有無法做到的加工技術，藺子也會委託老店家執行，又或是在訂單應接不暇時，外包給老店的藝師製作，以此建立互信的合作關係，在歷史悠久的帽蓆產業中找到屬於自己的立足之地。

廖怡雅微笑地看著，在苗栗苑裡這個小地方，阿嬤與年輕人交互拿起一把又一把的藺草拍打、整理，藺編工藝的世代傳承，在這個小而美的空間中逐漸化為可能。

從藺草帽編出大學問

體驗難易度 ☆ ★ ★

　　在藺子，可以體驗製作手提網袋、提籃、手環和杯墊等品項，本次體驗的是藺草帽。

　　製作「藺草帽」使用的是最基礎的編製方法，先將藺草分為「上草」和「下草」兩束，編製時一定要將上下草清楚分開，不可混淆。

　　開始編製之前，要先將藺草噴濕，使藺草變得柔軟，這樣編製過程中才不容易斷裂。編製時先將上草擺到右上方，以左手為輔推開下草，右手中指與無名指夾住第一支上草後微微握拳，接著以右手大拇指和食指捏住並放到右上方，再用磚塊等重物壓住，防止藺草彈回。廖怡雅特別提出「推、夾、捏、放、甩」的五字口訣，並建議如果要讓作品更加扎實，編製時需要稍微出力，草與草之間的縫隙才不會過大。

　　而在所有流程中，較困難的地方在於編製時，容易分不清楚「上草」與「下草」的區別。若能夠清楚分別，再搭配正確的手勢及力道，編製藺草其實是項溫暖而芬芳的手作體驗。推薦民眾來到藺子，體驗手編的溫度，傾聽藺草的溫柔私語。

藺草帽的體驗步驟

●藺草：主要原料。

●蓆篙（竹竿）：固定藺草用。

●縫衣針：使用於析草階段，幫助把草材剖成兩到三支細草。

●木槌：使用於搥草階段，目的在於使藺草變得柔軟。

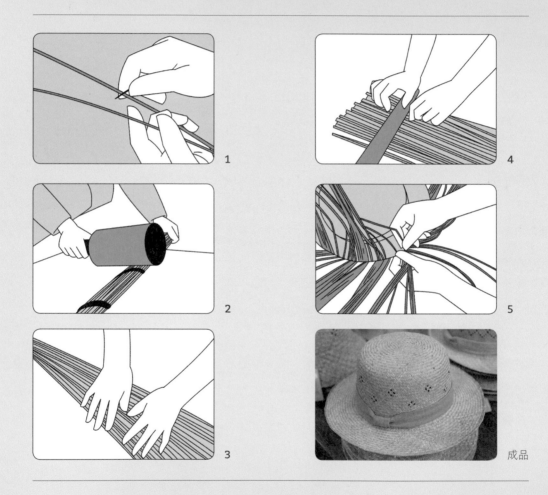

1

2

3

4

5

成品

Step 1	—	開始時需挑出粗細相近的草，並將藺草根部與土壤接觸的薄膜清除，防止發霉，接著用銀針尖將草材析成兩到三支，調整至粗細一致。
Step 2	—	用木槌搥打捆起的草束，使藺草柔軟，不易在製作過程中折斷。
Step 3	—	透過雙手前後搓草，將析草後草枝露出的白色纖維藏起來，可使產品草色均勻美觀。
Step 4	—	依產品所需的寬度將草枝鋪平，以蓆篙（竹竿）夾緊固定。
Step 5	—	依照物件的不同，有多種編製方式，大致可遵照「推、夾、捏、放、甩」的五字口訣進行編織。

阿嬤，
你認識我
這麼久了，
你就**支持我**，
給我
一兩年的**時間**
試試看吧！

——廖怡雅

文字——楊孟珣
攝影——蔡耀徵

掃描 QRcode，聽聽藺編過程中的種種聲音。

在地推薦

苑裡天下路老街：天下路老街是苑裡從古至今的交通要道，見證了地方經濟與產業的發展。古樸的路街上有著各式古物店、帽蓆店，亦可在此享受在地小食。

苑裡櫻花林步道：漫行步道，可欣賞一旁的山櫻花和波斯菊花海；隨著步道登高，抵達觀景臺，更能將一望無際的稻田美景盡收眼底。

彩繪稻田：利用罕見的紫色水稻與一般的綠色水稻，在稻田中交織成一幅幅栩栩如生的圖像。每年訂出不同的彩繪主題，石虎、熊貓家族、西遊記與Q版媽祖皆曾入畫。

東里家風百年古厝：曾經廢棄的百年古厝，經過整理與維護，恢復古早磚造三合院面貌。此處一度作為鄉土劇的拍攝場景，遊客可穿上古裝，穿梭老屋之間。

苑裡出水海濱：觀看夕陽美景的絕佳去處，附近還有藝文中心，有藝術家不定期進駐策展。

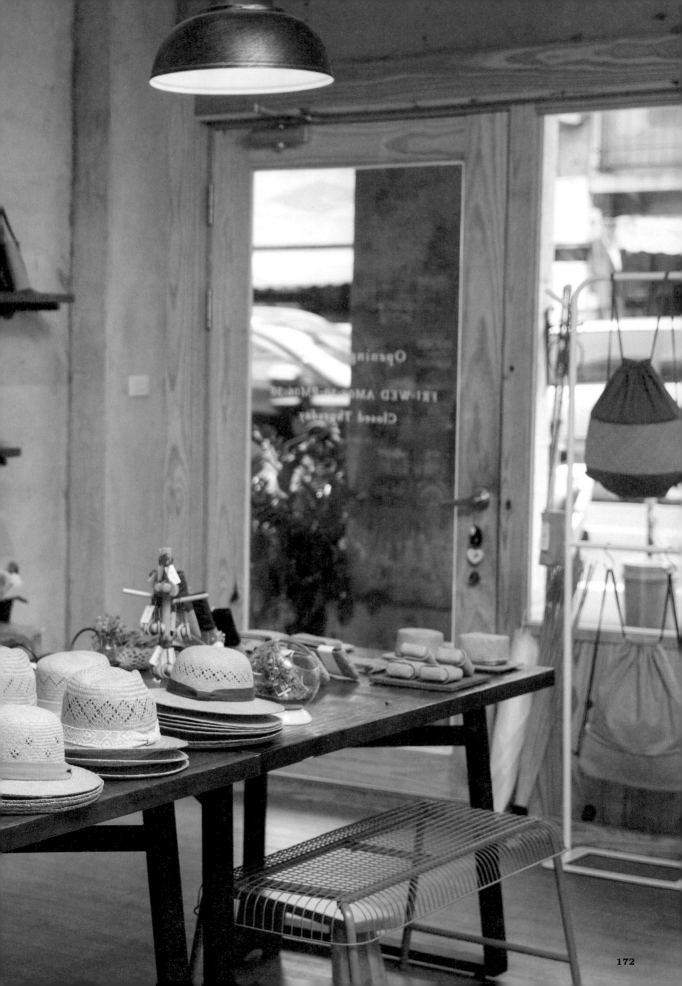

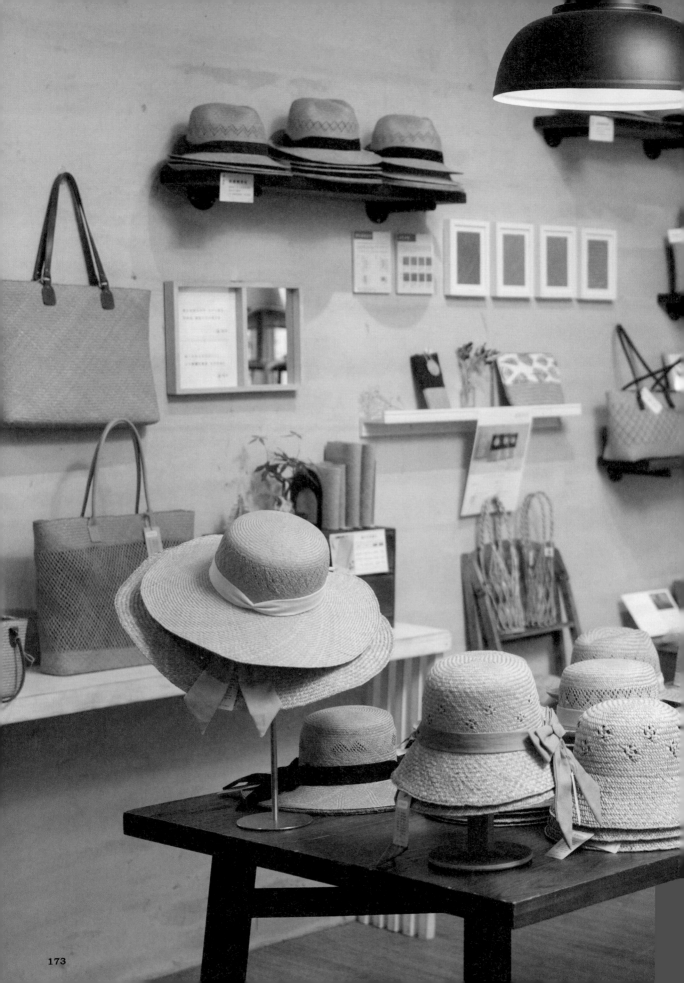

#自由
#創造

工藝，不是遙遠且不能觸及的技藝。近年來有越來越多的創作者，無論是拜師學藝或自己摸索，他們從興趣出發，憑著一股近乎沈迷的熱情，開啟了創作的道路。

人人
都可以
是手作人

簡介

成立時間：二〇一七年
目前經營者：侯小圓

石梯窯 ¹⁴

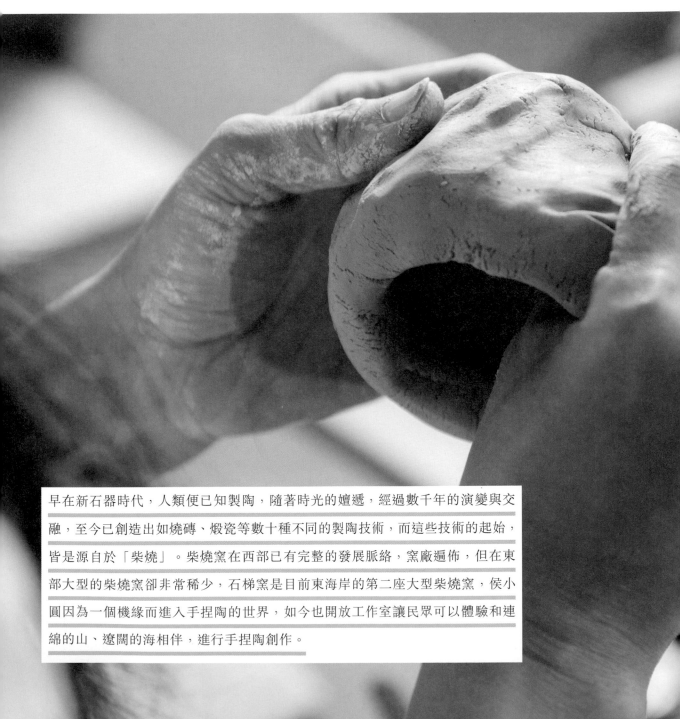

早在新石器時代，人類便已知製陶，隨著時光的嬗遞，經過數千年的演變與交融，至今已創造出如燒磚、煆瓷等數十種不同的製陶技術，而這些技術的起始，皆是源自於「柴燒」。柴燒窯在西部已有完整的發展脈絡，窯廠遍佈，但在東部大型的柴燒窯卻非常稀少，石梯窯是目前東海岸的第二座大型柴燒窯，侯小圓因為一個機緣而進入手捏陶的世界，如今也開放工作室讓民眾可以體驗和連綿的山、遼闊的海相伴，進行手捏陶創作。

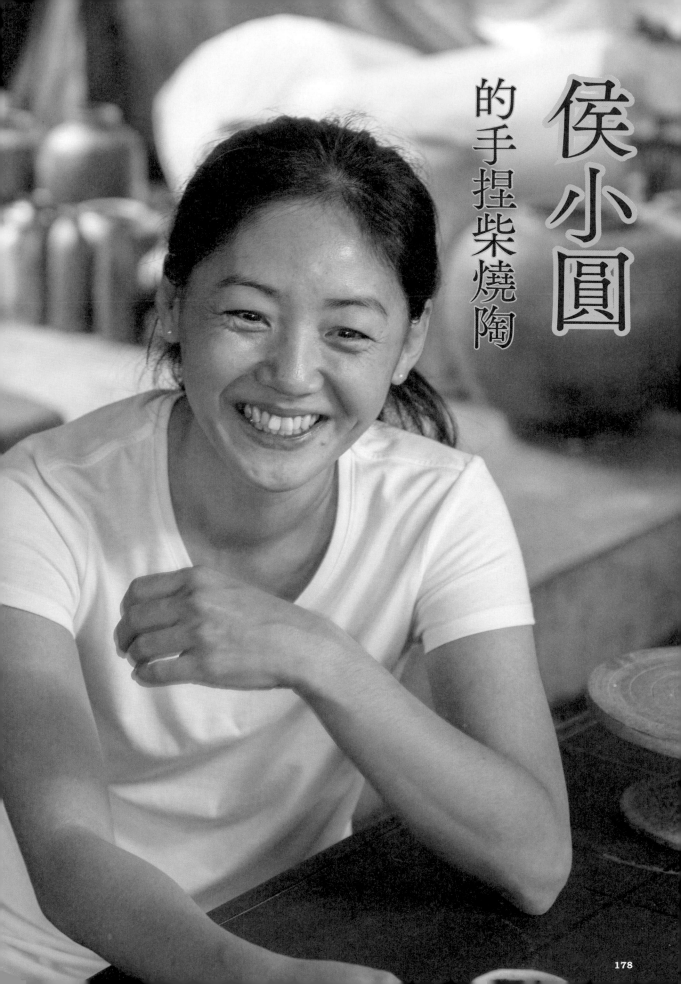

侯小圓的手捏柴燒陶

控的始終只有一半，剩下的是火、窯與木柴所給予的驚喜，端看你怎麼解讀。走過人生風浪，陶工藝讓侯小圓生根花蓮，火煉過的人生，與作品一樣令人感到津津有味。

在臺十一線六十三點五公里處，石梯窯低調地隱藏在梯田之中，前面是太平洋與映入眼簾的稻海。創辦人侯小圓二〇一五年來到港口部落，買下這塊地，建了一座窯，就此落地生根。這趟旅程的開始，源於人生的失序。當時的侯小圓失婚、失業、失去方向，一心想把自己流放到一個徹底陌生的地方，「剛開始，連呼吸這麼簡單的事都需要重新練習。」侯小圓說，待在東部，

以高溫一千兩百五十度燒過的手捏陶，每一只都有著獨一無二的樣貌。柴燒獨有的自然落灰，會隨機地覆上作品，創作者只能賦予陶器外型，至於要穿上什麼樣的外衣，則由命運決定，且直到開窯的那一刻，才會知道作品最後的樣子，這就是柴燒的迷人之處，不管它是什麼樣子，由自己掌

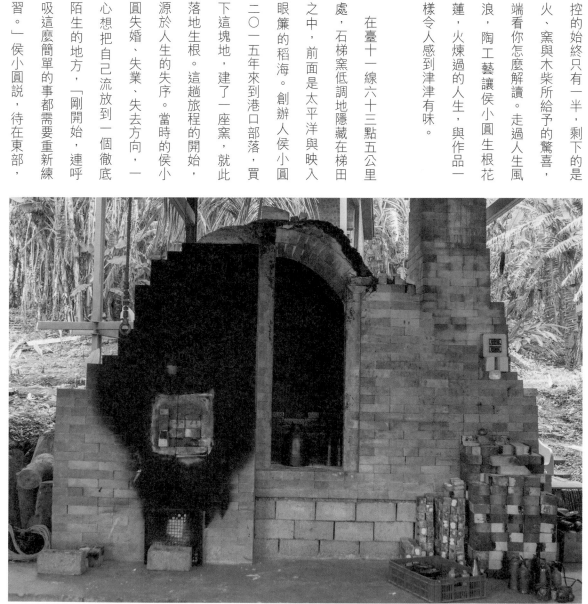

柴燒窯每次開爐，都需要四到五天不間斷的添柴生火，但即使辛苦，每次開窯仍是驚喜十足。

感覺時間特別多，需要找一件作品，在陶瓷界的發展中，被漠事讓自己定下來，同時身為茶視了很長的時間，後來才由日藝師的侯小圓，過去在選購茶本陶藝家重新發揚。柴燒陶雖具時，就偏好質地純樸的柴燒難以量產，但其質樸溫潤且變茶具，因此選擇了柴燒陶作為化多端的精彩特質，終究在一自己的題目。片追求細緻滑順的陶瓷浪潮

本想到都蘭陶舍拜師的侯小中，成為無法忽視的存在。石圓，遇到了陶藝家林箬艾，想梯窰的定位為手捏陶，就算是不到箬艾老師說：「我沒辦一樣的器型，因不同人的指紋法教你，但是我可以給你一與無法預期的落灰效果，每件包土，讓你自己跟土培養感作品都獨一無二、無法複製。情。」那天，侯小圓獨自用那

侯小圓身材嬌小，心願卻很包土慢慢地捏出她的第一把大，當聊到人類在考古時發現壺，從此被陶土黏住了。新石器時代就已知用陶，她眼晴忽然亮了起來：「我希望以柴燒窰在所有的陶藝技術後的人，在石梯坪可以挖到陶中，成功率最低，不可控因素片，知道這個地方曾經有座極高，與講究細膩、光滑的陶窰，叫做石梯窰。」二〇一七瓷比較，曾被視為粗糙的次級年，石梯窰在港口部落開幕

開始燒窰之前，融入在地的侯小圓通常會準備香菸、米酒、檳榔祭拜祖靈，保佑過程一切順利。

時，她說：「我在這裡種下了一顆陶的種子，希望可以分享給所有到來的人，未來會長成什麼樣子，我也在等待。」一切的流動與未知，在這裡都被無條件接受，如同柴燒陶的本質，由人、火、土、窯、交會瞬間迸發的火痕、灰釉、燻燒，沒有一樣是可以控制的因素，然而交織出來的成果卻總是美麗。

石梯窯的體驗教學非常開放，侯小圓認為每個人都能自己詮釋陶土的美感，沒有標準答案，教完最基本的步驟，將土拍實、找到中心點往下壓、抓到底部，剩下的就讓學員自己發揮，只在必要的時候，提出建議與指導，大大降低了學

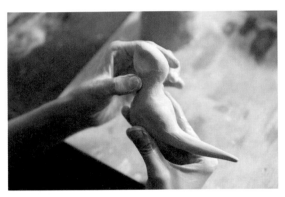

來到石梯窯，侯小圓說要自己與土培養感情，無論最終捏出什麼作品，都是當時的心境呈現。

員心裡對手捏陶藝自我設限的門檻，讓學員非常安心地，用小時候玩黏土的心情，專心地與手上這坨土培養感情，因為她認為自己留下的手痕就是手捏陶最迷人的特色。石梯窯也入選為東海岸大地藝術節開放工作室，二〇一八年時以基本泥塑為主要課程，二〇一九年則策劃了「咖啡 X陶學」主題，希望讓大家對於生活以及陶土創作有更多想像，未來也將規劃「金工 X陶學」課程，帶領民眾體驗多種原料的結合、碰撞。

柴燒不是輕鬆的活，石梯窯看起來不大，但一次燒窯可容納的作品量高達四百到五百件，每次燒窯得進行四到五天，柴火二十四小時都不能斷，需要分三班輪班看顧，期間需要不斷監控溫度、視狀況投柴，升溫時放入邊柴，保溫時放入大塊的相思木與樟樹，將溫度控制在一千兩百五十度，做窯內「還原」（讓窯內缺氧）約二小時，再重複放柴火燒製。當溫度超過一千兩百度，木灰開始熔融，其中的金屬礦物因化學反應使得釉面產生不同的色彩與質地變化，這種方式形成的釉稱為「自然灰釉」。然而，過程中的化學作用卻會對窯壁產生侵蝕，因此石梯窯的壽命預計只有一百窯，每次開窯都是一期一會。

對侯小圓而言，茶藝師與陶藝師最大的差別在於茶是一種

內斂的表述，陶則誠實而外放的展露，「真正的小圓，在開始捏陶後才活了出來。」在這個面對太平洋的石梯窯，侯小圓經常一個人從早捏到晚，所有雜亂心緒，都在與土的方寸拿捏之間慢慢沉澱，幻化為器型，傳達著當時的心境。生活中的所有器具逐漸被親手創作的陶器取代，重新掌握日常的扎實感，過去生命中的風暴，成為引領自己蛻變的契機。倔強漂泊花東的土，捏成了從未想像過的安定面貌。時節正值雨水，萬物復甦，我們在石梯窯見證了一個重新破土的生命，如此美麗、如此堅定。

把自己黏回當下的手捏陶

體驗難易度 ☆ ★ ★

侯小圓說，許多民眾拿到陶土時，直覺反應是「不知所措」，畢竟現代人的日常生活中，少有親手摸到陶土、與陶土互動的經驗。

而這正是石梯窯想帶給民眾的體驗——在手作空間中，人們終於可以感覺到所謂的「與土互動、與自己互動」是怎麼一回事。

本次體驗的項目是手捏陶杯，整體工序並不複雜，手捏的過程中，只需專注當下，專注於陶土，經常一不注意就進入了心流的狀態，全心全意地沉浸於當下的時空；捏製成形後，自由進行細修、雕塑和戳洞，便大功告成。

體驗手捏陶的當下，最可貴的，是細緻感受屬於自己與陶土的時刻，在過去與未來的洪流中把自己帶回「當下」——光是這一點，就非常推薦各位，來一趟石梯窯。

手捏陶的體驗步驟

●陶土：主要原料。
●檳榔、米酒、香菸：創作前祭祀祖靈用。
●轉盤：輔助使用也可作為最後確認作品完成度的工具。
●細部雕塑工具：視作品需求使用，雕花、戳洞等。

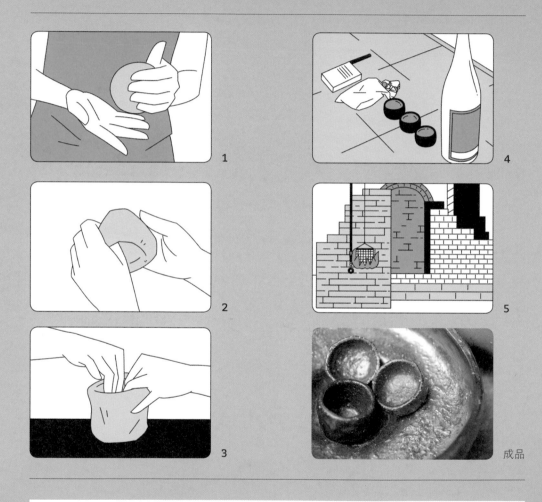

成品

Step 1 — 以手捏塑、拍打陶土，將空氣打出，並塑形成扎實的土球。

Step 2 — 找出球的中心點往下捏，塑形陶杯的底部，厚度約控制在三到五公分。

Step 3 — 底部完成後，開始一圈一圈往上捏塑，塑型完成後將作品放於轉盤上，細修作品，完成
後將作品放置通風處七到十天等土坯乾。

Step 4 — 以檳榔、米酒、香菸祭拜祖靈，告知要開始燒窯。

Step 5 — 累積約四百件作品後，排窯燒製。溫度維持在一千兩百五十度左右，進行「還原」約二
小時，再重複開窯放柴火燒製，整個過程需歷時五天，最後開窯取出作品即完成。

我在這裡
種下了
一顆陶的種子，
希望可以分享給
所有到來的人，
未來會長成什麼樣子，
我也在等待。

——侯小圓

文字—— 林苡秀
攝影—— 蔡耀徵

掃描 QRcode，聽聽樟樹與相思木柴燃燒的聲音。

在地推薦

單面山：石梯坪附近的地質景觀，不少遊客會爬上高處欣賞海景。

親不知子天空步道：於親不知子斷崖上築成的透明步道，行走於上可享受依山傍海的壯麗景色。

石梯漁港：日治時期即存在的漁港，景致優美、寧靜安詳，享用美味海鮮、乘船賞鯨豚皆是絕佳選擇。

月洞遊憩區：天然的鐘乳石洞穴，入洞須乘坐專人行駛的小舟，能夠觀賞蝙蝠群、石筍、化石等景觀。

米粑流海稻田：電影《太陽的孩子》的場景之一，夏季前往時可以欣賞遼闊的稻浪。

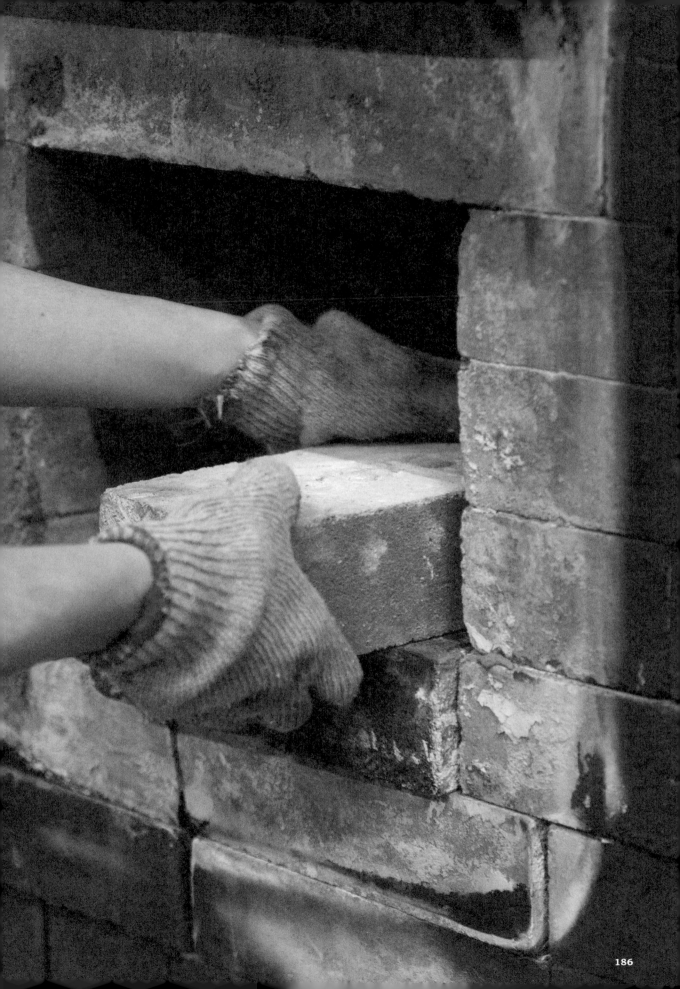

簡介

成立時間：二〇一三年
目前經營者：黃芳琪

月桃戲 ¹⁵

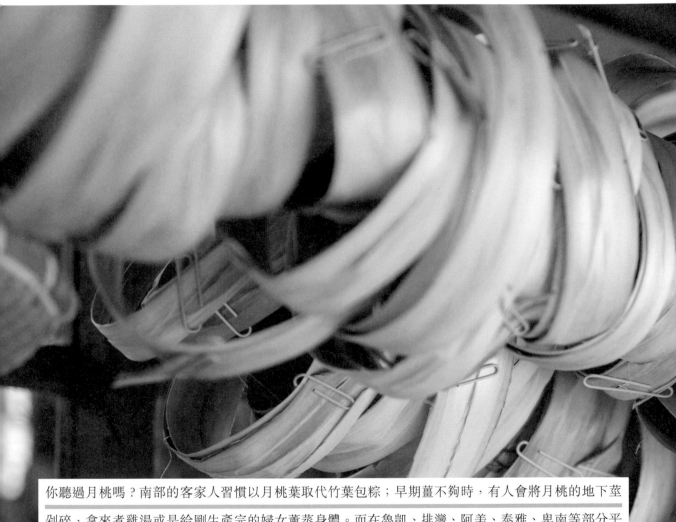

你聽過月桃嗎？南部的客家人習慣以月桃葉取代竹葉包粽；早期薑不夠時，有人會將月桃的地下莖剁碎，拿來煮雞湯或是給剛生產完的婦女薰蒸身體。而在魯凱、排灣、阿美、泰雅、卑南等部分平埔族中，則會採集月桃葉鞘來編製日常用品。身為漢人，熱衷南島文化的黃芳琪，原為人類學者，因為田野調查，從文化觀察者，轉變成為常民工藝的實踐者。黃芳琪對手編月桃的熱忱，使她最終落腳花蓮，開設「月桃戲」工作室，藉由多元的產品開發，開設體驗工作坊紀錄月桃工藝，旅人到此可以體驗手作手提袋、餐具墊等編織課程，感受山海孕育之下獨特文化的傳承。

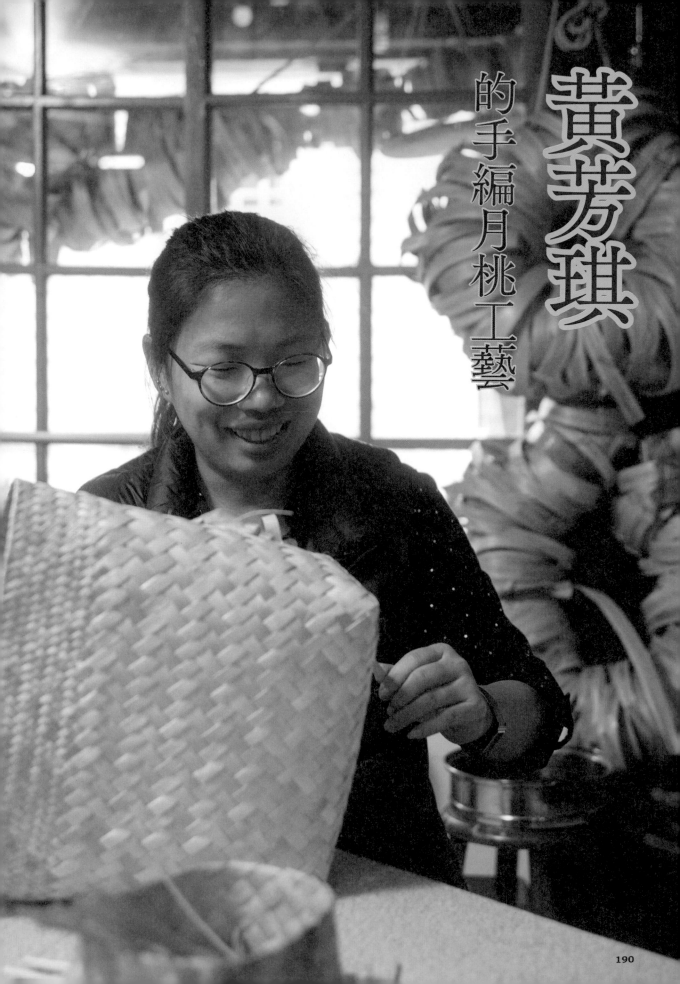

黃芳琪
的手編月桃工藝

與手編月桃的創作、教學，將處理月桃與手編的場域由部落搬到市區，在月桃戲暈黃的燈光下，民眾接觸的不只是工藝，更是親自見證從傳統到當代的文化保存行動。

轉進花蓮巷弄，有間經改造的日式平房，匆匆走過，或許會不小心忽略門邊上小巧、鏤空、寫著「月桃戲」的招牌。入口處旁擺放了一張長凳，上頭懸掛著一整排捲起來的月桃葉鞘，也正是月桃編織的原料，門口則隨意斜放幾片採摘下的月桃。走進屋內，不同品項的月桃工藝品陳列。從燈罩、包款到生活用品，抬頭一看，還有成串的葉材互相堆疊，在柔和的展示燈下顯得寧

月桃戲的創辦人黃芳琪原本是一位人類學田調採訪者，以田野調查的視角走進部落，進行學術研究與技藝保存，過程中她逐漸感到，實作能更為完整理解部落工藝，於是黃芳琪不再只是身為一位觀察與記錄者，而是親身投入工藝製作，成為傳統的實踐者。直至現在，她仍然同步進行部落田調

工作室的門口，時常懸掛著正在陰乾的月桃葉鞘。

靜。一名膚色健康，戴著眼鏡的女子從空間深處的工作桌後起身，笑著瞇起了眼走來，她是黃芳琪，踏入月桃工藝的世界已逾十年。

從高雄、屏東到臺東，黃芳琪在求學與工作階段，幾乎待遍了所有尚存有手編月桃工藝的縣市。她發現，花蓮除了在沿海及山區有許多無人採集的月桃外，從事這項工藝的人也少，因此在手編上擁有更大的發揮空間，能激盪出不同的創作品項；於是，來自桃園的她定居花蓮，開設「月桃戲」工作室，期許能延續最初接觸到工藝的感動與愉悅，陪伴大家輕鬆地認識月桃。

人類學背景出身的黃芳琪，初步接觸月桃手編工藝是從旁觀者的角度進行文化記錄。然而，由於文化差異與語言藩籬，只能碰觸到文化的表層，黃芳琪不甘於此，決定親身投入手編學習，接觸更深層的工藝內涵。直至現在，她仍未忘記自己的初衷，經常撥空造訪部落，向長輩們討教、學習，在精進技法的同時，也更貼身研究這項原住民常民工藝。黃芳琪說：「記錄很重要，有許多東西要拉長時間才能看出差異。也許當下感受不到，但十年過去就會發現其中巨大的變革。」

黃芳琪笑說，剛開始學習手編月桃時，曾有老媽媽問她，

黃芳琪對手編工藝有極大的熱情，工作室牆面經常掛著與各國手作人交流學習後編製而成的作品。

「妳又不是原住民，也沒有嫁給原住民，學這個做什麼？」黃芳琪對此以用不完的活力以及熱忱回應，不僅前往國立臺灣工藝研究發展中心上課學習相關知識，也到外授課、在工作室開設個展。或許每個人生命中都有一道需要完成的題目，月桃文化保存對於黃芳琪而言，就像是那道題，一旦開始解題後，就產生了使命感。

相較於其他強調裝飾與精神性的貴族工藝，像是青銅或琉璃珠，手編月桃專屬常民，是以實用為導向發展出來的工藝。透過代代相傳，而部落的女子們從小耳濡目染，從母親那習得工法，運用雙手即能編出休憩用的月桃蓆與盛裝物品的籃子。說起月桃，黃芳琪回憶起魯凱族的長輩曾說：「身為女性一定要會（月桃編），不然沒辦法嫁人。」因為月桃編的是一家人的生活，與最基本的日常。而目前這項工藝主要集中於臺灣南部的排灣族與魯凱族，因月桃性喜高溫多濕、日照充足且排水良好的環境，加上當地對於傳統的重視，如石板屋以及鋪於石板上作為床單用的月桃蓆的保留，所以工藝傳承的狀況較好。但對以往用月桃作為便當盒的阿美族，或是當成環保袋的臺東平埔族來說，採摘荖葉、到田裡幫忙所賺得的收入更多，月桃作為生活必需品的地位被取代，工藝傳承也逐漸式微。

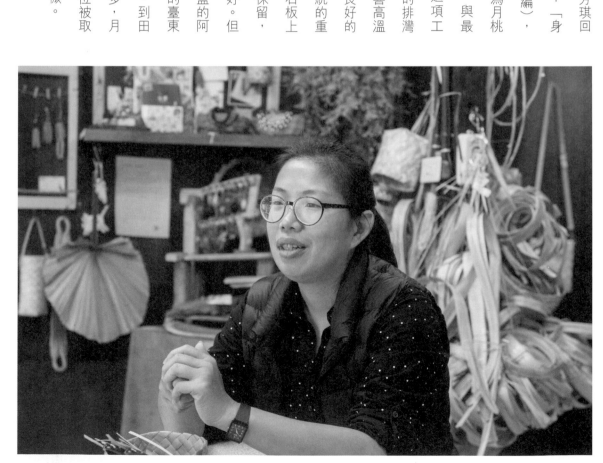

對於月桃文化，黃芳琪除了田野調查，更希望透過實際製作去實踐工藝的傳承。

黃芳琪認為，在部落長輩的觀念裡，月桃分的不是品種，而是紅、白兩色。相比於紅月桃的粗硬，白月桃顏色漂亮又柔軟，做起來好看。基本上採摘的工作會避開開花階段，好讓植物繁衍後代，然而憑藉多年採集的經驗，長輩們能在花開前就能分辨花朵顏色。採摘完後，需先置於外頭曬乾，當最外層的葉鞘乾燥時便剝取下來，就這樣不停地重複剝、曬的步驟。「你看，這邊有些已經放了四個月還沒全乾。」黃芳琪指著門邊的月桃葉鞘搖頭。今年花蓮的冬季多雨，也因此讓前置工作期程拉長，讓人不禁感嘆做這一行其實也算是「看天吃飯」。

月桃原料的處理非常耗時，剝取葉鞘後，要先整片攤開再做翻捲，並且保留空間讓濕氣散去。按照傳統的作法，會用月桃本身撕成小段綁起來，成為圓圈狀，但現代為求方便也會使用迴紋針。葉鞘翻捲曝曬至乾後，還需移到室內掛置三到六個月使其穩定，接下來才能進入編製的步驟：將正面朝上，以壓一挑一為原則，從最簡單的「方格編」，逐步變化成「斜紋編」等複雜的技法。編製時可以試著打開手部的記憶，親手撫摸光滑帶有蠟質的正面，以及纖維明顯、觸感粗糙的背面。黃芳琪說傾聽材料的聲音很重要，透過觸覺去察覺材料的質地，方能進而感受到「好像可以做成什麼」的念頭。剛開始可能計畫要編出一個籃子，但途中若覺得有更適合呈現的樣貌，也會臨時改變。就像一位內斂的長輩，月桃不會嚷嚷著自己的故事，需要自己靜下心來，去仔細觀察。而所謂職人，也就是在走過漫長時間後，能對手中的每一份材料做出最準確的判斷，賦予其不同的面貌。

成立工作室的前期，日子也曾經很不穩定，因此在採摘月桃的時候，黃芳琪總會順便採集野菜，看到蝸牛時心裡還會想著要不要帶回去加菜，「你看，要吃肉我總不可能自己養隻雞吧？」性格豪爽樂天的她笑著談論一路走來的歷程。外頭風起，吹得綑綁著的月桃沙沙作響，它們隱藏在花蓮的鬧市中，細語著未完的故事。

聆聽聲音才能完成的月桃燈罩

體驗難易度 ☆ ★ ★

早期，手編月桃做的都是蓆子、籃子等日常用品，近一兩年，黃芳琪為了配合體驗課的開設，特別開發新的產品項目，比方說這次做的燈罩，便是隨到隨做，完成時間短，又是簡單易上手的入門款。如果是月桃蓆，其耗工費時，以每天編製八小時的時間計算，最快也需三、四天才能完成。

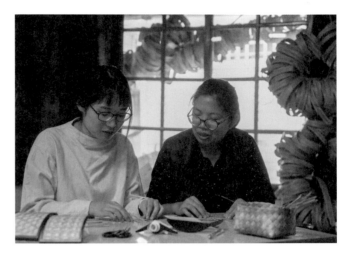

進行編製課程之前，黃芳琪先是一邊分享著部落故事，一邊介紹著門口的月桃種類，並且帶領我們聆聽材料的聲音，她輕輕拍打著外頭懸掛著的月桃圈，轉頭對我們說道：「你們聽，聲音是不是不太一樣？」的確，在對照組下，含水量的差異導致聲音的清脆程度不同，成為判斷材料的根據。但就像解密碼一樣，再有意義的訊息，對外行人來說，也會成為過耳的背景音，就跟習得任何技能一樣，都需要透過經驗的累積與努力學習，才能成為真正的內行人。而在經過聽覺的考驗後，拿到材料時要改用觸覺去感受，先靠著粗糙與光滑的表面去區分正、反面，再重複相互交疊，使結構穩固。整體來說，這樣的體驗並不困難，除了靈敏度外，手巧的關鍵更多來自耐心與細心。

手編的當下，時間過得很快，沉浸在每一個壓與挑的技法當中，遙想著部落裡的大家，平常日一邊手編、一邊話家常的情景，便有股樸實、溫馨的平靜感。儘管現今市面上已經有販賣手編的材料包，但透過現場指導，能更清楚每份材料所具有的獨特個性，與適當的處理方式。在享受手編的同時，真正與月桃交朋友，聽它想說的話。

月桃燈罩的體驗步驟

● 月桃葉鞘：主要原料。
● 筆、剪刀：收尾裁減修飾用。

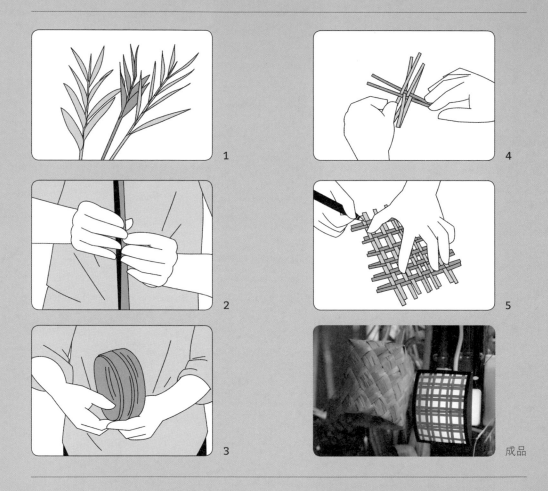

1	4
2	5
3	成品

Step 1 — 採集完月桃，需先於陽光下曝曬使纖維柔軟，直至軟化後方可進行下一步驟。

Step 2 — 葉鞘為葉子的莖部，剝取下來後呈圓筒狀，因此要先使其纖維攤平。

Step 3 — 將剝下的葉鞘捆捲成圈狀後綁起，至太陽下曬至全乾，接著移至室內掛置三到六個月，使材料穩定。

Step 4 — 處理好的葉鞘即可編製，編製方法為將葉鞘以交互穿插方式使其呈井字，過程中因是先壓住一條，再挑起一條，故稱「壓一挑一」。

Step 5 — 手編完之後，以筆描繪所需範圍，用剪刀修剪多餘之處，即可用來裝飾、應用於不同的物件。

記錄很重要，有許多東西要拉長時間才能看出差異。

——黃芳琪

文字——陳德娜
攝影——蔡耀徵

掃描 QRcode，聽聽月桃編製的聲音。

在地推薦

花蓮文化創意產業園區：位於花蓮市中心的歷史建築，近年來陸續開放多個空間，舉辦文化藝術活動並提供商業服務。

松園別館：舊稱「花蓮港陸軍兵事部」辦公室，可俯瞰美崙溪入海處與太平洋，曾是日軍二戰時在花蓮的重要指揮中心。

美崙山公園：充滿花草樹木的公園，是個適合假日健身運動的好地方。

花蓮和平廣場：於二〇一三年落成，為了紀念二二八歷史而興建，適合觀賞海岸風光。

將軍府：日治時期駐守士兵的宿舍，和室與走廊無一處不充滿日式風情。

簡介

成立時間：二〇一七年

目前經營者：哈拿・葛琉（Hana・Keliw）

→ 項鍊呈現出部落的圖騰

都蘭 · Hana's Box ¹⁶

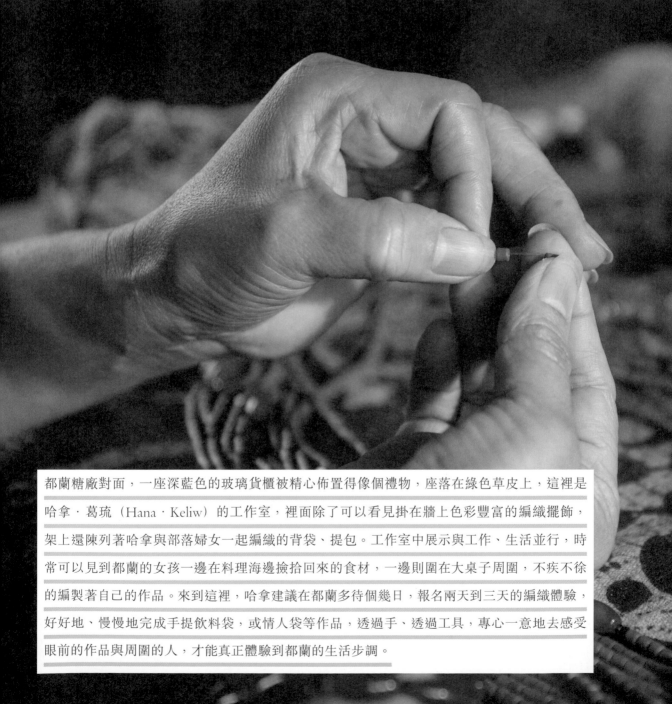

都蘭糖廠對面，一座深藍色的玻璃貨櫃被精心佈置得像個禮物，座落在綠色草皮上，這裡是哈拿·葛琉（Hana·Keliw）的工作室，裡面除了可以看見掛在牆上色彩豐富的編織擺飾，架上還陳列著哈拿與部落婦女一起編織的背袋、提包。工作室中展示與工作、生活並行，時常可以見到都蘭的女孩一邊在料理海邊撿拾回來的食材，一邊則圍在大桌子周圍，不疾不徐的編製著自己的作品。來到這裡，哈拿建議在都蘭多待個幾日，報名兩天到三天的編織體驗，好好地、慢慢地完成手提飲料袋，或情人袋等作品，透過手、透過工具，專心一意地去感受眼前的作品與周圍的人，才能真正體驗到都蘭的生活步調。

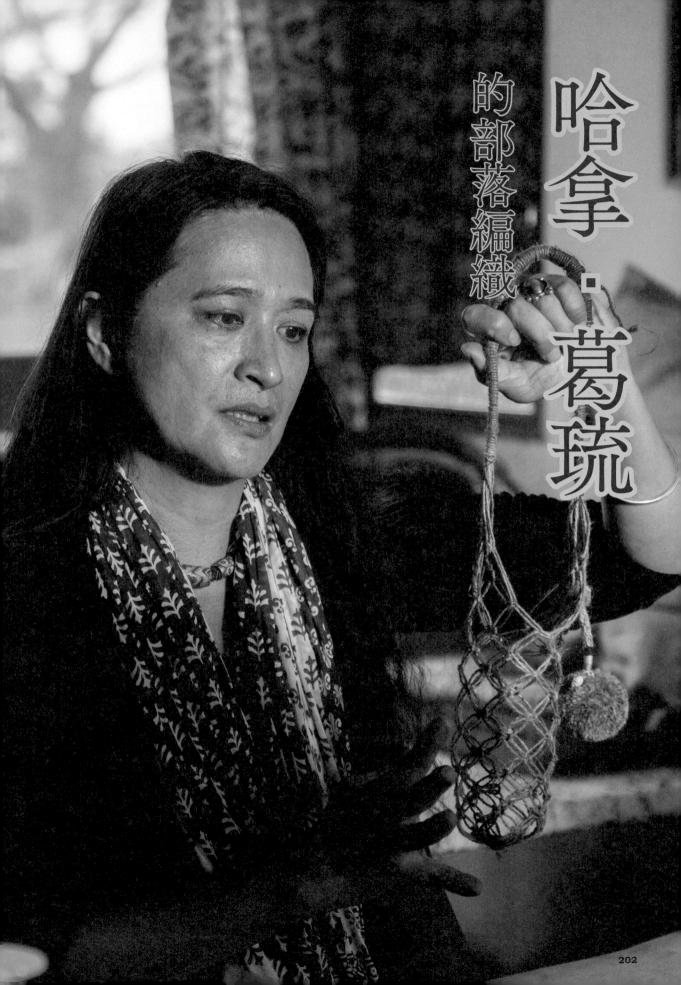

哈拿・葛琉
的部落編織

對於和大自然緊密相處的原住民而言，編織是非常重要的技藝，全世界的原住民都有關於編織的相關工藝記載，無論是房子或是日常生活所使用的器物，只要擁有編織技術，懂得永續的取用方法，大自然會提供免費的材料，供給你生活所需。哈拿·葛琉（Hana·Keliw），都蘭阿美族纖維藝術創作者，在生活與創作的實踐中，重現阿美族傳統部落的文化。哈拿的織女精神，以社會關懷為經、文化觀察為緯，交織天地、人情與時間，每件作品都是最美麗的人間風景。

故事回到二○○二年，一群不分族群的藝術創作者，游牧到金樽海灘，無意識地促成了「意識部落」的誕生，不論來自高山、海邊或河邊，只要來到意識部落，都要適應沒水、沒電的克難日常，創作者們透過什麼都靠自己的生活，在這裡重新思考一個永恆的提問：「我是誰？我要什麼？」大學就讀中文系的哈拿，尤其困惑，在儒家思想的洪流中，她找不到自己的位置；休學回到

Hana's Box 位於都蘭糖廠對面草地上，藍色的貨櫃屋被妝點得非常溫馨。

部落後，這樣的聲音更強烈，哈拿選擇到東華大學就讀民族藝術研究所，把那些關於自己的原則，但這並非代表阿美族社會是女權至上，而是透過不同的分工來達成男女平等的一種社會模式。所以，女性負責操持家務、財產管理、農牧生產與孩童照顧；男性則肩負著狩獵、作戰等公共事務。其中編織，則是男女都需學會的技能：男性學習編織，固定船隻與房屋；女性學習編織，製作家中日常物件，情人袋、月桃席等，在經緯之間織出世代不息的合作與分享文化。

哈拿的編織工藝，呈現的不只是阿美族的美學，更是部落的文化。母系社會的阿美族，在家族中，家長是由女性擔任，財產的繼承也是由母親傳

給女兒；年幼的子女與母親居住，並以母親的姓氏作為命名

部落、知其然不知其所以然的文化背景梳理清楚，除了在史實上的努力之外，也進行藝術方面的延伸。哈拿選擇了自己從小熟悉的技藝，融合鉤織、編、繡而成的纖維藝術，哈拿說：「從很小的時候，就看媽媽用『紅、黃、綠』三個顏色做情人袋、族服、男生祭典用的腰帶，對編織的情感從那個時候就開始了。」

哈拿從第一件大型公共藝術作品拼織壁畫「記憶中的圖騰」創作至今，已超過二十年。她使用的媒材多元，從柔

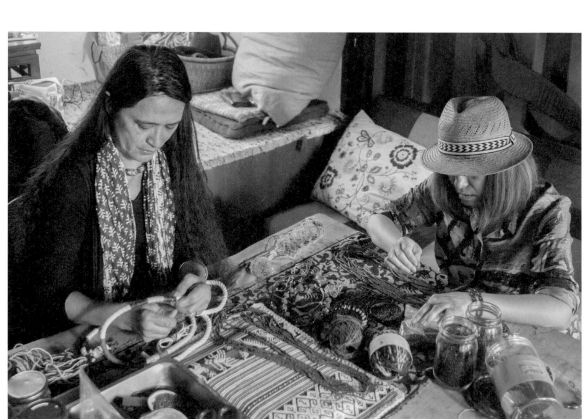

即使哈拿手中拿的是柔軟的線材，也能堅定地表達自己的想法和立場。

204

軟的毛線、布料，到堅硬的竹子、漂流木、石頭、鋼筋，柔韌且充滿張力的線條表現，是哈拿作品的特色。近年，受到東海岸開發案的衝擊，她走上街頭參與抗爭，試圖取得對話的機會，對抗在地開發並不是他們的主要訴求，追求一個永續發展的可能，才是目的，因此除了積極參與社會運動，她也透過創作《祝福・禮物》三部曲大地裝置藝術，傳達柔性訴求：「我用我的作品說話，讓我告訴你，我是怎麼在這塊土地上生活的。」

哈拿是一個非常擅於自我思辯的藝術家，但在這樣的創作過程中，她卻感到寂寞，從小生長在阿美族部落

哈拿與部落婦女創作的手作品，品項多元、兼具裝飾性與實用性。

的她，想起了過去部落中常常有「Mipaliw」的習慣。「Mipaliw」是族語換工、互助的意思。這樣的文化脈絡，讓她意識到自己必須透過分享才能真正地在創作中感到快樂。因此無論是大型的公共藝術或是編織工藝傳承，都可以看見部落的婦女、孩子參與其中的景象，共同勞動的美感與過程中傳達的倫理，已經是一種藝術的表現。

哈拿的生活簡單，每週三固定在都蘭部落開課，每個月去一次蘭嶼，其他時間拜訪朋友，就是在家中思索下個創作的脈絡，該分享的時候分享，該思考的時候思考。確立以創作為人生定位的哈拿，無論是談話或是作品，都有一種難以言喻的穩定感。鈎織的過程就是她的冥想，在線與線的排列中，重新看見自己的生命與部落文化交織的經緯。

暫與姐妹談心、訴苦釋放壓力

除了在都蘭固定教學，哈拿也提到某次去蘭嶼拜訪友人時，經由朋友的提議拿起了毛線與鈎針開始了編織教學。天氣好，就到戶外的休息亭上，部落的婦女們帶著孩子在木棧上，一邊看顧孩子、一邊聊天，手上的鈎針也沒停下來。時光彷彿倒退回過去商業開發尚未進入部落的時代，哈拿說：「那個畫面，我實在太愛看，也就有了後來『涼臺上的織女』的蘭嶼編織課程。」

是希望重現這樣的文化樣貌，將做手工變成生活日常，創造一個讓部落婦女互相陪伴的地方，不僅心靈得到療癒，手作的成果也可以貼補家用，更能透過這個空間，將都蘭部落生活的樣子分享給來訪的客人，以交流、一個小而美、身心靈熱切地關心著人與人、人與環境、人與體制之間的關係，都照顧到的「部落織女」經濟體，是哈拿與部落姐妹們正在努力實踐的夢想。

從「Mipaliw」中抽絲剝繭，找出「我能做什麼」，然後毫不猶豫地開始行動，用創作與生活本身，向世界傳達她所認同的、想要分享的訊息。她說：「黑色是我最喜歡的顏色，它能夠吸納並凸顯很多顏色，但在我的作品中，繽紛的色彩代表我對世界的『希望』，把這個希望分享出去，我們每個人都可以在自己能做到的範圍內，實現你心目中世界應該要有的樣子。」

與其用藝術家定義哈拿，她更像一個實在的社會觀察家，價值觀的表述在不知不覺中得

沒有當織女的才華，也要有織女的態度。

體驗難易度 ★★★

來到哈拿的空間，可以選擇的體驗非常多元，小至羊毛氈織成的吊飾，大到情人袋、手提包，可以依照在都蘭停留的時間，選擇不同的課程。每一種作品所需技法略有不同，這次體驗的編製手搖飲料提袋，是一項非常需要空間感與手感的技藝，編製的過程中，才會發現看似簡單的穿線繞繩，其實是多麼的複雜，因此雖然難度評分滿分為三顆星，

其實對於手不巧的人而言，可以說是「三顆星加一」的難度。

而雖然編織的過程中可能會手忙腳亂，總是需要暫停話題，請哈拿再次示範，但邊與這團棉線奮戰，邊聽哈拿聊意識部落、都蘭的傳統部落階級，還有最後要離開時忽然出現的一小桌餐酒招待等種種過程，都讓這次體驗充滿溫情與歡笑。

推薦民眾來到臺東，一定要來都蘭體驗看看道地的都蘭式生活，也強烈建議來訪時可以選擇兩天一夜的中階課程，在部落裡度過一個夜晚，體會都蘭阿美族熱情中帶有態度、幽默中不忘根本的人生哲學，把都蘭的生活也編織進你的作品中，都蘭的熱情將深植你心，你也將從旅人的身分，轉變成曾經一起編織、談天過的遠方朋友。

手搖飲料提袋編製的體驗步驟

●各色天然植染棉線：主要材料。　　●膠帶：固定母線用。
●剪刀：剪裁棉線用。　　●夾子：固定麻線用。

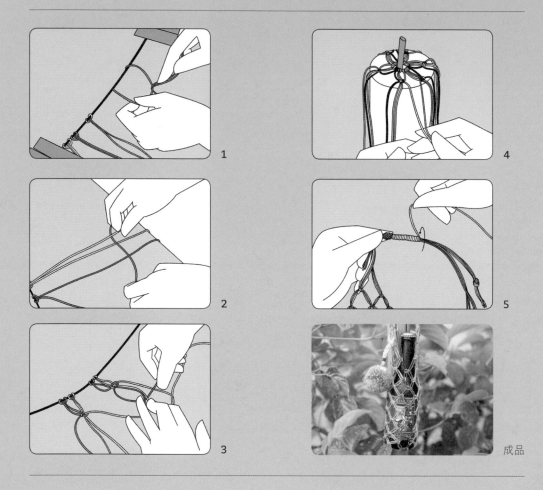

1

2

3

4

5

成品

Step 1 — 裁出一段基底線以膠帶固定，將十二條麻繩依序對折，以平結方式綁至基底線上，彎折處繞過基底線，拉出剩餘麻線。

Step 2 — 兩組繩結為一單位編製平結，將基底線上的十二個繩結，兩兩一組，變成六個平結單位，完成第一圈。

Step 3 — 第二圈平結開始，取第一圈完成的兩組平結，交錯編製，以此類推編成網狀。

Step 4 — 按照瓶器高度決定圈數，最後一圈平結固定後，將六組麻繩平均分為兩束後使用夾子固定。

Step 5 — 將兩束線頭尾交疊，拉起兩束中其中一線纏繞兩捆線，纏繞完在尾端打結，另一邊重複一樣步驟，完成環狀交叉手把即完成。

我用作品說話，
我的作品說話，
讓我告訴你，
我是怎麼
在這塊土地上
生活的。

——哈拿・葛琉

文字——林苡秀
攝影——蔡耀徵

掃描 QRcode，聽聽 Hana＇s Box 工作室的聲音。

在地推薦

新東糖廠文化園區：原為民間經營的紅糖製造廠，結束營業後由臺東縣政府輔導轉型成藝術文化園區，吸引不少東臺灣藝術家前來交流與展演。

都蘭觀海平臺：臺十一線上的觀海平臺，周圍遼闊無遮蔽物，觀賞日出的絕佳地點。

都蘭小洋房：都蘭唯一一家獨立書店，時常舉辦各種有趣的影展。

月光小棧／女妖在說畫藝廊／月光咖啡屋：位在都蘭山腰，是金馬影片《月光下我記得》的拍攝場景，擁有非常棒的看海平臺。

都蘭遺址：都蘭為阿美族的發源地，都蘭山上為「巨石文化」的代表性遺址。

簡介

成立時間：二〇〇八年

目前經營者：了嘎・里外（Lekal・Diway）

那ㄛ哩岸木雕工作室 ¹⁷

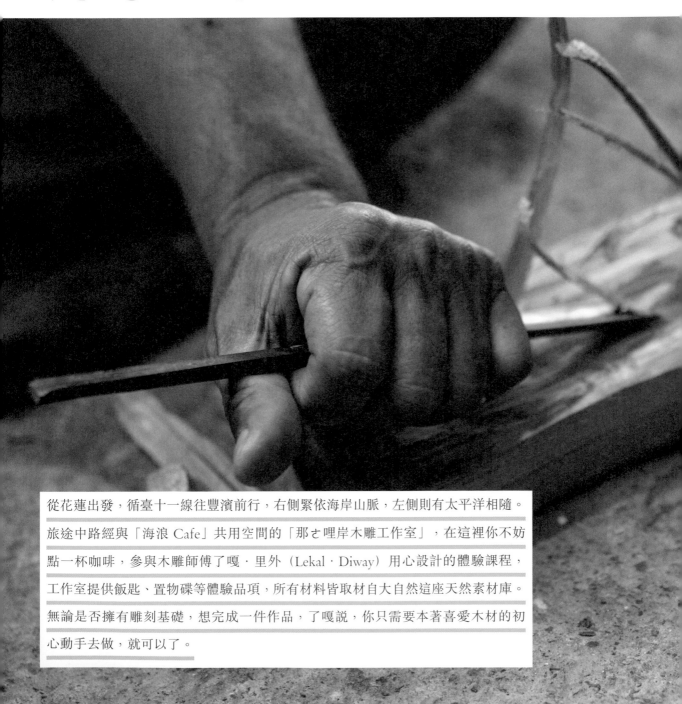

從花蓮出發，循臺十一線往豐濱前行，右側緊依海岸山脈，左側則有太平洋相隨。旅途中路經與「海浪 Cafe」共用空間的「那ㄛ哩岸木雕工作室」，在這裡你不妨點一杯咖啡，參與木雕師傅了嘎·里外（Lekal·Diway）用心設計的體驗課程，工作室提供飯匙、置物碟等體驗品項，所有材料皆取材自大自然這座天然素材庫。無論是否擁有雕刻基礎，想完成一件作品，了嘎說，你只需要本著喜愛木材的初心動手去做，就可以了。

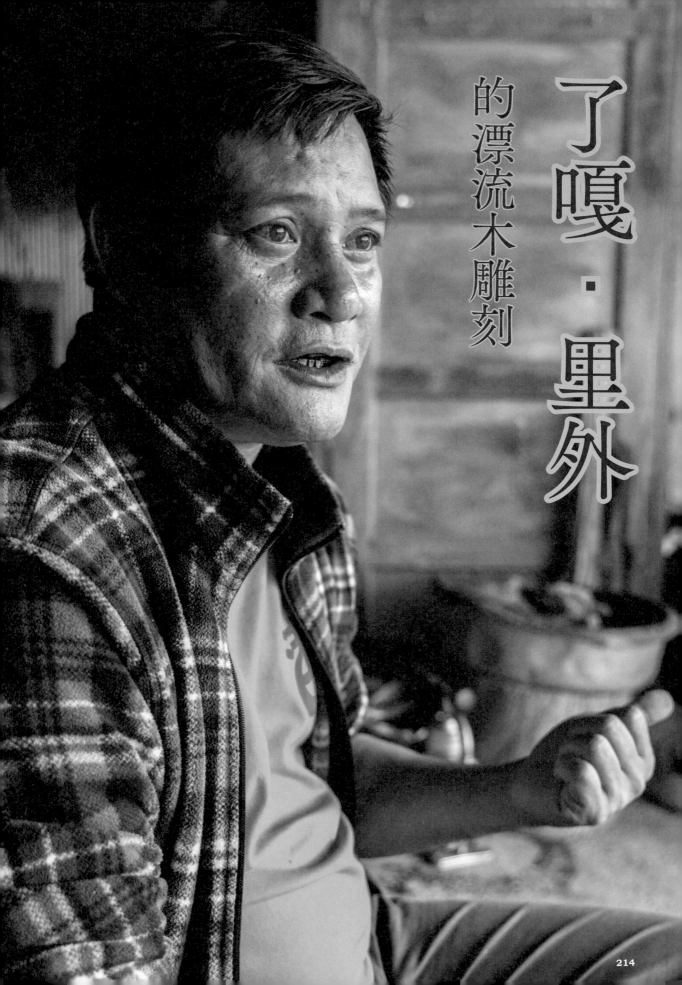

了嘎・里外
的漂流木雕刻

了嘎創作了許多作品，曾得過 Pulima 藝術獎，名列東海岸大地藝術節開放工作室，了嘎的創作始終以土地為養分，無論是取材、傳達的意念，都與土地、自然緊緊連結。

「你看，我早上起的火到現在還有。」面對太平洋的工作室，開放式的環境因吹著海風而略帶濕涼，於是生火成為木雕師傅了嘎的日常。木材燒得劈啪作響，了嘎率性夾起其一，熟練地點了根菸，雙眼像是看透世俗一般注視著爐火。空氣裡隨即揉合了海水的鹹味、檜木香及菸味，一舉一動、一言一行皆在人情世故與自然純樸的氛氲中回還往復。

不同於一般大眾對工作室的想像，這裡的空間沒有冷氣以及柔軟的座椅。白天時，那ㄙ哩岸木雕工作室不太開燈，無窗也無門、開放的空間任由陽光奢侈地灑進面海的工作室。身處於被自然簇擁著的環境，了嘎‧里外（Lekal‧Diway）從事漂流木創作，不知不覺也已近二十年。長長的歲月中，

了嘎運用撿拾到的漂流木，親手打造出那ㄙ哩岸工作室。

大至建築，小至餐具，那也承襲部落的文化。了嘎回想起當哩岸木雕工作室視線所及的種種初決定回鄉的決定，服完兵役種，幾乎皆使用大自然素材，的他，與其他部落青年一樣前都是由了嘎親手打造。「那也往臺北闖蕩，北漂八、九年的哩岸」，為阿美族語「茅草所時間當中，做過的工作不勝枚在之地」，這裡不僅僅是了嘎舉，從板模師、業務員到司機進行木雕創作的工作室，也因等，他始終覺得格格不入，於為妻子喜愛品嚐咖啡，同時開是決心回到部落，而恰巧當時設了海浪 Cafe，濃厚、樸實部落中，一位從事漂流木創作的生活感，不加一點刻意而為的老師正在進行一件公共藝術的藻飾，讓暫留於此的旅客，的計畫，需要有人幫忙。當時不僅能悠閒地邊喝咖啡邊欣賞的了嘎並不知道，無心插柳之太平洋美景，也能進行漂流木的了嘎，將引領他遇見未來的心之雕刻體驗。所向。

翻開由了嘎的妻子為其整理　　俗話說，師父領進門，修的作品集，可以看見他的創作行在個人。「雕刻還是要看自歷程。二十九歲返鄉的了嘎，己，老師只會給予觀念，並不因緣際會開始進行木雕創作，會給予太多的技術指導。」一希望重新擁抱熟悉的環境，傳開始，了嘎做的都是小東西，

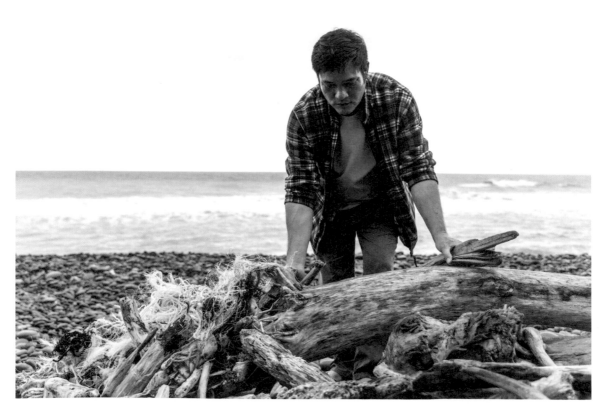
近幾年了嘎在創作上轉向對環境的關懷，海邊撿拾漂流木時，也會一起拾起垃圾並融入創作中。

比如盤子、湯匙，進階至木桌椅，後因不同的計畫合作，開始往大型創作的方向前進。就這樣一步一腳印地走，二十年如一日持續地創作，從早先的實用取向，一直到將作品融入對環境的關懷、延續部落傳統文化等理念，即使偶有灰心之時，但也從未放棄。

認真追問起阿美族的木工藝發展，了嘎分享，最早的部落老人們，無論居住、日用品、煮飯等生活起居，總與木材脫離不了關係，而因為取材方便，漂流木即成為族人心目中重要的原料。

了嘎回憶起四十年前的兒時住家，大都是木材建造的房

從揀選漂流木開始，「發呆亭」由了嘎一手打造，是充滿溫度與手感的海邊一景。

房子，現今多改為鋼筋水泥的平房，然而來到「那ㄜ哩岸木雕工作室」，以茅草作屋簷、木材作支撐，由了嘎親手打造的工作室，堆滿了各式各樣的垃圾。

出工作室後左轉，映入眼簾的是一座由石塊堆砌而成的露天沖水裝置。撿拾漂流木的同時，了嘎也順手將漂洋過海而來的垃圾拾起，重新賦予它們意義，成為創作的素材。

「發呆亭」，可以說是東海岸線上最浪漫的建築之一。了嘎說，他時常在天色未明之際，便起床到涼亭看海，時而發呆，時而思考人生。持續以漂流木創作，並且樂在其中，即是了嘎目前的人生寫照。

太平洋的風徐徐吹來，透著海風的木雕工作室，可以說是最自在、最不受束縛的體驗空間，來到「那ㄜ哩岸木雕工作室」，即使是從未接觸過木雕的新手，也可以很安心地進行木雕創作，了嘎準備了切割好的模板，從散步至海邊撿拾漂流木素材開始，穿插著東海岸的故事與了嘎時而幽默的解說，便能將木材一步步打磨成飯匙、留欲加琢磨的部分，這些體驗所製出的成品，都以木工為手法，實用為最終目的。

揀選木材、沖洗木材上的碎石細沙，是木雕中最重要且最費時的工作，選對了木材，後續的加工僅是錦上添花。被裁切下來的木塊成為原料，僅保留欲加琢磨的部分，依據不同的作品使用不同的機具：磨砂機、線鋸機、刻鑿刀、烙印機等。

近二十年仍持續以漂流木創作的了嘎，自木工慢慢走向木雕，從早先的實用取向，手法不斷改變，唯一不變的，「做木雕最好的是可以一直變，可以讓它笑、可以讓它哭。」了嘎苦笑地說。

了嘎近年開始以海廢作為創作元素，可以看見大自然對於了嘎而言，是靈感來源，也是生活中最關心的議題。「小時候很少有垃圾啊！」也算不清是什麼時候開始的，垃圾變得好多，只能不斷感慨時間過得實在太快，快得讓人的記憶跟不上。

變的是了嘎對於漂流木、對於自然、對於這塊土地、對於這片海深沉的愛。向，慢慢融入對環境、自我價值的理念。了嘎說，他希望作品不只著重於被「用」，更能引人思考，即便是看似無用的漂流木及海洋垃圾，也能重新獲得傳遞價值與意義。卍

用漂流木刻出一個置物碟

體驗難易度 ★★★

花東地區緊依太平洋，氣候常受颱風影響，每當颱風過境，出海口總會積累各種式樣的漂流木。這些漂流木幾經雨水沖刷、溪河搬運，最終成為創作者們所看到的樣貌——也許傷痕累累，卻再也找不出任何一塊相同的漂流木，每一塊都是獨一無二。

在那て哩岸製作木藝品的過程中，揀選漂流木是很有趣的步驟，前往工作室前方的海灘時，穿越幾乎與人等高，且路徑崎嶇的草叢，爾後便能在海灘上看見有著奇形怪狀的木材，了嘎總是拿起來聞一聞，就能夠辨識出木材的種類。

這次的體驗，選擇製作小碟子，過程中，最困難的步驟莫過於刻鑿，必須依著木材的紋理一刀一刀地鑿，且需掌握每一次置放刻鑿刀的角度，角度越大刻得越深，右手所持的木槌也並非隨便敲敲即可，每一次的敲擊都必須注意力道，並隨時調整角度，十分耗費力氣也相當耗費時間。

推薦所有喜愛海洋的朋友到那て哩岸木雕工作室走一遭，在這裡可以細聽海浪拍打的聲音沉澱心思，或與了嘎交換一段精彩的人生故事，並揀選一塊投緣的漂流木，帶著它創造更多歷程。

置物碟的體驗步驟

●漂流木：主要材料。　　●粉筆：使用於木材上畫雛形草稿用。

●線鋸機：對木材進行裁切用。　　●電動鉋刀：刨削使表面平整。

●刻鑿刀、木槌：雕刻時主要使用的工具。

●砂紙、砂輪機：有粗細之分，將粗糙的木材表面磨得平滑。

●手持烙印機：高溫機器，在木材上燙印工作室名稱。

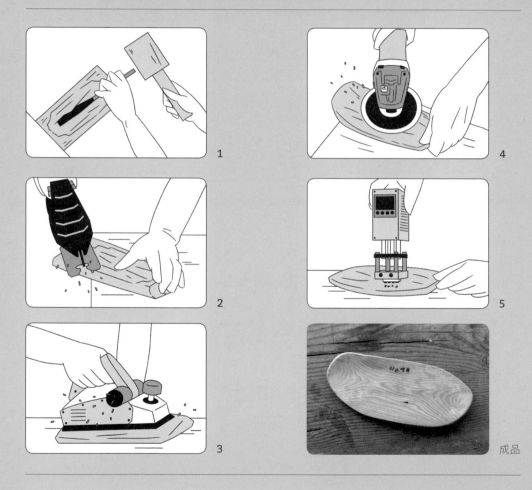

1　2　3　4　5　成品

Step 1	—	挑選合適木材後，以粉筆畫出外觀雛型，使用刻鑿刀與木槌，平行於木材紋理進行雕刻，將小碟子中間挖深。
Step 2	—	用線鋸機沿粉筆草稿將多餘的木材鋸下。
Step 3	—	以電動鉋刀將凹凸不平的表面刨削得高低一致。
Step 4	—	使用砂紙、砂輪機，將粗糙的側邊、內側調整至平整、圓滑。
Step 5	—	最後使用烙印機印上工作室名稱，即完成。

做木雕
最好的是
可以一直變，
可以讓它笑、
可以讓它哭。

——了嘎・里外

文字——周鈺珊
攝影——張家瑋

掃描 QRcode，聽聽阿美族歌謠與鑿刻木材合奏的聲音。

在地推薦	
新社梯田：座落在太平洋海岸的新社梯田，有著遺世獨立的絕美景色。田中的裝置藝術、童趣鞦韆，是熱門的打卡地點。	
八仙洞遺址：八仙洞是臺灣最古老的史前遺址之一，擁有獨特的海蝕洞景觀。	
東部海岸國家風景區管理處本部：海景壯觀，從此處往北眺望可見成功鎮、三仙臺，往南可見綠島，每年夏天在此處舉辦的「月光・海音樂會」是東部年度一大盛事。	
芭崎休息區：設置於臺十一線上的休息區，其中的芭崎瞭望臺作為花東海岸線上的制高點，擁有絕佳的觀海視野，是許多人看海的景點首選。	
大石鼻山步道：位於磯崎海水浴場旁，沿著步道步行約十五分鐘便能看見磯崎海岸海天一色的美景，感受大山大海的壯闊美景。	

一間兩手工作室 [18]

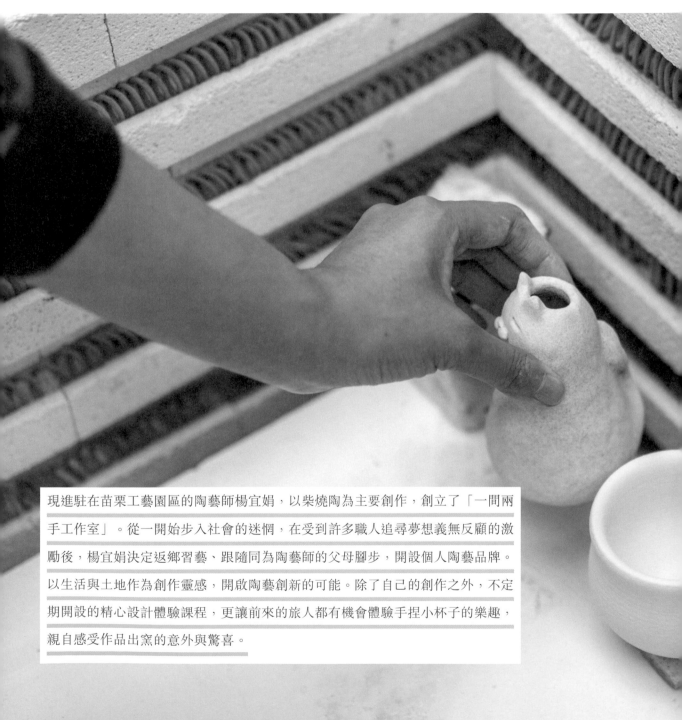

現進駐在苗栗工藝園區的陶藝師楊宜娟，以柴燒陶為主要創作，創立了「一間兩手工作室」。從一開始步入社會的迷惘，在受到許多職人追尋夢想義無反顧的激勵後，楊宜娟決定返鄉習藝、跟隨同為陶藝師的父母腳步，開設個人陶藝品牌。以生活與土地作為創作靈感，開啟陶藝創新的可能。除了自己的創作之外，不定期開設的精心設計體驗課程，更讓前來的旅人都有機會體驗手捏小杯子的樂趣，親自感受作品出窯的意外與驚喜。

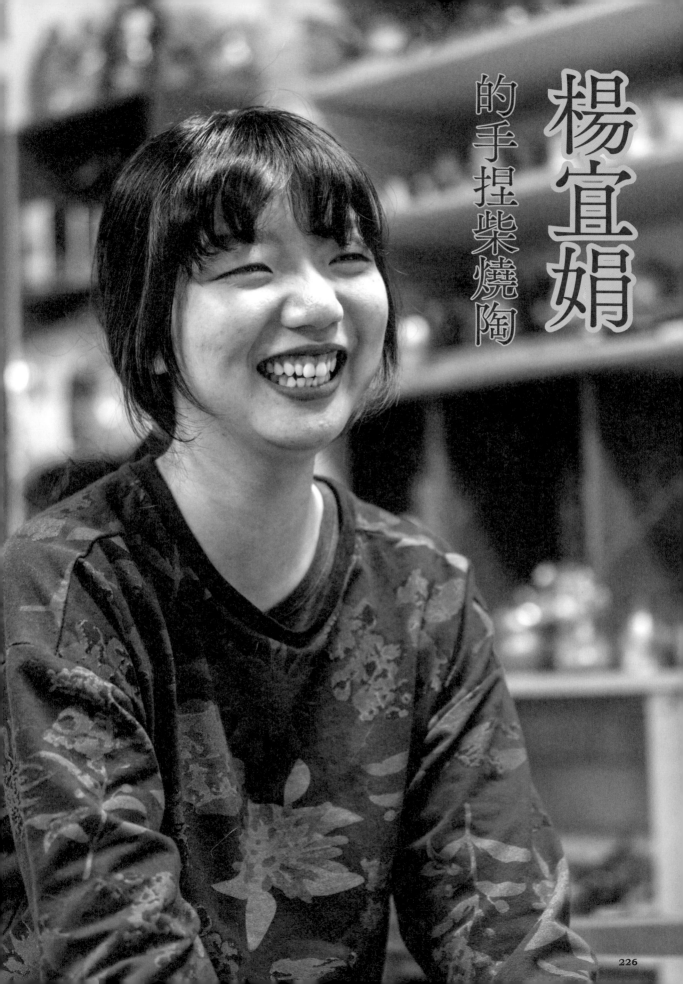

楊宣娟
的手捏柴燒陶

沏成。「柴燒的（陶杯）可以修飾茶湯，把水質軟化變成軟水，泡茶會比較香甜。」一間兩手工作室的楊宜娟如是說，故事便自茶裡細探……

午後的細雨寧靜和緩，穿梭巷弄與騎樓，細品苗栗居民的生活步調。座落於眾多民宅之中，穿廳越堂，眼前迎來滿室古樸茶具，色澤不一，錯落有致，這裡是孕育陶藝師楊宜娟的起始——陶語工坊。

「來，請喝茶。」一只茶杯一只壺，各個承裝著她溫柔堅毅的理想——對捏陶、對柴燒。楊宜娟生於陶藝世家，謹記父親楊家權、母親古嬌香的教誨，爾後師承湯潤清，吸納

散文家簡媜曾如此寫道：「若是薄雲小雨天氣，窗外竹樹煙翠，花含苞、人悠閒，案頭小燈晶瑩，此時淨手沏茶，就算粗茶配了缺角杯，飲來，也格外耳聰目明（註）。」可眼前的茶並非粗茶，杯亦無缺角。滿室茶香，熱氣蒸騰，眼前的泡茶人專注於壺與杯，細聽茶水注入，靜候一碗佳茗的

楊宜娟的父母皆是陶藝師，從小受其薰陶，對其後來創作有許多影響。

養分並注入活水，創立了一間兩手工作室。

大學、研究所就讀於政治大學企業管理學系、交通大學應用藝術研究所，幾年臺北的時日，又幾年新竹的生活，楊宜娟一路尋尋覓覓、自我質疑，都市的繁華對於楊宜娟而言，始終不具有太強烈的吸引力，因此楊宜娟興起回鄉的念頭，回到苗栗，回望過去的自我，扎深了根，要在這塊土地成長茁壯。

養分並注入活水，創立了一間兩手工作室。

「做陶的第一步要先『整理』，才能創作。」整土，也整頓自我。終於，楊宜娟決心辭去工作，拜湯潤清為師，走往陶藝的路就此起始。

做陶如做人，在在體現於每一個環節，楊宜娟堅持手捏陶與古法柴燒，其來有自。柴燒是最古老的燒窯方法之一，相較於使用機器來控制火源溫度，柴燒是最耗費人力、充滿不確定性的一種方式。四天四夜，不停地由人工投入木柴，天氣、燒法、溫度等皆會影響出窯結果。陶藝師所能做的，即是於土坯的時候將它做到最好，接著完全交棒給窯爐。

即便回到家鄉，楊宜娟仍暫時無法安放自我，最初她找了一份正職工作，利用下班時間與父母親學陶，十個月的時間不長不短，卻足夠使她沉澱心

「每一個都是有不同特色，

柴燒窯燒製出來的獨特色彩，是燒製過程中的落灰賦予作品的特色。

228

就跟人一樣，沒有什麼好壞，每個人都很完美。」出窯時，即便土坯所採用的泥料完全相同，有的啞光、有的沾上落灰、有的閃爍金屬光澤、有的爆裂，專業燒窯師也無法保證出窯結果。也是如此，造就柴燒珍貴、迷人的一面。陶藝師生活於無常之中，好的接受，不好的也接受。每一次出窯，即便充滿驚喜與驚嚇，也不會因此責怪燒窯師，反而深自檢討需要改進之處。燒窯一事之於做陶，更是怡情養性的人生課題。

基於對苗栗的情誼，一年前，楊宜娟策劃在地小型展覽，企圖藉由展覽，串起在地連結，將返鄉職人們聚集在一

楊宜娟希望用雙手捏出的作品，不是放在櫥櫃中收藏，而是能在生活中實際地被運用。

起，即便各自擁有不同專業，卻同樣深沉地愛著同一片土地。楊宜娟以陶作器皿，盛裝每一位職人的理念，以小碟子盛裝草莓果醬、以茶碗盛裝杏仁茶，或與在地茶農合作，也為此製作一套雪見茶壺。「苗栗可以提供一個足夠給我們發揮的舞臺。」楊宜娟想讓迷惘的年輕人明白，做著自己嚮往的事業，也能夠好好過生活。

再問起楊宜娟的創作理念，她未曾將自己的作品視為商品來生產，而以完成藝術品那樣虔誠恭敬的心，來看待每一件作品。「但我們想望的是，讓人們拿到手中可以實際被使用，而不是放在櫃子裡把它供奉起來。」楊宜娟所扮演的角色，便是將藝術品帶入人們生活的橋梁，一間兩手工作室所開設的體驗課程即是其中一種方法，旅人透過親手感受陶土的重量與柔軟，與陶相處的過程中，也同時與創作者進行對話，就如手捏陶的特性：捏錯了重來就好，讓人感受在手作的場域中，對錯其實也沒那麼嚴重，重要的其實一直都是下一步該怎麼前進。

使用古法柴燒，並結合年輕創新的造型，楊宜娟期許自己能將這樣溫柔敦厚的技藝傳達給年輕人認識。在沏下一壺茶的時間，我們似乎見證了苗栗陶藝的興衰與再起，楊宜娟結合古法新意，如此一般地傳承下去。

註：出自簡媜，《下午茶》（臺北：洪範，2007）

手捏的柴燒小杯子

體驗難易度 ★ ★ ★

「你看，很包容吧！陶最好的地方在於做錯了永遠可以重來。」藝如其人，楊宜娟一邊整土，一邊如是說道。不同於使用機器拉坯，手捏陶保留了雙手的溫度，將手感及情感細細地揉入作品之中。過程中幾乎沒有聲響，只管靜靜地揉捏著眼前的陶土。

本次體驗的是「手捏小杯子」，塑型貌似容易，實作起來卻十分需要仰賴經驗積累，更需全神貫注於每一個細節：杯底杯身不能太厚，以免窯燒時破裂；指甲不能蓄留得過長，以免在過程中嵌入甲印；陶土表面必須隨時保持濕潤圓滑，整土時要注意裂縫皺褶的處理，以免空氣包入其中，同樣導致破裂。

印象最深刻的步驟莫過於最後的落款，這個步驟不是太難，卻有著深遠意涵。「簽了名就是對作品的一個負責。」沿襲父母及湯潤清老師對於落款的執著，楊宜娟保留如此手法，無非也是一種老派的浪漫。

在工作室中，環顧四周陶藝師的作品，不同作品各有不同性格，彷彿能從中一窺陶藝師的風範。推薦給所有年齡層的朋友，無論生活有多少紛擾，你都可以在與陶土靜處的這個午後，尋一處寧靜。

手捏柴燒杯的體驗步驟

●陶土：主要材料。　●高溫瓦斯噴槍：將陶土表面烤乾。
●木板：放置作品、或在上面操作。
●水：用來使陶土保持濕潤、避免乾燥產生的裂痕。
●軟陶雕塑工具（筆狀）：尖端如筆尖，用於作品簽名。

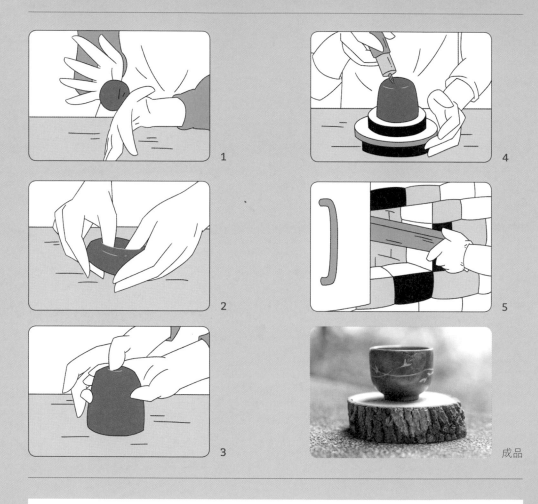

成品

Step 1	—	拿出一塊完整的陶土並整理成圓球，需保持表面的平整，整理後將圓球的正反兩面微微拍扁。
Step 2	—	找到圓球的中心，用拇指往下壓到喜好的薄度後，轉換角度一圈圈往外捏。
Step 3	—	底部的厚薄固定後，用「擠」的方式，輕輕地調整杯子側邊的厚度及高度，由底部往上擠土，逐漸捏出杯子的形狀。
Step 4	—	用高溫瓦斯噴槍將表面烤乾，以利後續落款。
Step 5	—	送進柴燒，開窯後即可取出成品。

做陶的第一步，
要先「整理」，
才能創作。

——楊宜娟

文字——周鈺珊
攝影——張家瑋

掃描 QRcode，聽聽拍打陶土的聲音。

在地推薦

維新客家文化園區：佔地四百五十坪的文化館中擁有逾兩百件的傳統文物，處處皆有著濃厚客家風情。

苗栗三山國王廟：創建於西元一八一二年，是當地居民的信仰中心，長年香火鼎盛。

五穀文化村：由原陶藝公司轉型成觀光園區，展示傳統製陶過程與農耕用具。

苗栗稻荷神社遺址：聯合大學後方殘存的鳥居及石燈籠，設有觀景臺可以欣賞夜景。

苗栗工藝產業研發分館：隸屬於國立臺灣工藝研究發展中心，致力推動地方特色工藝產業，以及辦理各項工藝之展演活動。

簡介

成立時間：二〇一八年
目前經營者：邱芳珍

玩皮小孩皮革工坊 ¹⁹

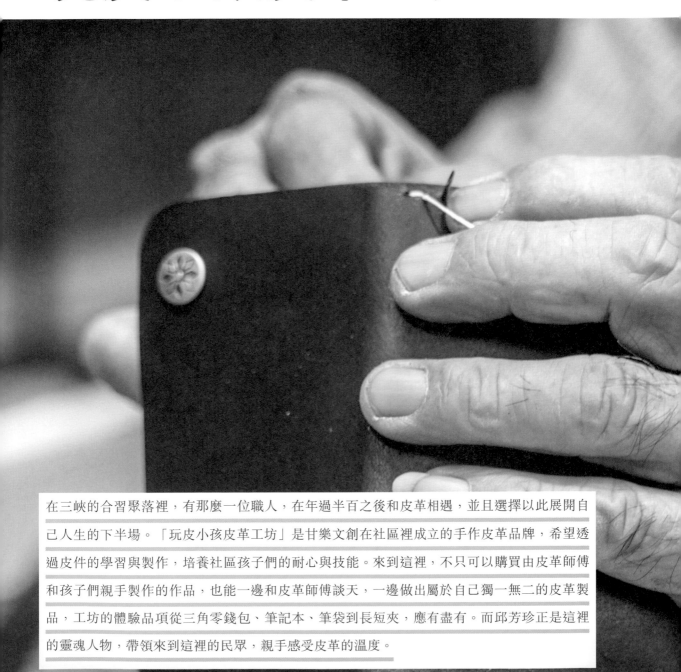

在三峽的合習聚落裡，有那麼一位職人，在年過半百之後和皮革相遇，並且選擇以此展開自己人生的下半場。「玩皮小孩皮革工坊」是甘樂文創在社區裡成立的手作皮革品牌，希望透過皮件的學習與製作，培養社區孩子們的耐心與技能。來到這裡，不只可以購買由皮革師傅和孩子們親手製作的作品，也能一邊和皮革師傅談天，一邊做出屬於自己獨一無二的皮革製品，工坊的體驗品項從三角零錢包、筆記本、筆袋到長短夾，應有盡有。而邱芳珍正是這裡的靈魂人物，帶領來到這裡的民眾，親手感受皮革的溫度。

邱芳珍的手作皮革

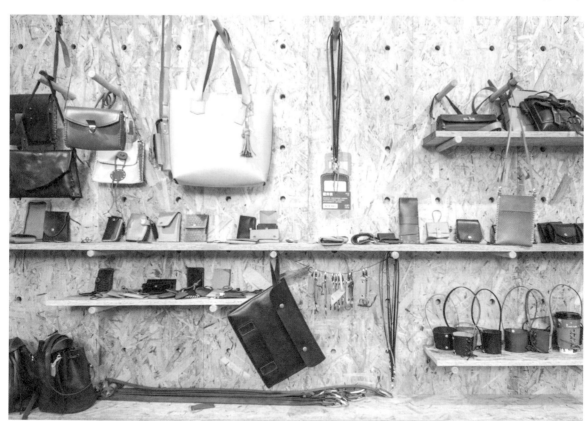

史的愛鄰醫院改建而成，如今以嶄新樣貌陪伴這塊土地的合習聚落。

名字取自「學習」臺語諧音的合習聚落，是由社會企業甘樂文創所策劃成立，同時設立了青草職能學苑，邀請社區職人授課，希望協助社區高風險家庭中的青少年培養一技之長，陪伴孩子在成長的道路上找到自己的方向。

尋常的午後，空氣中透露著早上傳統市場甫結束的熱鬧，其中還偷偷摻和了金牛角的甜香，走在人群熙熙攘攘的三峽老街上，每一口呼吸都像在感受著三峽的魅力。自老街彎進一旁小巷，路旁的牌子上刻劃著三峽的老故事，靜謐得不自覺把腳步放輕。走著走著便抵達了目的地，由擁有七十年歷史的愛鄰醫院改建而成。

走進合習聚落，一間一間隔開的工作室透著屬於自己的光芒，而邱芳珍正坐在「玩皮小孩皮革工坊」的工作室裡頭，靜靜地做著手上的工作。玩皮小孩皮革工坊是合習聚落裡的手作皮革品牌，期望透過皮件

來到玩皮小孩皮革工坊，可以看到不同的皮革製品，每一個都是邱芳珍的心血。

的學習與製作，培養孩子們的耐心與專長。邱芳珍說，社區裡的孩子下課後就到工作室來製作皮革製品——頑皮的小孩玩了皮，活動的精力便轉換為溫度，注入在皮革上的一針一線中，流動不息。

而回想起和皮革工藝的相遇，是因為教會認識的一對夫婦。教會裡的那對夫婦總是揹著漂亮的提包，邱芳珍與妻子一問之下，才得知那對夫婦的提包都是自己手作的，邱芳珍的妻子對此產生了興趣，於是報名了皮革製作課程，沒想到的是，後來太太學完沒有時間做出成品，最後是邱芳珍湊合著做出了第一個提包，「從第一個提包做到目前為止，我老婆都還是說那個提包最好看。」邱芳珍洋溢著幸福的笑容這麼說著。在妻、女和甘樂文創的鼓勵下，邱芳珍最後決定接下邀請，來到玩皮小孩皮革工坊，這間工作室也才有了接下來那麼多可愛的故事。

「已經習慣了退休生活，真的很不想再上班。」談起當初來到合習聚落的緣分，邱芳珍直說起初其實並沒有意願，除了對於退休後要重回上班生活的不願意，更多是對自己能力的缺乏自信，「我當初不敢來，也是想說我是自己摸索出來的，又不是正科班出來的，怎麼會教人？」

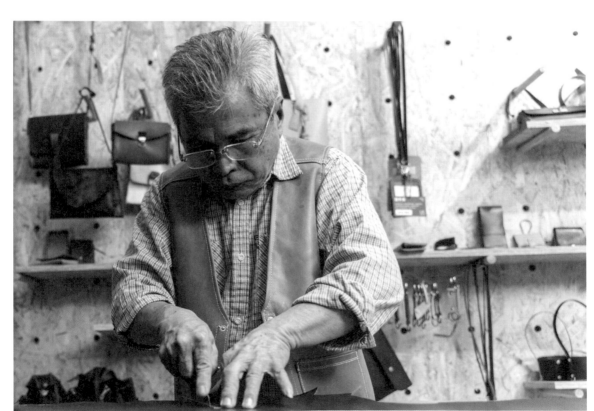

雖然是因緣際會投入皮革創作，但邱芳珍對於皮革的熱情，在他製作皮革製品時專注的眼神中一覽無遺。

退休前的邱芳珍，學過機械、做過鐵門窗、開過計程車，甚至還當過園丁，他笑說自己喜歡「有生命的東西」，連合習聚落裡中庭的花花草草也是邱芳珍照顧的對象「皮革是有生命的東西。」邱芳珍的語調溫柔，卻又是那麼堅定。

同樣的一塊皮，不一樣的剪裁、組合，就能有無數種變化的模樣，就和生命也有無限的可能一樣。年近七十的邱芳珍，似乎也將自身精彩的人生閱歷反映在種類豐富的作品上。仔細環顧工作室的四周，牆上掛的、層架上擺的，各式各樣的皮製品令人目不暇給。

「我不會做第二個一樣的東西，所以每一個都是獨一無

來到玩皮小孩參與手作課程，學習如何透過工具將皮革製作成實用的物品，是非常療癒的體驗。

二的。」邱芳珍語氣裡帶著自信，笑說開始學做皮革後，走在路上都會觀察路人提包的款式回來研究、加以變化。

時間久了，愈做愈有興趣，工具也越買越多，散布的工具像是細數著邱芳珍和皮革共處的日子。仔細一看才發現邱芳珍身上的背心、腳上的拖鞋，甚至是手裡拿的筆記本，也全是出自於自己手中。雖然在人生的下半場才半路出家開始接觸皮革工藝，難免在製作過程中遇到一些困難，還好過往曾經從事機械工作的經驗，讓邱芳珍足以克服這些挑戰。

清楚了解到從一張皮革幻化成一件成品，中間需要經過的細心與努力。即使是短短的體驗時光中，也能感受到屬於玩皮小孩皮革工坊的謹慎與用心。

「你應該對你自己現在做的工作會很執著，而且很喜歡把現在做的東西教給別人做。」邱芳珍心目中的職人應是如此，而他本身亦是如此。

在這間小小的工作室裡，有邱芳珍，有在這裡長大的花花草草，有來到這感受三峽美麗的遊客，還有他們和皮革製品發生的精彩故事。在歲月的積累之下，不只是皮，連退休後的日子，也都一起被磨得閃閃發亮。🐏

在工坊參與體驗的民眾，可以經由邱芳珍的說明與引導，

走慢了時間的皮革卡片夾

體驗難易度 ☆ ☆ ★

來到玩皮小孩皮革工坊，可以體驗手作各式皮革製品—三角零錢包、卡片夾、長短皮夾等，依據體驗的難易程度，所需時間也有所不同。在一至二個小時不等的製作時間中，邱芳珍的談天說地不曾間斷，「可能是我的年紀的關係，遊客來很喜歡跟我聊天！」他笑著說道。

當能體驗的時間有限時，選擇皮革卡片夾的體驗便是上上之選，邱芳珍為了避免遊客一不小心傷到手或是裁壞了浪費皮革，都會事前準備好材料，也因此建議如果是團體要前來體驗的話，最好事先聯繫預約。

從最初的磨平修飾到後續的打洞縫線，每一步邱芳珍都會在旁邊，若真的碰到困難，他便會從旁協助。來到這裡的民眾，將能體驗親自把木槌拿在手上的溫度、指尖在皮革上滑動的觸感，以及針線穿過皮革的瞬間，一步一步地感受皮革的無限驚奇。

體驗過程中，合習聚落的音樂肆意流淌，整個空間仿若是一座世外桃源。聚落中的工作坊不只連結社區職人與孩子，也能讓遊客透過課程體驗三峽的美好。若是有機會來到三峽，千萬別忘了去一趟合習聚落，感受三峽的活力！

皮革卡片夾的體驗步驟

●皮革：主要原料。　●床面處理劑：塗在皮革背面與邊緣，使粗糙的表面變平滑。
●保養油：塗在外層保護皮革。　●打火機：燒線頭用。
●強力膠、滾輪：黏著皮革用。　●四菱斬、圓斬：用於打洞。
●木槌、四合扣、四合扣組裝器：可安裝在皮革上作為鈕扣，四個為一組。
●滾邊、削邊器、皮革研磨片、美工刀：研磨、修整用具。

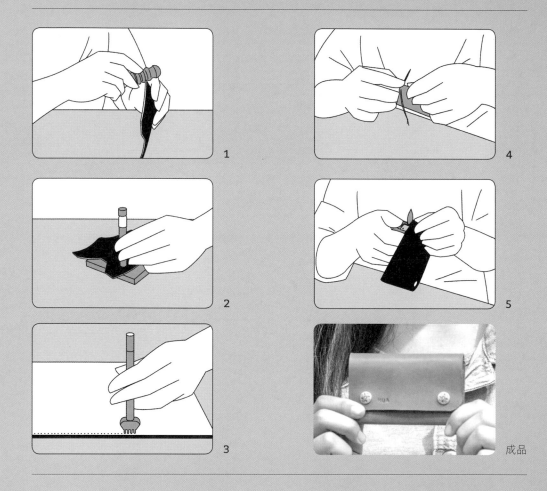

Step 1	—	外層塗上保養油保護皮革，內層塗上床面處理劑使其平滑；以滾邊器將皮革邊緣抹上床面處理劑，同樣使其平滑。
Step 2	—	將需黏著的地方塗上強力膠，黏上後以滾輪滾過使其壓緊密合。接著以圓斬開孔，將四合扣各放在皮革上下兩側，以木槌敲打固定鈕扣。
Step 3	—	以美工刀刮除邊緣多餘皮革並以研磨片磨平，再以削邊器修飾邊緣。量好適當距離後以四菱斬搭配木槌敲打穿孔。
Step 4	—	穿好孔後以雙針縫法縫製。
Step 5	—	最後將多餘的線頭以打火機燒掉即可。

你應該
對你自己現在做的工作
會很執著，
而且
很喜歡
把現在做的東西
教給別人做。
——邱芳珍

文字——陳姿樺
攝影——張家瑋

掃描 QRcode，聽聽皮革被敲打出孔洞的聲音。

在地推薦

滿月圓國家森林遊樂區：園區內除了有滿月圓瀑布與處女瀑布兩大美景，每年十二月的楓紅景色更有「臺灣最美低海拔楓紅」的美譽。

溪邊浣衣：當地人用來洗衣服小溪，可以看見洗衣石。

鳶尾山步道：適合運動散步的步道，有平臺可以一覽三峽區的風景。

三峽南橋：三峽歷史記載的第一座橋，橋邊有特色彩繪。

三峽祖師廟：超過兩百五十年歷史的古老廟宇，廟內的雕刻精巧細緻，富有藝術價值。

旅人革製 Drifter Leather

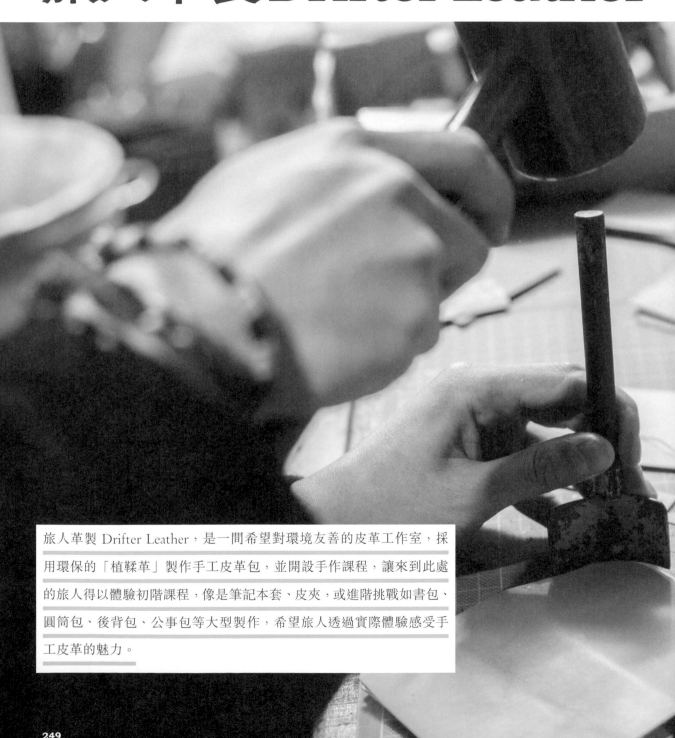

旅人革製 Drifter Leather，是一間希望對環境友善的皮革工作室，採用環保的「植鞣革」製作手工皮革包，並開設手作課程，讓來到此處的旅人得以體驗初階課程，像是筆記本套、皮夾，或進階挑戰如書包、圓筒包、後背包、公事包等大型製作，希望旅人透過實際體驗感受手工皮革的魅力。

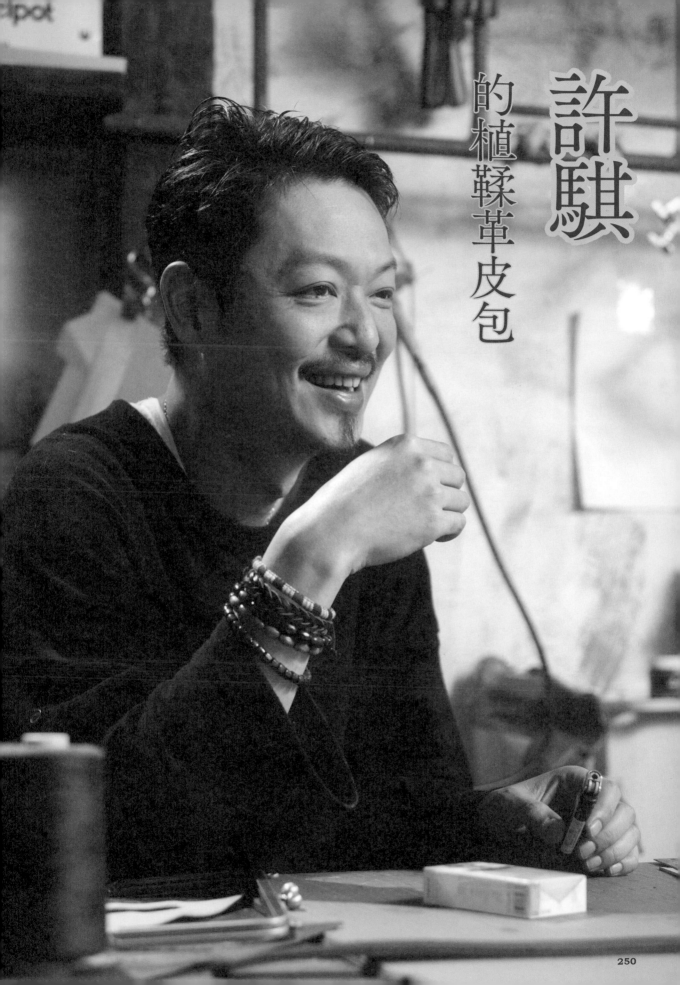

許騏
的植鞣草皮包

人生。透過手作，重新理解皮革、學習職人工藝之美。經由成立品牌，開設手作課程，再次低聲傾訴惜物的珍貴價值。

走進旅人革製，小小的空間內擺滿了手作的大小皮革包，肩背、手提、側背等，皆有各自的精彩，在牆面整齊擺放。

不知情的人總是浪漫，以為可向另一面，職人工作時的具體面貌才真實呈現——隨處可見的皮革散件、大大小小的鑽洞、敲打、磨皮工具等，從製作流程的任何一處延伸，都有著成就其完美的材件在一旁靜靜地敲敲打打，便能做出一只皮包。若將視角轉以愜意、輕鬆地敲敲打打，便能做出一只皮包。

可曾想過，一只手提包，能陪在你身邊多久？當表面磨壞了直接丟棄？或是一補再補，讓提包尚未完成的故事，繼續由使用者交織於生命軸線中，創作出只屬於自我，那個獨一無二的裝載容器？「旅人革製（Drifter Leather）」創辦人許騏因為興趣開始接觸手工皮革工藝，開啟了他的第二

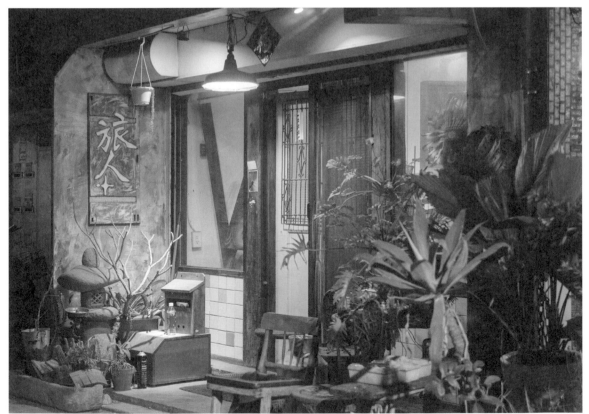

位於大同區的旅人革製，比鄰茶行與理髮店，店面散發出懷舊的文青風格。

一張大桌，幾張綠色裁切墊板，搭配著旁側滿滿的皮革與零件，想精進一個工藝所需要面對的，是從無到有的過程。從一張張平面的皮革開始，透過雙手的觸摸，轉換逐漸成形的立體生命輪廓，那種因親手創作而誕生的踏實感，如同人生般扎實地刻劃與執行，原本應沒有生命的物件遂成了有靈魂的存在。

復興美工畢業的許騏，先前從事廣告設計一職，工作內容包含平面設計、動畫、包裝、行銷。忙碌工作之餘，許騏希望能發展自己的其他專長，因為對藝術原本就抱持熱愛，想嘗試有關結構類的跨領域學習，因此，他利用工作閒暇時間，自己開始摸索手作皮革包的製作方式。一開始先觀看國外影片搭配書籍同步學習，一邊做一邊修改、調整，即使遇到困難、挑戰，也在自己的興趣中甘之如飴，以土法煉鋼的方式，自己購買皮包後拆解每一個零件，分解每一個細節的做法並重製。許騏的皮革工藝學習之路，可以說是由一小塊、一小角的摸索悟出製作之道，雖然很耗時，卻也發展出屬於自己的一套製作脈絡。

有了技法後，也需大幅精進認識皮革的能力，於是，他開始往賣皮革的店家勤跑；但由於實在外行、投注的財力也不大，常常遇到很有脾氣的老闆，讓他開始學習搏感情，慢

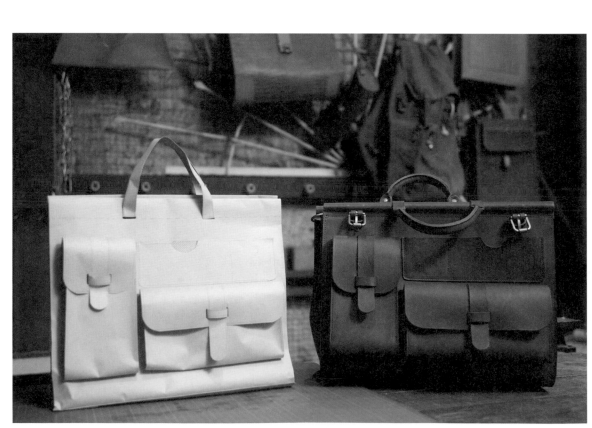

工坊以環保為核心，採用天然植物單寧鞣製的皮革，希望用環保的原料，製作出耐用的產品。

慢讓對方接受他。學一點是一點，當逐漸累積到一定的默契與信任後，老闆也會慢慢釋出善意，這條「習皮之路」，走得並不是太輕鬆。

從自學開始，累積了約十年的經驗，約莫六年前，許騏在本業開始感到倦怠，皮革製作學習至一個階段，內心覺得或許是時候能夠跳出原本的行業，便成立了一間工作室，以手作皮革包為特色，做出屬於自己的商品。那時想，若生意不穩定，頂多接點設計案撐一陣子，沒想到因商品屬性在當年較少見，做著做著竟也能養活自己，也就穩定了下來。

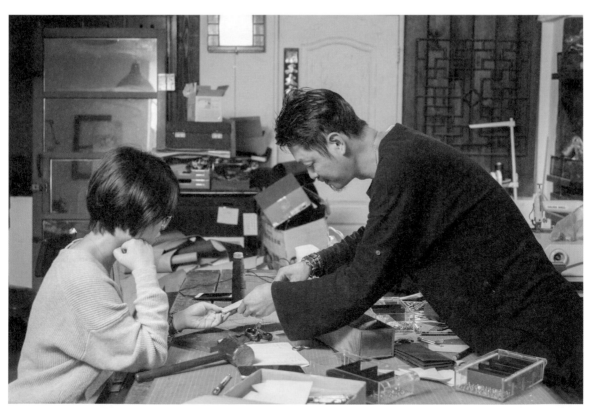

來到旅人革製，透過重複而長久的手工製作，可以體驗專注在皮革的療癒時光。

觀察許騏的作品，可以看出他對於老式工藝的堅持，以及遵守核心理念——強調創造出可以使用很久的物件。在皮革的用料上，許騏盡可能選擇臺灣少見、以天然植物單寧鞣製的皮料「植鞣革」。比起流行包款用的「鉻鞣革」，植鞣革是一種更環保的素材，且色澤會隨著時間自然變化，越用越有味道。

「皮革手作有著類似能治癒憂鬱症的神奇能力」，許騏說，手作整個過程非常舒心暢快，能把不愉快的事，透過重複而長久的手工製作，緩緩地流瀉而出。人快樂了，就能更認真過生活，人心改變了，每天生活的地方，也會漸漸開始變得

來上體驗課程的學員非常多，無分男女，各行各業都有，有骨科醫生、金融業者、法官等等，卻有著共同的動機：「工作壓力大，想透過手作放輕鬆、放空，專注在以雙手製作出物件的沉靜美好。」

許騏分享工作室經營的過程，之後因緣際會獲得了臺北當代藝術館的開課邀請。他教著教著，因為不想讓館方與學生失望，自己也設定目標，每個月都要設計新包款、新課程，因為時間壓力的限制，反而激發了很多新創意。慢慢地，店裡也開始有了手作課程，從小物件、手機套等等，進階學員也能接觸到製作大皮包，也能一步一步地慢慢普及到日常生活中。

許騏分享，從學員體驗的過程中，他發現大家都非常開心，而那種開心，是種本質性的快樂，騙不了人的真實感受，也回饋到他身上，身為引導者的他反而吸收了正向能量，是預料之外的收穫。

新手也能安心做出的皮革名片夾

體驗難易度 ☆ ☆ ★

旅人革製的課程可以依難易度分級，初階課如筆記本套、皮夾等，不需太多技術，跟著指導便能輕易上手；進階課則像是書包、圓筒包、後背包、公事包等大型製作，需要有十足的耐心，花費較多時間。體驗時間約為六小時至兩日課程不等，視品項的難易度而定。

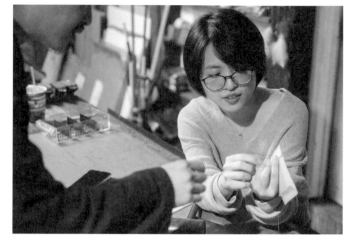

這次的小編體驗，製作了短時間內可以完成的個人名片夾。在眾多皮革商品中，名片夾可以說是較為輕鬆、好入手的款式之一，就算是不擅長手工藝的朋友，初次嘗試也不會有太大的挫折感。

製作過程中會發現，許騏酷酷的外表下有著細心的一面，十分有耐心地教導學生每一個步驟，一旦發現錯誤，也會馬上接手補救，讓皮革新手也能安心嘗試、犯錯。在沉穩氛圍的工作室裡敲打、縫製著，可以享受完全投入在製作作品的專注，讓人有種莫名的療癒感與安定感。

皮革名片夾的體驗步驟

●植物鞣革：主要原料。　●強力膠：黏合皮革固定用。

●膠板：皮革敲洞時，墊在皮革下方的工具。

●菱斬、木槌、圓錐：用於將皮革穿洞的步驟，以利後續縫製作業。

●角斬：將皮革的直角切成圓弧形狀所使用的工具。

●圓斬：要裝上鈕扣之前，將皮革開孔所使用的工具。

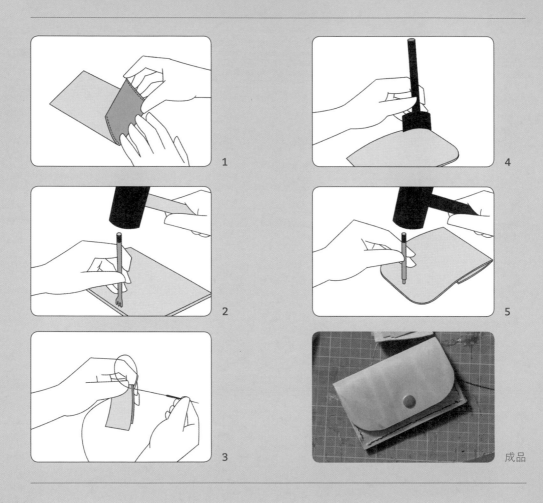

1　2　3　4　5　成品

Step 1	—	將裁好的兩塊皮用強力膠黏合要縫製的位置。
Step 2	—	用圓錐劃出要敲動的位置，將皮革放在膠板上，用菱斬、木槌敲洞。
Step 3	—	開始縫合。
Step 4	—	使用「角斬」將開口的直角切成圓弧形狀，看起來更為溫潤美觀。
Step 5	—	在敲打鈕扣的位置用「圓斬」開孔，打鈕時鈕腳朝上。不同的鈕扣要使用特定工具敲打，先將工具套入鈕腳，再用槌子垂直敲打直到鈕扣完全不能轉動。

皮革手作
有著類似
能治癒憂鬱症的
神奇能力。

——許騏

文字——楊喻婷
攝影——蔡耀徵

掃描 QRcode，聽聽在皮件上敲擊的聲音。

在地推薦

雙連菜市場：頗具規模的傳統菜市場，小吃、日用雜貨、服飾等一應俱全。

臺北市文昌宮：臺北市知名的文昌廟，每年考季不少考生都會前來祈福。

寧夏觀光夜市：以臺灣傳統小吃為主，吸引國內外遊客前來大飽口福。

光點臺北：前身為日治時期美國駐臺北領事館，現由臺灣電影文化協會經營，成為發揚電影藝術的戲院。

臺北當代藝術館：由臺北市文化基金會營運，是推動當代藝術展覽的重要據點。

圖片提供：旅人革製 Drifter Leather

地方工藝要能走得遠、走得穩，需要根基於日常，與生活匯流，回到人們的周遭。「工藝生活化，生活工藝化」是地方工藝發展的重要目標，也是地方創生不可或缺的養分。

關於地方關於工藝

跟生活結合的地方工藝

地方工藝

關於地方，關於工藝。

文 劉冠吟（小日子商号社長）

越能與現代生活銜接並產生對話的，越能夠超越時間或地域性而流傳。

去年（二〇一八年）應官方活動的邀請，跟鶯歌新旺集瓷的第四代接班人許世鋼同場演講。那天是我跟世鋼第一次見面，他年紀跟我相仿，但因為家學背景的關係，很早就入行承擔起責任。老實說，跟他認識之前，我對陶藝並沒有特別喜愛，但聽完他的分享，從此之後我看陶藝品的眼神跟心態都不一樣了。

當日演講完，世鋼領著我在鶯歌老街漫步。現在的鶯歌老街，早已是規劃跟指示都很完善的工藝觀光街區，但從世鋼的口中說出來，更是一部活靈活現的地方史……在他爺爺輩時鶯歌的樣子、鶯歌每個季節的天氣如何影響著陶藝作品、哪個轉角住著怎樣的老職人、專

在《小日子》這麼多年來的採訪也認識了不少各地的職人，大部分是二代、三代接班，現今正由一代目掌舵但積極轉型的也所在多有。然而即使有專業技術支撐，也不是每個工藝品牌都能順利地活下來，而這其中的落差點在哪？我認為是「跟生活結合的程度」，越能與現代生活銜接並產生對話的，越能夠超越時間或地域性而流傳。

新旺集瓷經過幾代傳承，除了推出自有產品、跟企業合作，亦設計了各式課程，囊括不同年齡層的學員，甚至連小孩也能夠參與。世鋼跟我分享當初設計兒童課程的時候，他是從自己的孩子得到靈感。他的兩個小孩自小跟著他出去參展上課擺攤，耳濡目染自然生成對陶藝的興趣，是真正來自生活的藝術養成。

新旺上課的方式是讓小小孩能夠放心弄得很髒，旁有被大片玻璃隔開的咖啡館，家長們可以在一旁悠閒享受下午茶，並且隔著玻璃觀賞另外一邊的

凶猛（可愛）動物區上課。這樣的設計令我佩服，從生命經驗裡轉化出工藝可以走的新方向，商業模式很完整，也讓工藝的教育往下扎根。

另一個想要跟大家分享的例子，是我們店裡的長銷文創產品竹牙刷。來自南投竹山元泰竹藝社的林家宏，自長輩手中接下專門做竹耳扒的技術，從在當地辦路跑活動開始，逐一認識了當地觀光業者，串聯了相關資源，進而產生竹牙刷當飯店備品的製作靈感。

我們開店三年來銷售過不少種類的文創產品，這類型的工藝品因為在市面上比較少見，一開始進店的時候都會受到客人喜歡，而有不錯的銷量，但能不能撐過半年，是極為嚴苛的考驗。竹牙刷算是開店到現在長銷不斷的產品之一，究竟是因為竹牙刷新奇少見而吸引客人？還是元泰小有名氣？

仔細地問過了我們的店員，真正的原因竟然還是來自產品中扎實的生活感。

真正會買竹牙刷的客人，聽過元泰的不到一半，顯然元泰經過這麼多年的苦心經營，名氣仍集中在比較專業的領域，既然沒有品牌光環罩頂，客人又從何而來？據店員說，客人一旦發現材質完全不同一般所見的牙刷，通常會眼睛一亮，接下來便會細細問著關於材料跟使用的問題，再加上元泰的東西像竹牙刷或是陶瓷、杯

牙刷握柄中帶著設計巧思，雖然是日常用品，卻有超越日常的感受。

「跟生活結合的程度」是工藝品跨入大眾市場無可迴避的挑戰，對於一般人來說，工藝的技術究竟能不能落實在日常中，化為生活環節的一部分，是客人在確認消費行為前會再三思考的問題，即使是美感見長的產品，也會被客人期待是能在日常生活中時時體驗，而不是屬於某個特定場域或對象來操作才能產生的氛圍。

這樣的見解或許有人覺得淺薄，又或許有人會問：「難道都要做一些每天都會用到的

子、鍋子，這樣才叫做生活感嗎？」當然不是，生活感與工藝品的結合並非一蹴可幾，也不是為了銷售導向而硬拗，必須結合深厚的技術專業、生活體驗、職人本身的生命故事等，才能造就一個兼具工藝高度又有靈魂的創作品、產品。

工藝技術要從專業門檻踏入庶民生活，或從高冷的藝術品展示架上走入常民手中，中間這段歷程都不簡單。職人技術的養成、職人本身的生命體驗、地方資源整合串聯、產品與時代的對話，有感性也有理性的因素，四項缺一不可。在小日子的這麼多年見過無數熱情的「手作的人」，然而能夠通過市場或時代考驗而生存下來的不多。每每講起這些事情就令我不禁感到心痛及可惜，閉上眼睛似乎還能回想到這些受訪者講起自己專業時的神采飛揚，可惜那份炙熱，卻不是市場上多數人能夠讀懂的。

每次演講都會有聽眾問，什麼是文創？什麼是文創產品？文創一詞在臺灣走紅快十年，大專院校紛紛成立文創科系，但妙的是每次收到來自文創科系畢業的學生履歷，看完資料、面試結束我都還是搞不太懂他們的專業到底在哪裡。

文創可能是文化創意、文化創業、文化創作，甚至對這塊土地上的許多人來說，也有可能是文化創傷。對我來說文創是一個時時變化的有機體，不是單一解釋可以定義，文創產品也非單一框架可以縮限；然而我也明確地知道，但我碰到真心喜愛的文創產品時心裡的感覺是如何，就像我上述介紹的那兩個品牌、以及本書中的其他「手作的人」，他們用生活給予的養分、日夜打磨的技術，與人群及土地充分對話，他們是當代臺灣生活中，最珍貴且情意真切的一頁。

工藝傳承的
地方創生之路

文 游智維（蚯蚓文化與風尚旅行總經理）

關於地方，關於工藝。

不只是旅行體驗，而是帶動地方發展可能性。

總記得小時候，對於某些在街邊巷口工作的人總是感到非常有興趣，一開始是那些握著粗糙紅磚、穿著汗衫，一抹一疊把牆砌起來的土水師傅，他們在談笑風生中拋出磚塊，另一頭不是在有點高度的地方，就是兩者有點距離的位置，彷佛電視上演出的魔術師般接拋著一個又一個不小重量的物件，卻如此迅速而確實。

而騎樓下的木雕師傅也是，屋裡屋外到處堆疊著一塊巨大木料，他們在這些木材表面仔細用鉛筆畫上線條，然後在粗獷簡單的大刀起落間，佛像雕刻的原型便出現眼前。接下來的動作像鬼斧神工般的神奇，一尊尊法相莊嚴慈祥或者動作神氣活現的木雕神像，便完美展現。

那時候，大家都用臺語稱呼「師傅」（sai-hū），一種認同佩服且尊敬信任的態度。但是隨著時光流逝，現代化的生活一瞬間就來到，越來越多的需求來自於製造業規模下價格親近且快速供應的商品，而那些過去被尊稱為師傅的職人們，似乎也隨之慢慢地被冷落凋零。

因為在乎文化保存，關注傳統環境，期待環境永續，所以我在十五年前創辦了風尚旅行社，希望透過人們對於異地旅行行程中的感受與學習，將這些議題藏身在其中，能夠得到傳遞價值的可能性。而旅行中的瞬間感動可以轉換為對於夢想的動力，落實在生活裡具體實踐並就此影響更多人的可能。

那時候，我到京都旅行特地拜訪了由美國人 Alex Kerr 所領導成立的「庵株式會社」。知道他們嚮往著讓旅行者體驗更道地、有生活感的京都經驗，所以便將閒置荒廢的老建築町家古民居一一保存修復，轉換成可以提供長、短期住宿，取代一般旅館樣板式格局的住宿空間，同時也能夠利用充滿文化風味的町屋，作為舉辦如書法、香道、能言、茶道等不同活動的場地。從三間屋子開始，他們迅速地透過營運的收益租下第四間、第五間，

逐漸成長到了旗下有十多處分散在京都市區，不同風格、不同規模的町屋住宅。

這些屋子不只是屋子，而是文化傳承的一種價值。因此，二○○六年因緣際會地能實踐出這趟旅行的收穫想法。與相識二十年的老同學謝小五發起了老房子事務所計畫，希望藉由他位於西市場的老家舊宅，將象徵著臺南文化與工藝的各種生活元素置入其中，作為同樣可以讓旅人體會、感受的場域。榮昌打棉廠中高齡近九十歲里長一手一手打出來的手打棉被，現已停業的永成竹店老爺爺製作作為浴室懸掛毛巾架的竹梯，新美街第三代二十幾歲孫子順利接班八十幾歲阿公的泉興疊店手工榻榻米，七十多歲依舊好手藝製作磨石子的老師傅，六十幾歲金牛屋訂製西服謝媽媽親手縫製的特殊規格蚊帳，想表達的，都是職人們一輩子只做一件事的用心，一塊金字招牌看似陳舊卻未曾改變的堅持精神。儘管歲月流逝穿梭，時空變遷，這些溫暖動人的光景，卻可以傳承百年、暖暖內含光。

一個真心奮力的動作可以影響、感動更多人，謝宅也幸運成為臺灣老屋運動的一分子。

當工藝成為生活的一部分，我們依舊可以在日常中享受美好，那麼工藝便不會因進步而消失。但倘若渴望工藝技術追求的不只是存在，更能成為現代社會裡稀缺卻亟需的市場新經濟動能呢？我們總在日本消費那些工藝品牌的物件，感受其細膩手作之美成為珍藏，這些技術彷彿也與日本的品牌劃上等號。那麼臺灣呢？

當問題出現，旅行便成為追尋答案的旅途。許多人都喜愛京都，那是日本人公認的心靈故鄉，不顧世界變化多快，至今仍努力保留美麗的傳統文化，居民也均以繼承日本傳統為榮，共同努力守護那難得的文化資產與價值。那些數不盡的古寺神社與洋樓町屋，連結了代代相傳的工藝，從常民生活中的物件用品，到國寶級匠人們的工藝精品，這些看待的

不是眼前當下的費用價值，而是消失了便無法重新再來，也無法容易被複製模仿的精細文化，這是京都之所以受到聯合國教科文組織認定為世界遺產重要原因之一。

「他山之石，可以攻錯。」我們策劃了一趟京都的學習與考察之旅。在五天的旅行中拜訪了數家百年老舖，超過數千年的工藝時間累積。「日吉屋」是京都數百家傳統和傘唯一存活的典範，在絕境之際成功轉型，運用竹構與和紙技術，打造出獲得 GOOD DESIGN 大獎與經 Ritz Carlton Kyoto 飯店指定使用的燈具品牌。以生熟八橋果子伴手禮聞名京都的「西尾八ツ橋」，

高齡八十幾歲的會長告訴我們「積陰德」成為家訓，讓老舖度過各種不可預知的危機。「柊家」位於中京區的麩屋町姊小路上，是日本著名作家諾貝爾文學獎得主川端康成的指定住宿。傳統木造工藝讓數百年來的建築維持風華原味，集結各式工藝的絕佳場域。還有四百年香材老舖「薰玉堂」、四五百年町家布品「永樂屋」、百年和牛壽喜燒店「三嶋亭」等等。

時的京都市役所頒布了獎狀，鼓勵百年老店的存在價值，並給予資源、協助推廣，因而形成現在京都近一千六百多家百年老店的光榮景象再現。

在這趟學習旅程中，我們獲得了最佳答案。所有的一切都來自於專注與耐心，沒有任何一件事情是一蹴可幾，在一百多年前的京都，百年老舖僅剩一百餘間繼續著傳統工藝。那

倘若你問我，臺灣工藝傳承的地方創生之路要往哪裡去？我想我的答案是，路本來是沒有路的，走的人多了，自然就成為了路。

國家圖書館出版品預行編目（CIP）資料

手作的人：二十處扎根土地的手作工
坊／劉玟苓主編. -- 初版 -- 南投縣
草屯鎮：臺灣工藝研發中心，
2019.11
面；公分

ISBN 978-986-5437-55-8（精裝）

1. 民間工藝 2. 個案研究 3. 臺灣
969 108019106

手作的人

二十處扎根土地的
手作工坊

指導單位　文化部
主辦單位　國立臺灣工藝研究發展中心
出版發行　國立臺灣工藝研究發展中心
發行人　許耿修
監督　陳泰松
策劃　林秀娟
編審委員　王信惠、姜瑞麟、翁徐得、陳啟雄、鄧婉玲
行政編輯　周品均、陳淑宜、孫愛華、顏順敏（按姓氏筆畫順序）
地址　南投縣草屯鎮中正路 573 號
電話　049-233-4141
傳真　049-235-6593
網址　www.ntcri.gov.tw

編製單位　文化銀行
地址　臺北市中正區延平南路 163 巷 1 號 4 樓之一
電話　02-2311-5041
網址　www.bankofculture.com
主編　劉玟苓
企劃　邵瓊婷
編輯助理　周鈺珊、鄧欣容、陳姿樺、陳德娜、尤靖雯
攝影　蔡耀徵、張家瑋、黃俊融
採文　周鈺珊、鄧欣容、陳姿樺、陳德娜
美術設計　林苡秀、楊孟珣、黃思齊、李宛諭、楊喻婷
插畫　劉克韋、謝湘菱
　　　謝涓娟

印刷　金樣印刷
定價　450 元
ISBN　978-986-5437-55-8
GPN　1010801978
二〇一九年十一月月初版一刷